GAEA

GAEA

電影天皇

黑澤明

焦雄屏————

————作品

電影天皇
黑澤明

目錄

黑澤明

電影 天皇

目錄

序
典型在夙昔

寫這本書的緣起是我一直喜歡黑澤明。他的電影啟蒙了我對日本電影的認知和喜好，也慶幸有他和小津安二郎、溝口健二、成瀨巳喜男、木下惠介，使我們在民族主義大旗下，認識日本這個民族的另一面，不至於被軍國主義的片面所綁架。

黑澤明屬於老一代導演，是明治維新，大正文化豐茂時期孕育的藝術大師。他們那代受很深的西化影響，又有漢學和傳統文化的底子，處在傳統與現代間，既鯨吞著西方文學、藝術、文化的知識，又在傳統中咀嚼歷史留下的藝術、文化諸多財富，他們很早就有電影產業，而且很早就在思考電影藝術在日本的意義。這是他們的創作當今仍在電影史上熠熠生輝，沒有被潮流吞噬的原因。

剛好今年英國BBC電視集團請全世界評論界選出影史上百大非英語電影。我被邀參與投票，結果公布，在大師諸如費里尼、安東尼奧尼、柏格曼、高達、艾森斯坦諸公環繞下，黑澤明的《七武士》脫穎而出，奪得第一名寶座，他也是少數有三、四部作品入選的百大導演。那一代的日本導演，諸如小津、溝口、成瀨皆有作品入選。足見日本電影的風華，曾有一代

留下輝煌的身影。而其中最偉岸、最有影響力的非黑澤明莫屬。

我曾有幸見過大師數回。那是畢生的榮耀。後來美國經典(DVD Criterion)整理重出數位版的

《七武士》紀念光碟，除了收集紀錄片成套外，中間附冊請我寫一篇文章，我也以能加入這種歷

史性的紀念爲榮。

出版這本書之前，曾爲「豆瓣時間」做了音頻節目，爲此把黑澤明所有電影全部重看一遍。

後來把手稿集結出書。其中助理劉維泰、劉品函、黃若賓，還有長期編輯區桂芝都在錄音、資料

查詢協助甚多，當然豆瓣的同仁姚文壇、張薇和他們能幹的手下也出力推動，在此一併致謝。

哲人日已遠，典型在夙昔。

風簷展書讀，古道照顏色。

黑澤明爲人之正氣，作品之典範，將永遠在電影史上成爲後輩仰之彌高的標竿。

焦雄屏

2018.12.10

電影天皇的創作

思想、美學、技法

黑澤明外號電影天皇，他是二十世紀日本最為人認識的名人之一。他一生拍了31部電影，寫了55個劇本，也開創了若干電影潮流。他31部作品中大部分都是經典，即使未到經典地位，也是華彩處處，多有令人難忘的經典片段。

世界影壇很少有導演像他，在世界三大電影節獲得滿貫地位，你看，《羅生門》是一九五一年在威尼斯獲得金獅獎，《城寨三惡人》一九五九年在柏林奪下最佳導演大獎，《影武者》項，他先後以《羅生門》、《德蘇‧烏札拉》兩度獲此獎，甚至後來又獲頒奧斯卡終生成就獎。一九八○年更榮獲坎城金棕櫚桂冠。受到他的啓發，奧斯卡影藝學院開啓了「最佳外語片」獎

像他這樣在三大影展都被肯定的導演不多，印象所及尚有義大利的安東尼奧尼、美國的阿特曼（Robert Altman）、波蘭的奇士勞斯基（Krzysztof Kieślowski），但是像他這樣，藝術與娛樂兼備確實絕無僅有。

也沒有幾個導演像他這樣打破東西方世界的文化鴻溝，將西方的經典文學，如古時候的莎士比亞和舊俄國文學作品不詰屈聱牙地改成《蜘蛛巢城》、《惡人睡得好》、《亂》、《白痴》、

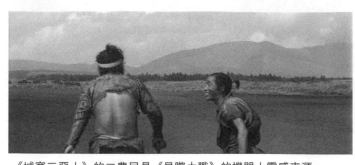

《城寨三惡人》的二農民是《星際大戰》的機器人靈感來源。

《深淵》和《生之慾》。不只古代，他也涉獵當代偵探犯罪小說，而且幾乎無文化障礙，自然化至日本社會。美國的偵探小說家Ed McBain的《金的贖金》（King's Ransom），硬漢偵探小說鼻祖Dashiell Hammett的《紅色收穫》與《玻璃鑰匙》和法國的Georges Simenon的犯罪心理學，有的成了警匪片《天國與地獄》、《野良犬》，有的則變身為武士片《用心棒》。

不消說，這種取材於西方的作品，也很容易被西方電影界翻拍回來。黑澤明應該是作品被全世界翻拍最多的導演，《七武士》被翻回西部片《豪勇七蛟龍》，後來又變成動畫片《蟲蟲危機》（A Bug's Life）以及《終極悍將》（Last Man Standing），其中還有無數港式武俠片、功夫片、警匪片；《羅生門》成了《西方羅生門》（The Outrage, Paul Newman 主演）。《用心棒》開啓了《荒野大鏢客》的義大利鏢客電影系列，之後還有《Django》系列，到昆丁·塔倫提諾的《決殺令》。最有趣的，還是喬治·盧卡斯（George Lucas）從《城寨三惡人》和《七武士》得到靈感，開啓了科幻電影「星際大戰」系列，幾個武士保護公主，或協助弱勢對抗帝國的侵略，其中一高一矮的機器人C-3PO和R2-D2，可不就是《城寨三惡人》中一高一矮兩個滑稽農民的翻版？

世人只道他的電影能轉拍成西方電影，殊不知他的作品美學是混合了東西方的傳統，像德國表現主義、俄國蒙太奇、法國詩意寫實、美國類型電影，日本的能劇、歌舞伎傳統，甚至浮世繪。他最崇拜的導演是約翰・福特（John Ford），也曾親自向福特請益，在他動感十足的武士片中，往往可以看到《搜索者》、《驛馬車》、《俠骨柔情》的影子。但是他不僅於此還推陳出新，發明了許多新技巧。

就這手工夫，雖然在世人眼中，他是超國界的，是日本電影的象徵。但是對我們電影人來說，他是一代宗師，幾乎人人都受到他的影響。《教父》導演柯波拉（Francis Ford Coppola）就一再說想當黑澤明的助手，史匹柏（Steven Spielberg）說，黑澤明是電影界的莎士比亞，而自願當他徒子徒孫的還有畢京伯（Sam Peckinpah），馬丁・史可塞西（Martin Scorsese），甚至當東宝公司將拍《荒野大鏢客》的Sergio Leone一狀告到國際法庭時，Leone不但不以為忤，反而因為黑澤明說他拍得不錯而沾沾自喜。

成長時的薰陶：文字、繪畫、電影、音樂

是什麼因素使得大師如此受人景仰，什麼使他作品如此迷人，他的創作觀和世界觀又是怎麼來的？我粗略的看法是這樣的：我以為黑澤明創作與他成長的過程有很大的關係，他的興趣、他的訓練，還有他的環境構成了他的創作主軸。黑澤明成長於大正時代和昭和時代，那是日本剛結

束明治維新的開創時代，是風氣開放，民主氣息濃厚，大量引進西方思潮的年代。黑澤明在此時大量受到西洋繪畫、音樂、戲劇、電影的薰陶，他的父親也要求他學習劍道和書法，成了他藝術的底蘊。昭和後期軍事擴張，把日本帶向了戰爭，戰後美軍託管，經濟起飛、道德淪喪、貧富不均，大企業泯滅人性，黑澤明就在這樣的環境中孕育出他的人生觀、藝術觀和創作態度，成就了偉大的藝術家。

黑澤明小的時候受父親和三哥丙午影響甚深。父親來自武士家庭，從小嚴格地要求黑澤明習劍道和書法。三哥丙午是個典型的文藝青年，常常教導啓發弟弟對文學和藝術的愛好。丙午與黑澤明非常相像，唯性格更為憂鬱叛逆，他認為人一過了三十歲就會變得醜陋。他很早就和父親決裂，獨自去默片戲院中擔任解說旁白的「辯士」（藝名須田貞明），他的職業使黑澤明有機會看各類電影。丙午對舊俄文學的迷戀，對托爾斯泰、杜斯妥也夫斯基、高爾基、屠格涅夫的高貴悲憫的人道思想的嚮往，深深印在黑澤明的腦海，也成了他日後作品的精神底蘊。那是一種對世界變動的悲觀看法，卻也不放棄樂觀的救贖觀念。他的作品從《酩酊天使》、《靜靜的決鬥》、《野良犬》、《七武士》到《深淵》、《天國與地獄》、《紅鬍子》、《生之慾》都充滿了這種淑世精神。《生之慾》男主角後來唱的大正時期情歌〈人生苦短，戀愛吧少女〉，就是趁有限的生命做一些有意義的事。

這裡我們也要提一下馬克思主義對大師的影響。黑澤明深受大正時代的自由風氣感染，對於階級和窮苦大眾非常敏感，他也曾參加過普羅美術同盟組織，雖然日後承認有點趕時髦左傾的

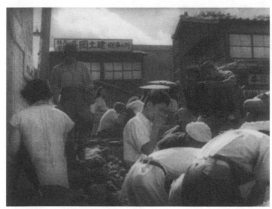

《野良犬》的戰後市場景觀。

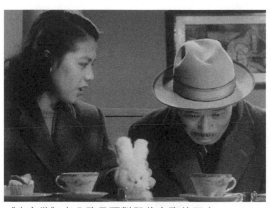

《生之慾》老公務員面對即將來臨的死亡
束手無策。

意味，但是作品中不乏對貧民窟、妓院、毒窟的描述和同理心，《野良犬》中八分鐘警察在市場的尋槍，《天國與地獄》、《生之慾》、《醜聞》中的貧窮老百姓描繪，都讓觀眾心有戚戚焉。所以《七武士》中七位武士會拋棄身分幫助農民對抗山賊，《紅鬍子》中醫生願意為貧民義診，《天國與地獄》中的大企業家願意拋棄家產營救被錯誤綁架的司機兒子，而《生之慾》是這種主題的最大發揮，一輩子渾渾噩噩的老公務員更在死期將近時拚命為貧民窟改建沼澤地為公園。

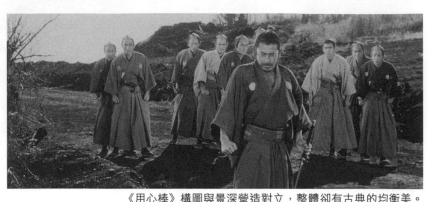

《用心棒》構圖與景深營造對立，整體卻有古典的均衡美。

黑澤明將這些教誨寓教於樂，但是到了晚年，經過賣座慘敗，尋不到資金，社會對他嚴厲的批評，以及自殺不成，日本經濟的泡沫化後，他已經變成十足的悲觀論者。他拍出了《影武者》和《亂》，不再誇耀英雄主義，不再執著地借娛樂來講述理念，反而彷彿《生之慾》的主角喃喃自語地說「我沒時間了」。他直白而教訓般地警告世人，戰爭恐怖啦，科技、貪慾對環境有傷害啦，《夢》、《德蘇‧烏札拉》、《八月狂想曲》末了都直接推崇和大自然和解的理想世界。

我們再來談談西洋文學對他戲劇觀的影響。黑澤明熱愛莎士比亞，也襲取了莎翁承接自希臘的古典戲劇根基，像《惡人睡得好》開場的婚禮，一群記者忙著夾議夾敘地談論新娘的家族，頗有希臘戲劇的歌詠隊的意思。希臘悲劇講究以衝突、矛盾、對立為主的戲劇張力。黑澤明嚴守這個戲劇原理，以衝突矛盾對立來建構角色（男女，上下代溝，武士與農民），畫面和景深構圖（前景中景和遠景，左右，上下），燈光設計（明暗）環境的考驗（激烈的酷暑或嚴冬對個人的考驗）這個在《羅生門》、《用心棒》、《椿三十郎》、《七武士》中都犖犖可見這種二元對立。而《姿三四郎》在大颱風

《羅生門》：印象主義
光線概念的電影版。

天的草原決鬥，以及續集搬到大風雪中光腳決鬥，都將二元對立渲
染到一種驚天地泣鬼神的地步，也讓世人看到他導演的才華。

這裡我們又要岔開來提一下美國著名文化學者Ruth Benedict
對日本文化的分析，她的鉅著《菊花與劍》深層分析了日本文化的
矛盾，既追求美，又脫離不了暴力，既尊崇王室也高舉武士價值，
黑澤明作品中的悲觀與樂觀，批判與救贖，估計也脫不了社會中深
層的基因。

畫面與聲音運用

以上談到了思想底蘊和世界觀，我們再將焦點拉到技術的層
面。黑澤明從小立志要做畫家，因為學習油畫，有很強的西畫基
礎，放在電影上，他的構圖根據西方的繪畫透視原理，有透視的焦
點，對稱工整，規律古典。他的縱深層次分明，遠近中景的安排，
有古典規律的美感。他對攝影的要求也高，攝影機是不斷地隨著角
色的移動而做reframing，時時調整為工整的畫面。

他又特別喜歡印象主義畫派的理念，喜歡Renoir、Toulouse-

《美麗的星期天》用影像演繹交響詩。

Lautrec、梵谷、高更、魯奧的畫風。所以在他的畫面中，我們就看得到Renoir的光影，Toulouse-Lautrec 生命的盎然與動感（他喜歡畫紅磨坊康康舞的舞者），魯奧近野獸派的人物線條。

比如他的傑作《羅生門》，幾乎就是用影像來演練印象主義的光線概念。他將鏡頭史無前例地往太陽拍，陽光透過樹和葉，在風的吹動下，影影綽綽地閃動在主角的身上，反映出他們騷動的心裡慾望和暴力念頭，更編織出一種奇特朦朧的魅力，與影片質疑真實的主題不謀而合。

到了晚年拍《夢》，他更直接走入梵谷的畫中，和一個比他更急更沒有時間的梵谷對話。

這麼喜歡繪畫，他應該歡迎彩色電影的到來才是，但是黑澤明原來一直拒絕彩色片，認爲黑白片的線條和明暗對比好做構圖，他嫌彩色不易做垂直構圖，而且彩色發明之初，色彩高調，捕捉不了「日本的含蓄顏色」，所以他比別人晚進入彩色時代二十年，一九七〇年拍《電車狂》，他就拿出油畫的看家本領，將一條街、大樹，都漆上想像中的油彩，《影武者》、《亂》那些色彩豐富的軍隊，對比著綠色的山野，湛藍的天空，彷彿一張

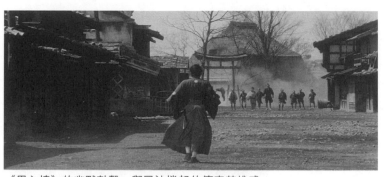

《用心棒》的幽默鼓聲，與風沙捲起的傳奇英雄感。

張油畫。事實上，在找資金的空檔，他早就畫出數百張草圖，畫風偏印象主義，難怪有人稱他的彩色片是「膠片上的油畫」。

除了畫面，他對聲音的處理也頗為獨到。他的配樂也受西方古典音樂的影響，孟德爾頌、史特勞斯、穆索斯基、海頓、布拉姆斯、貝多芬，都出現在他的作品裡。《羅生門》改良了拉威爾現代音樂Bolero，竟然一點也沒有違和感，《美麗的星期天》中，一對小情侶沒有錢卻要度過一整天，最後他們在公園自娛，男的面對空的舞台指揮頭腦中的舒伯特《未完成》交響曲，樹葉沙沙在地上飄動，空鏡頭，構成了影像對位的交響曲。

他喜歡用西方的樂器，尤其是小號喇叭，昂揚的英雄主義又帶點蒼涼，在《七武士》中特別動人心弦。這個應該是習自他尊崇的福特西部片，他喜歡福特到什麼地步？如果我們聽聽這兩段音樂，福特《雙虎屠龍》（*The Man Who Shot Liberty Valance*），以及《城寨三惡人》，兩者是不是非常相像？他用鼓聲也是一絕，《七武士》片頭沉鬱的鼓聲，一下子就把大家帶到十六世紀的氣氛，《用心棒》中最後的決鬥，鼓聲在蕭殺氣氛

《生之慾》聲音
的神妙使用。

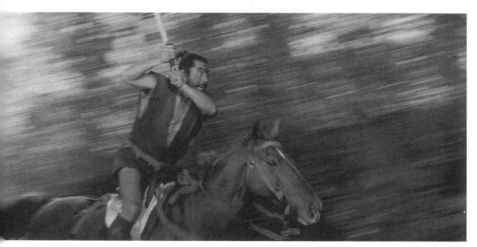

《城寨三惡人》：誰拍得過黑澤明的快馬氣勢？

動感大師：場面調度的動感

中還帶有幽默感，都在畫面的質感外平添節奏感。

不僅畫面音樂，黑澤明不放棄任何可以幫助電影化的因素。在《生之慾》中，剛得知自己不久於世嘔耗的主角，腦子一片空白，他沉默地走過轉角，聲帶悄然無聲，忽然轟的一聲，往來交錯的車聲驚醒了他，他才恍然從自己的世界驚醒，知道自己站在熙來攘往的大街上。這段聲音運用非常神妙，聲音代替了許多筆墨，講述了一個被宣告死刑病人內心的茫然與空洞。

前面說了，黑澤明受到各種電影美學的衝擊，但是他最喜歡的是福特。福特對這個小老弟也十分鼓勵。黑澤明學福特戴墨鏡，戴帽子，穿衣服。沒有人拍得過黑澤明的動感：那是攝影加美術加剪接、音效共同構築的電影化表現。放眼影壇，誰拍得出他電影中快馬奔馳、蹄聲雷動的振奮感、速度感、戲劇感？他說福特教他用望遠鏡頭將前後景模糊，增加影像的速度感，尤其配合攝影機的橫搖，鏡頭特別有力。福特也教他補充馬蹄可以揚起的灰塵，平添畫面的美感層次。黑澤明又將行動中的影片剪短剪碎，使畫面看來更加緊張。《蜘蛛巢城》兩武將在森林中的快馬迷路，《七武士》山賊的進擊，都令人看得血脈賁張，最厲害的莫過於《城寨三惡人》真壁大將軍的追殺敵人，他雙手高舉單劍，配以嘶嘶的喊聲，幾個短切，轟隆轟隆，氣勢如虹，看過的人無不震撼。

感」，然而青出於藍更勝於藍。我覺得他其實從福特那裡學到最好的是「動

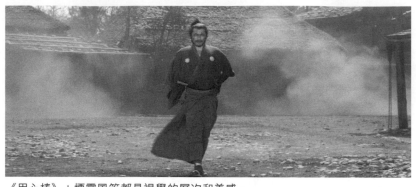

《用心棒》：煙霧風等都是視覺的層次和美感。

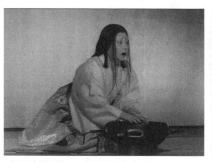

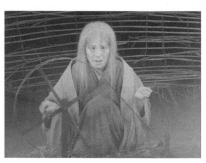

《蜘蛛巢城》：能劇的哀哀鬼鳴。

黑澤明說，剪接世界我最快，東宝的製片人說黑澤明是東宝最好的導演、日本最好的編劇、世界最好的剪接。他剪接完全自己來，用的是最原始的Moviola剪接機，雙手一拉就是六呎。根據跟了他五十年的野上照代在著作《等雲到》中說，他的腦子宛如電腦，記得每一個拍過的鏡頭，速度快，又發明動感剪接、軸向剪接、動作中的剪接，此外標誌性的划接，配上慢鏡頭，成為動作片的教科書。

追求動感，就是一種具電影感（cinematic）的場面調度。除了剪接、攝影外，美術也功不可沒。煙、霧、熊熊的火焰、傾盆的大雨、傾洩的瀑布、涓涓的流水。風吹得飛沙走石，或是樹影搖動，或是衣褸飄飄，這些組合成了畫面豐富的動感，背後也有它的哲學思維。對黑澤明

來說，電影就是「動」的本質，也是一種生命力的表現。對比小津安二郎畫面的安靜，將「動」約束到最小，黑澤明註冊商標的律動感，是一種張揚的生命力。

講了這麼多，也可以談談他作品中東方傳統的影響。《羅生門》是從日本文學芥川龍之介的兩篇短篇小說改編，其他作品也擅用能劇、歌舞伎的傳統，《踏虎尾的男人》是改自能劇的《安宅》和歌舞伎《化緣簿》。《亂》、《蜘蛛巢城》都善用能劇的面具、台步，乃至說白的方式。驚津夫人是世人認定最傑出的馬克白夫人（Lady Macbeth），表演、她的化妝、說白、動作都能劇風格化，彷彿能劇中常見哀鳴的鬼魂，至於紡織的白髮女巫，當她鬼聲啾啾地吟唱：「君不見，迷妄之城今猶在，魂魄依然在其中」令人不寒而慄。《羅生門》也有相同處理，武士的冤魂來到法庭，仍舊淒厲地撒謊，回到了能劇的套路。

電影巨人：卻自喻為蝦蟆

我以為這不盡公平，黑澤明和美國導演希區考克一樣，對電影有無盡的好奇心和狂熱，每部

但是日本人不諒解，他們說黑澤明是為了西方人拍電影，與日本社會脫節。批判他最厲害的是大島渚、吉田喜重、篠田正浩這些新浪潮導演，連西方人也有一批（尤其法國《電影筆記》那些高調的影評人）批評他過於直白不夠含蓄，他們說黑澤明的美學太愛下指導棋，沒有給觀眾自由。比起來他們都覺得喜歡小津安二郎和溝口健二是更高級的品味。這真是蘿蔔青菜各取所需。

新作都得在技術、美學和敘事上盡量創新。他拍《七武士》拍了一百四十八天，超支四倍，站在冷颼颼的二月拍雨中大戰，多台攝影機，八台消防車不斷地澆雨，他兩腳站在泥濘中，數小時不動，後來腳趾旁的肉都凍死，終其一生他的腳趾都是黑的，爲拍電影如此賣命，這個人是爲電影而存在的。

他在家鄉沒有人投資他，嘗試自殺不成後五年才有蘇聯人投資他拍一部《德蘇‧烏札拉》，黑澤明持非常悲憫的態度，這部電影得到非常多人的讚譽。五年後，黑澤明再度重返電影界，由法國人、美國人柯波拉與盧卡斯出錢，給他拍了《影武者》，但是這部電影不是典型的武士片，因爲像《用心棒》、《蜘蛛巢城》和《椿三十郎》那種盛氣，跟誇張的英雄主義沒有了，我們看到的《影武者》，剩下來是深沉嚴肅的歷史史詩，在講戰爭與階級的荒謬和無謂，帶有一種非常悲愴、嘲弄的味道。這部影片獲得了金棕櫚大獎。五年後他再拍《亂》，這次再度改編莎士比亞作品《李爾王》，這時候我們看到他已經從《影武者》爬到一個更高的層次，好像從一個高的角度在俯視萬物生靈，悲憫人類互相爭奪跟弱肉強食的法則，人類永遠在無休止的戰爭，或者造成無謂的死亡，電影中的角色自己說，連天都沒辦法幫助人類，這時候的天、自然，包括雲層、連綿的山野、大自然空寂的蟬聲，對立出來人的渺小，還有戰爭的紛雜跟荒謬。自然跟人對立之後，我們看到黑澤明不再拍武士道的狹隘精神，他沒有救

贖的熱情，反而他覺得人如草芥般微弱的生命，仍舊在殺伐傷痛之間，於是他以失望跟悲涼的心情跳到雲端，對人世間的荒蕪，產生深深的嘆息。可能因為年紀大了，他開始對世間事有點著急，也覺得時間不夠，所以我們看到他之後三部電影，從《夢》到《八月狂想曲》，到《一代鮮師》，他已經沒有力氣再慢條斯理、精雕細琢地說故事。這三部電影都有強烈的說教意味，因此也喪失了部分觀眾，我記得在坎城看《夢》的首映，電影播完的時候，戲院裡二樓跟一樓的媒體人互相吵了起來，有人鼓掌，有人噓，然後有人替電影辯護，有人繼續咒罵，看得出來大家對他的電影有不同的看法。

在我的心目中他是巨人，是不折不扣的電影人。我曾有幸見過他四次，三次在坎城，一次隨野上照代和侯孝賢去他的東京家裡。那個素樸的小客廳，很難想像是神一般大導演的家。他的裝飾只有兩個，一座奧斯卡獎，一個小小的金棕櫚獎，孤零零站在小茶几和櫃子上。他說「我的人生減去電影等於零」。在奧斯卡頒獎典禮上他也說，「拍電影拍了六十年，我還沒掌握電影是什麼。」這等謙虛，這等執著，實在令人動容。在他著名的自傳《蝦蟆的油》中，他將自己比作蝦蟆，是根據日本民間傳說，你把癩蝦蟆裝在四面是鏡子的籠裡，牠看到自己這麼醜陋就一直跳，跳出一身的油，收集起來可以治療傷口。黑澤明太謙虛了，他自比為蝦蟆，可是他跳跳跳，跳出了一連串的作品，為世界留下無比珍貴的精神文化遺產，不只為世人療傷治癒，還鼓舞大家為生命起舞，讓世界更美好。他不是日本獨有的，他是世界的。

酩酊天使 (*DRUNKEN ANGEL*, 1948)

監製：本木莊二郎
導演：黑澤明
劇本：植草圭之助、黑澤明
攝影：伊藤武夫
剪輯：河野秋和
美術：松山崇
音樂：早坂文雄
演員：志村喬（真田大夫）
　　　三船敏郎（松永流氓）
　　　山本禮三郎（岡田流氓）
　　　木暮實千代（奈奈江）
　　　中北千枝子（美代）
　　　千石規子（阿銀）
　　　久我美子（水手服少女）
　　　飯田蝶子（婆婆）

片長：98分
出品公司：東宝株式會社
註：又名《泥醉天使》

酩酊天使
反思二戰後日本挫敗的社會

一窪臭水池，水中咕嚕咕嚕地冒著泡，還有一截燒焦的木頭。可能是美軍轟炸留下的大窟窿，也有可能是被炸毀房子倒下的大洞，又或者哪裡淹水留下的後遺症。總之，污水池旁邊聚集著小店、酒吧、診所、居民。東京戰後的瘡痍，大家麻木地在污水旁生活。蠅營狗苟，混亂無序。生命，彷彿那入夜水塘邊吉他初學者永遠單調地練習同一曲子，沒有變化，沒有生機。

污水潭的隱喻

黑澤明一九四八年第一次有全權指導「完整突破」的作品，拿污水潭做文章，影射日本戰後的病態腐敗，無所適從。對日本人來說，這是他們戰後如《老農》、《單車失竊記》之於義大利電影，濃縮反映戰後之希望與恐懼。污水池自此似乎成了他日後描繪當代社會最常用的隱喻，不僅此片，《野良犬》、《生之慾》、《醜聞》、《天國與地獄》都有這麼一塊雜亂貧窮的積水潭，將戰後的徬徨無助、道德淪喪，用一大灘倒滿垃圾，蚊蠅孳生的死水，營造出社會積弊，百

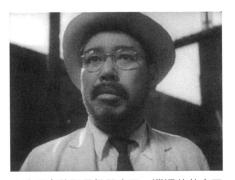

這是黑澤明在戰後想探討日本冒出的黑市與其中流氓的狀態。他們是哪一種人?他們的暴力是什麼?

污水潭旁的酗酒怪醫真田,邋遢的外表下有顆溫柔善良的心,是真正的天使。

病叢生的象徵。

根據黑澤明自傳《蝦蟆的油》中所說:「這部電影的企劃,是起於戰後阿山(山本嘉次郎)為了描繪戰敗的日本社會現象,而拍攝《新傻瓜時代》這部片子的時候……阿山在廣闊的黑市市區上搭了外景,他希望我能利用這些場景,另外再拍一部電影。《新傻瓜時代》主要在描述戰後如雨後春筍般建立起來的黑市,以及盤踞在黑市的流氓。我也想更進一步探索流氓的生活。他們究竟是哪一種人?支持著他們組織的義氣又是什麼?他們分別的精神構造及他們所誇耀的暴力到

流氓松永開了一家舞廳，縱情聲色。但他有肺結核，他的病體彷彿小區的污水潭，呼應著日本生病的社會。

底又如何？」

水池旁有個經年酩酊的怪醫眞田。他衣著邋遢，手不離酒，動作粗魯，口沒遮攔。但是他不在乎錢，也有一顆藏在粗魯外表下溫柔善良的心。電影開場不久，診所就來了穿夏夷花衫，還帶著兩個小嘍囉的流氓松永就醫，他謊稱自己手掌被鐵釘刺入。

眞田也不給他上麻藥，剪刀、鉗子動起手來，流氓疼得齜牙咧嘴，醫生從他手掌內取出一顆子彈。「這是鐵釘嗎？」他諷刺地問。之後他一邊打蚊子，一邊給咳嗽的流氓聽診，他懷疑流氓患有肺結核，要他去照X光片就診，要活命得戒酒戒色！

松永果然是肺結核患者。這個魚肉鄉里、橫行霸道的流氓開著一家舞廳，有同居的舞女當女友，縱情聲色，菸酒不忌。他的肺有一個大洞，眞田罵他的肺有如倒滿垃圾的水塘。他的病體，如同那污水潭，都呼應著日本戰後的生病社會。

眞田就是那個有良心的天使，他想救松永，兩人針鋒相對，吵吵鬧鬧。松永幾度拒絕治療，眞田卻一路追著他，硬要帶他看病。眞田看得出，松永跟他年輕時很像，都有硬張起來繃得緊緊的外表，底下卻有溫柔的一面，而且懦弱膽小。

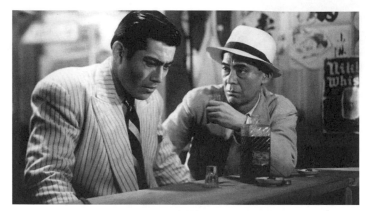

前後兩代流氓，作風不盡相同，松永的悲劇在
於他還有人性與未泯滅的良知。

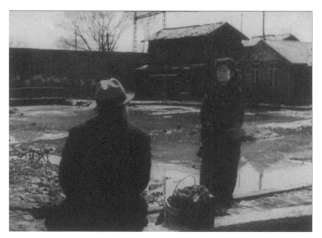

電影結尾，醫生與咖啡店女招待看著象徵社會藏污納垢的污
水潭。

不久，大流氓岡田出獄回來，松永的地位、女友、住房一下子全被奪走。以往哈腰鞠躬的鄰里店家都不再視他為地方老大。他的病情加劇，卻鼓著最後的剩餘力氣抵抗大流氓，打得連滾帶爬最後倒地去世。

如果說污水潭代表戰後的生病的日本社會，那麼真田這個醫生的世界觀似乎是黑暗悲觀的，不過，片尾另一個也得了肺結核的少女，因為努力治療而痊癒，真田開心地帶她去吃冰棍。少女唱起了小調：「我們爬上高高的山坡，看到遠處的海港，我們站在更高的地方，看到了更遠的世界。」這個段落為此片安了一個樂觀的音符，純真的少女是下一代的希望，成長於病體但可恢復健康。佐藤忠男說，影片結束在水波無紋的臭水潭上，這個藏污納垢的日本社會（或戰後瘡痍）的縮影，一抹陽光竟使它幾乎美麗起來。黑澤明充滿道德感的烏托邦，雖然有點一廂情願，但不脫他淑世、拯救世界（真田即代言人）的樂觀。只是在中年、晚年，他才被折磨成唉聲嘆嘆的悲觀主義者。

黑澤明與三船敏郎、志村喬的大爆發

這部電影讓大家認清了黑澤明的爆發力。事業至此大為轉變，此片叫好叫座，榮膺當年《電影旬報》十大日本片第一名。Donald Richie也認為，此片是大師真正第一部電影，之前他拍過六部電影，但此片才完整爆發。黑澤明自己也說，「終於是我自己了！我的電影，我在拍而不是別

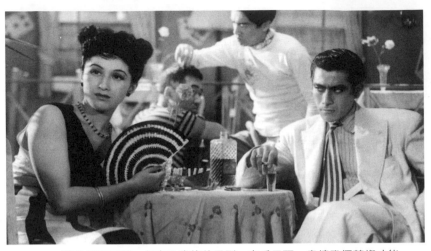
這是黑澤明第一部完全掌控的電影，未受干預，盡情發揮藝術才能。

人（干預）。」

　　這也是他第一次和三船敏郎合作，這個演員光芒四射，使黑澤明不斷為他加戲，搶盡酩酊醫生志村喬的風采。黑澤明曾在自己寫的文章回憶三船敏郎被發掘的經過。當時他從東宝片廠走到招考演員的房間，在門口看見一個年輕應考人活力四射地演戲，他寫道：「好像瘋了似的。他的態度就好比是一頭被關進籠子裡的猛獸，正在拚命地反抗。這種嚇人的樣子，令我一時之間也不敢動彈，呆呆地站著。」考試委員普遍覺得他太誇張而淘汰了他，黑澤明卻說等等，要大家再看看他的潛力。他的橫加干涉使考試委員罵他不民主，導演專制推翻既成的決定，但是三船到底被翻案，一個世界級的演員因而誕生。黑澤明並不居功，因為拍《酩酊天使》之時，三船已在四部電影中出現，黑澤明說發掘他的是他的老師山本嘉次郎和谷口千吉。不過三船的確在黑澤明的黃金時期發光發亮，創造出無數令人驚艷的角色。鏢客電影中的三十郎，《七武士》中勇敢衝動的菊千代，《野

黑澤明第一次和三船敏郎合作，形容他像「關在籠子裡的野獸」。他倆天生絕配，締造了黑澤明最值得回味的一些作品。

《良犬》中的尋槍小警察，《生者的紀錄》吹鬍子瞪眼睛的固執老頭，《天國與地獄》沉穩有氣魄的企業家，《惡人睡得好》中沉默寡言、一心復仇的年輕人，《深淵》貧民窟中的混混，《醜聞》中的畫家，《蜘蛛巢城》野心勃勃的武士，《城寨三惡人》中的傳奇大將軍，《白痴》中癡情的戰後歸國軍人，當然，還有《紅鬍子》中像真田的人道主義醫生。

他紅到什麼地步呢？四年可以拍27部電影，到後來在東宝公司他有自己的製作部，員工多達

黑澤明將三船敏郎一手推上國際巨星寶座,他四年可以拍27部電影,平均一年7部,簡直紅得發紫。他是真正的黑澤明創作繆思。

二百五十人。他在國際上也是日本第一人,盧卡斯拍《星際大戰》時本屬意他演Obi-Wan絕地武士,而史匹柏也希望他演《1941》。不過,他一生最精彩的作品全賴黑澤明之賜,黑澤明也大讚他的活力與速度(「一般演員必須三個動作表現的,他只要一個就夠了……又令人驚訝地擁有纖細的感覺。」),可惜《紅鬍子》票房慘敗後他與黑澤明不再合作。兩人君子之交,分手後口不出惡言,所以其中原因諱莫如深。

可惜的是,再也沒有光彩照人的黑澤明角色。

黑澤明曾嘗試用盲劍客勝新太郎(《影武者》),開鏡當日就互相翻臉(據傳是勝新太郎堅持帶小攝影機全程錄影),臨時換上來的是《椿三十郎》和《用心棒》的反派演員仲代達矢。《影武者》和《亂》也將仲代推上人生高峰,只是,三船敏郎才是黑澤明一生的繆思,有如原節子之於小津安二郎。從《酩酊天使》到《紅鬍子》,他倆合作了17年,一共16部電

志村喬是黑澤明的硬裡班底，戲路寬廣，可正可邪，可老年可中年，曾演過21部黑澤明電影，其中不乏傑作。

影，大部分都是經典。曾有傳說福斯公司想找三船演山本五十六，不過並未談成。後來《德蘇‧烏札拉》拍前，蘇聯也希望三船來演，也沒有成功。他們最後一九九三年在本多豬四郎葬禮上見了最後一面，四年後，三船去世，九個月後，黑澤也走了。

志村喬也是黑澤明團隊的硬裡子，這位演過二百部電影，是日本電影中不可少的象徵，在《野良犬》、《生之慾》、《七武士》、《醜聞》、《生者的紀錄》、《惡人睡得好》都有他紮實演技的貢獻。其他如千秋實、藤原釜足、渡邊篤、左卜全、伴淳三郎、加東大介，都在黑澤明電影中創造出令人難忘的形象。女性可能是香川京子最為出色，她從年輕的《惡人睡得好》、《天國與地獄》、《深淵》，一直演到老年時的《一代鮮師》。帶點神經質、作風乖戾的山田五十鈴也非常搶戲（《蜘蛛巢城》中的鷲津夫人和《深淵》中那個欺負妹妹、勾引情夫的女房

東），三好榮子是永遠的甘草配角，我個人挺喜歡的是千石規子。在《醉酊天使》中她是暗戀上松永的酒吧女侍，在松永去世後，她出六千元辦後事，抱著他的骨灰罈子在水潭邊憑弔，準備帶他返鄉，離開這個罪惡的都市。真田陪她站了一會兒，勸她「流氓都是無可救藥，像爛泥一樣。」她卻仍幫他辯護：「這樣說死者是不敬的。」她在《靜靜的決鬥》中飾演憤世嫉俗的護士，最後被醫生藤崎感動。雖不是主角，極為搶戲。歸根到底她有一種直性，老百姓的世俗在她身上很能引起共鳴。而且她的個性與三船敏郎十分搭調，總能襯托這位爆發力強、憤憤不平的叛逆青年。

音樂對位法與印象主義的實驗

《醉酊天使》中，有一段為人津津樂道的創作方式，也就是當時松永窮困潦倒在街上行走時，大喇叭廣播卻傳出《杜鵑圓舞曲》的配樂，在《等雲到》一書中，野上照代也一再提起黑澤自創的「對位法」或在創作群中所用的「狙擊手」法（野上說：「結合影像和聲音，孕育出一種新次元的情感，或是催生其他情感。在氣氛凄涼的場景，配上輕快歡樂的音樂，這麼一來反而更顯淒慘的氣息。」說到對位法，黑澤一定提《狙擊手》，這部提莫辛科（Timoshenko）導演一九三二年的有聲片，片中百發百中的德軍狙擊手被俄軍刺殺後，德軍聽到戰壕中傳來〈這就是巴黎〉曲子，讓人震驚。「電影配樂不能只是補畫面不足而已，必須有加成效果。」）。在他的

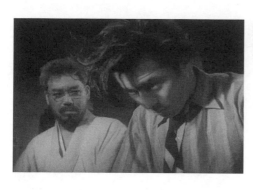

醫生與流氓的關係，既對立也互相關照，有時暴力相向，但也相當詼諧。

「如鬼似神，膽大心細」著作中，他說這次約翰·史特勞斯的圓舞曲配樂是因為拍攝期中，父親去世，他無法趕回去奔喪，悶悶不樂地在新宿街頭閒逛，此時，突然街上廣播傳來歡快的《杜鵑圓舞曲》，「我的內心卻越發地懊惱難平。因之，在處理《酩酊天使》時，想起這段往事，即在那景中灌入這一支曲子。」……在激烈畫面中，用那樣歡快華麗的聲音，主要是來自音畫對位的運用。在悲淒的場景，有歡悅華麗的音樂。但是，它必須是用現實者方可。

這種對位法，其實就是製作情緒與環境的反差，襯托出反諷的情感面。黑澤明這種反諷，往往帶著點幽默感，在他嚴肅的道德觀和憤世嫉俗的批判聲調中，藏著寬容與詼諧（這在松永和眞田的關係中尤其明顯），這位人道主義者用生死分開這兩個角色，死亡，恆常是無謂、虛無、宿命的，因此詛咒黑暗，積極活著，找出生命意義，創造人生，淑世救贖，才是生的最終目標。

電影中有一個帶有實驗性質的段落，是松永病中的惡夢。他穿著西裝，戴著圍巾在海邊。海中沖上來一副棺材，他用斧頭劈開以後，卻發現裡面是穿著花衫的自己。他大驚逃跑，花衫卻在後一直追他。這一段用慢鏡頭、疊影、放大的沖天巨浪這種技法，營造

藉著酩酊大夫的眼，觀察流氓，以及社會的弊病。黑澤明戰後對社會百病十分痛心疾首。

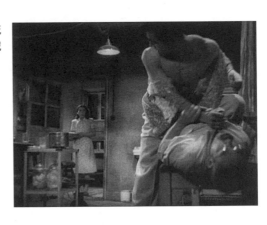

松永內心對死亡的恐懼，與全片其他寫實基調不同。西方論者以為，此段指向松永內在的衝突，他想逃離過去的自己（花襯衫、肺結核），現在理想的新身分是西裝、健康，還戴著一條白圍巾（也是他與岡田為美代大打出手的裝束），現在的他漸漸慢下來，過去的他逐漸追上來，彷彿惡兆一般。這個技法柏格曼很多年後在《野草莓》中也一樣運用，論者懷疑他倆是受到德萊葉Dreyer默片《吸血鬼》（Vampyr）的片段影響。

黑澤明自己應該非常喜歡，因為相似的手法，他在《影武者》中又用一次：小賊在惡夢中打破武田信玄屍體的大甕，武田跑出來追著他，與《酩酊天使》這個夢境大同小異。

《酩酊天使》中眞田大夫本來已說服松永認眞就醫，但是，松永的黑道老闆岡田出獄後卻打亂了這個規劃。岡田的出現，就在臭水潭前，他拿下吉他——初學者的吉他，熟練而霸氣地彈起一曲，初學者問他，這是什麼曲子？他說：「殺人之歌（Killing）。」聽到吉他聲，爲了躲他而藏在眞田診所的護士美代發起抖來。後來，松永爲保護美代與眞田，不惜與岡田對峙。最後與岡田在「殺人之歌」之配樂下大打一場，跌跌撞撞

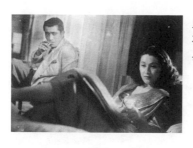

此片不但開啟黑澤明的黃金時期，也影響了日本影壇，今村昌平就是看了此片決心投入電影界。

死在臭水潭旁二樓民居的陽台上。

不管「殺人之歌」或是《杜鵑圓舞曲》，此處都可以提一下黑澤明最喜歡合作的作曲家早坂文雄。這位和他非常有默契的作曲家英年早逝，一九五四年41歲已因病去世。他在《羅生門》、《生之慾》、《七武士》都有傑出的音樂配樂和作曲，在《酩酊天使》中不但用對位法與導演溝通，而且在酒吧、舞廳、街頭喇叭傳送的流行歌曲，大量選用流行的爵士、藍調、小調、西化、拉丁化，靡靡之音，彰顯出日本戰後一片頹靡雜亂的社會現實，與那潭水一般。

此片深深影響了導演今村昌平，他在連看兩遍後決心投入電影界。五十年後，他拍了《肝臟大夫》（一九九八年），用相似的故事與手法，反思二戰後日本頹唐挫敗的社會。

野良犬（*STRAY DOG, 1949*）

導演：黑澤明

監製：本木莊二郎、山本嘉次郎、
　　　谷口千吉、黑澤明

編劇：黑澤明、菊島隆三
攝影：中井朝一
剪輯：後藤敏男
音樂：早坂文雄
美術：松山崇
副導：本多豬四郎
演員：三船敏郎（村上五郎刑警）
　　　志村喬（佐藤警探／課長）
　　　淡路惠子（並木春美）
　　　木村功（遊佐新二郎）
　　　三好榮子（春美母親）
　　　千石規子（兜售手槍之仲介）
　　　岸輝子（扒手阿銀）
　　　千秋實（歌舞廳導演）
　　　東野英治郎（桶店之老者）
　　　生方功（飯店男僕）
　　　菅井一郎（旅館經理）
　　　飯田蝶子（光月女領班）

片長：122分
出品公司：東宝株式會社
註：又名《野狗》

野良犬

西默農，還是杜斯妥也夫斯基？

在寫《酩酊天使》時，黑澤明與從小一齊長大的編劇植草圭之助對犯罪這事時有爭論。黑澤明回憶植草對他不滿，認為他對流氓太過否定。植草以為流氓之淪落，責任不全在他們身上，社會的缺陷造成了犯罪。黑澤明則認為為流氓辯護，是一種詭辯，正常生活的善良老百姓會被流氓威脅，所以不能饒恕破壞百姓生活的人。植草說黑澤明是強者，和悔恨、絕望、屈辱絕緣，否定流氓是一種強者的利己主義。

流氓值得同情嗎？

就因為這些對流氓和犯罪不同的看法，使兩人終於分道揚鑣，而《野良犬》中老少二刑警對犯罪的看法，幾乎就呼應了黑澤明與植草的爭辯立場。片中小刑警村上因為天氣太熱，在擁擠人貼人的巴士上被扒走了配槍。尋槍過程中，他的槍被罪犯遊佐數次用來犯案，甚至傷了老刑警佐藤。佐藤在辦案過程中擔任村上的導師。他不斷制止村上不要衝動，要冷靜審慎。同時，村上因

著名的景框構圖，在片中不曾稍減。
畫面靜中有動（火與煙），男與女，
前景、中景、背景層次分明，複雜而
引人入勝。

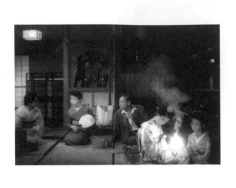

同情遊佐與他一樣同是戰後解甲歸田，卻在回途中被搶劫一空的士
兵，但是他一再被佐藤提醒：像所謂「沒有壞人只有環境」或「戰
爭讓人變成動物」的說法，都是爲壞人脫罪的「戰後派」言論，佐藤
警告他查案不可以同情罪犯的立場。黑澤明這個描繪彷彿在演練他和
植草之爭論，又或者在植草離開他後在銀幕上向植草喊話。戰後的日
本固然百病叢生，破敗頹靡，但是人有選擇，可以做一些良善之事。
這個立場，從《酩酊天使》到《靜靜的決鬥》、《野良犬》、《天國
與地獄》、《生之慾》，乃至象徵性的《用心棒》、《椿三十郎》。
這是小我大我的道德思維，也是黑澤明篤信儒家世界觀，以「仁」爲
中心的價值體系。

　　話說黑澤明對社會犯罪這觀念有興趣，他喜歡喬治·西默農
（Georges Simenon）的小說，想像自己可以先寫一個小說再改爲電
影。結果小說寫得很快，只寫了四十天，但是將之電影化可辛苦了，
他以爲只要十天，結果花了五十天。

　　爲什麼？因爲黑澤明是個特別電影化的導演，他要把文字影像
化，著實要顧慮影像表達、節奏，以及角色的描繪。比如小說開頭：
「那一天是這一年夏天最熱的一天。」這應該怎麼表達？黑澤明選擇

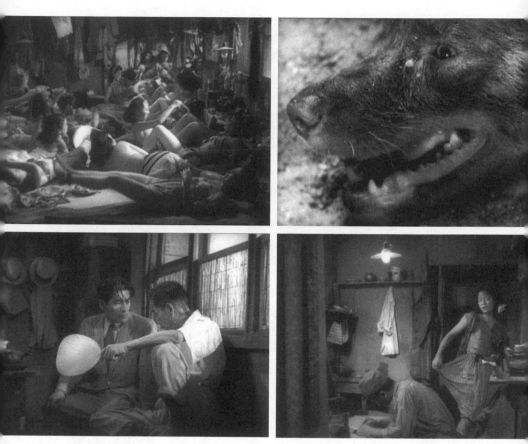

不同方式描述熱。

警與匪，身體姿態一模一樣，軍中退伍但半途遭劫的經歷也一樣。

用狗伸出舌頭哈哈喘氣掙扎；此外，不時出現的電扇、搧動的報紙、女人撩起裙子搧風、起伏的胸口、眼睫毛上的汗珠、令人窒息的悶、期待下雨的躁、對社會不滿的怒、驟雨之前的厚雲與低氣壓，《野良犬》的社會是幾乎感受得到溫度濕度，還有透不過氣的銀幕景象。

從《酩酊天使》、《靜靜的決鬥》到《野良犬》，一再搭擋的志村喬與三船敏郎再度合體。老少刑警的查案過程，成為這類警匪片的典型。村上充滿正義與罪咎感，矢志找回丟掉的曲尺（一種0.25口徑的牛自動科特colt槍），雖然他的上司也安慰他，警察不是軍隊，掉槍不至那麼嚴重，但是村上仍孜孜不倦地從浩繁的扒手檔案中找出女嫌犯，然後一路追蹤，從贓品黑市買賣，到販槍仲介喜歡看棒球賽，到嫌犯女友的歌舞團，嫌犯待的酒店，一路追到嫌犯欲遠走的火車站，經過奮戰，緝捕到

已犯下搶奪、謀殺等重案的嫌犯。

村上曾經造訪過嫌犯遊佐的居處，那是一間在姊姊屋外搭建的臨時鐵皮屋。傾塌雜亂，窄小髒破。這間可悲的房子幾乎是遊佐的心靈寫照。他的姊姊說，戰後回來，他的行李在火車上被竊一空（村上也有相似的遭遇），性格就大變了。常常自己呆坐在黑暗中抱頭大哭，他沒有收入，貧窮無助，甚至在日記中透露出他虐貓只因為貓惹他煩的殘忍心聲。

村上同情他，在追捕的最後一場戲，兩人在泥濘中混戰，遊佐終於被扣上手銬。兩人在花叢中，外貌相似已不可辨，躺在地上的形體也相似，這也是為什麼論者以為此片帶有杜斯妥也夫斯基人道主義的立場。戰後人生的兩種選擇，相似的出身，現在一兵一賊，而遊佐突然撕心裂肺地乾嚎起來。如果不是記起他傷害了多少人，他幾乎值得同情了！

窗簷下還有許多罪惡

對比的是在奮戰過程中，聽到槍聲曾經暫停下彈奏莫札特鋼琴曲的富家少女，還有在花叢後方大聲唱著兒歌的小學童們。當然，還有佐藤沉睡的稚齡兒女，這些是片中重複出現的主題。

佐藤結尾在醫院中繼續提醒村上：「你看屋外，窗簷下還有許多罪惡。」純真的孩子，社會的下一代，就是大家有責任要保護的。佐藤彷彿黑澤明的代言人，他們遵循的是杜斯妥也夫斯基的信條：兒童是人類生活脆弱的象徵，也是透過他們的苦難看到社會的邪惡。由此，遊佐罪不可恕，

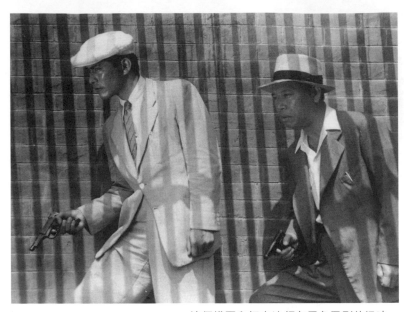

這個構圖和打光法頗有黑色電影的況味。

他威脅了下一代，就是戰火灰燼中會生出新日本的孩子。不過，根據研究黑澤明作品著名的 Stephen Prince 所出《武士的攝影機：黑澤明作品》一書中指出，村上是夾在遊佐的哭嚎與佐藤的犯罪論中間者，這兩個不同的看法造成了張力，電影並沒有解決這個難題。

由此，學者如 Stephen Prince 指出《野良犬》與其說像西默農（Georges Simenon）小說，毋寧更像杜斯妥也夫斯基，甚至布萊希特。

「（黑澤明和布萊希特）的戲劇和電影都依戰爭和軍國主義造成的難題來做結構」（頁100，《武士的攝影機》），他說，布萊希特希望用劇場改變改善世界，他鼓勵複雜的觀看（由多聲音的角色、手勢、對白、佈景、放映的影片片段及穿幫的混合），強調觀眾作為觀察者而非認同代入其角色，他也竭盡一切打斷直線敘述。

八分鐘蒙太奇的真實社會

如果用此觀點來看，《野良犬》中被眾人禮讚的8分35秒蒙太奇就特別布萊希特。這一段基本由副導本多豬四郎（後來拍了不少《哥吉拉》電影的導演）在淺草、上野前黑社會聚集處拍回來的B組片段剪成七十多個鏡頭組成的蒙太奇，透露了太多戰後日本亂象叢生的社會真實景象，黑澤明用划接、溶鏡、疊影，以及各種線條、動作構圖的方法，組成村上便裝查案尋槍的紀錄畫面，也呼應了遊佐面臨的不安定社會。據說本多是冒著生命危險去當地拍攝，有時只能偷拍，那些腳部特寫，許多是本多自己當替身拍攝。雖然不是黑澤明自己拍的助手讚賞有加，也公開說本多片段對這部電影貢獻頗大。這一段早坂文雄也延續《酩酊天使》使用無雜市井音樂的風格，諸如《梭羅河畔》（印尼民歌），《夜來香》、市井民歌、拉丁爵士、大樂團等等，烘托這個東西混雜、多元文化的戰後世界。這個戰後世界是黑澤明所厭惡者，盟軍最高指揮部（SCAP或簡稱GHQ）是美軍託管時代，當時戰敗的屈辱、物資的欠缺、道德的淪喪，都是黑澤明認爲是罪惡的根源，一直到一九五二年舊金山合約簽定後日本才恢復主權。

不過材料組合、剪接的功力那還是大師自己的。黑澤明剪接此片，節奏控制精彩，緊張、舒緩，一緊一鬆，諸如村上追扒手阿銀，2分45秒段落，竟有23個鏡頭，平均每鏡只有七秒，短促而緊張。後來村上在檔案室找嫌犯照片，4分5秒的戲卻只有六個鏡頭，平均一鏡竟有31秒，經過前面的緊張，這一場幾乎舒緩起來。黑澤明在片中還不時夾雜著幽默感，諸如村上與扒手大姐

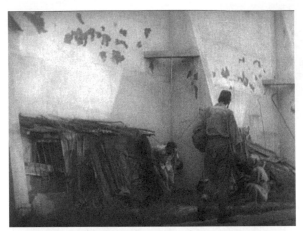

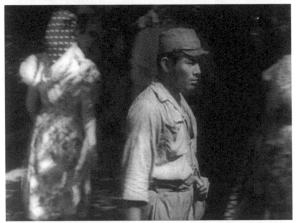

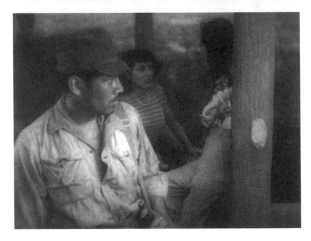

4	1
5	2
6	3

八分鐘的蒙太奇有不同
構圖、線條、景深,及
剪接方法,完全記錄了
日本戰後的黑市,帶有
新寫實主義色彩,卻也
承襲布萊希特式的多
元觀看,強調觀眾不要
代入角色而維持「觀察
者」的身分。

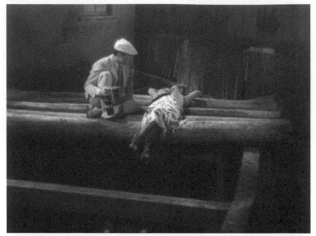

圖1、2
扒手竟然看起星星
來，這是黑澤明市
井小民的幽默感。

圖3
棒球場中五萬人遠
景，怎麼在裡頭找
出嫌犯？

連續性的攝影機移動，不時的
reframing使人物進出畫面豐富。
構圖的現實感和對比，完全是美式
黑色或B級電影風格。

阿銀在屋頂上看星星，阿銀竟然由衷開心「二十年沒看到星星了！」幾乎帶著抒情味道。又或者按配米證線索如何在五萬人的棒球場找到唯一的嫌犯。這一段頗有希區考克的趣味和影像上的幽默感。

黑澤明的美術與構圖也是如假包換的正字標記。西方論者以為其布置的視覺特色，光線在角色身上的陰影，紗與植物在構圖上的豐富性，樓梯走廊的線條，使視覺充斥著不安（與熱感相映），風格直追德國大師馮・史登堡（von Sternberg）。不過其社會犯罪類型則多少也受到《不

夜城》（*The Naked City*, 1948，朱爾斯‧達辛導演）、《假鈔稽查員》（*T-Men*, 1947，安東尼‧曼導演），《無名街道》（*The Street with No Name*, 1948，威廉‧奈利導演）等片影響，這些黑色或B級電影，都在社會寫實主義風潮下，大量出現流行的隱藏式攝影機段落，並講究在城市中實景拍攝。

有趣的是，黑澤明自己並不喜歡此片，認為它太偏技術了。而且後來因為第一個狗的鏡頭，美國一位女士拚命向動物協會告狀，誣賴他們給狗注射了狂犬病苗。不管他們如何澄清，黑澤明還是被迫寫了悔過書，事後表示深深了解戰敗國的悲哀。並且說一生唯一一次希望日本沒有戰敗。

羅生門
為芥川的懷疑論安上人道樂觀的結尾

《羅生門》的出現是一個意外，也是個美麗的意外。一九五一年它被義大利海外推廣的人推薦給威尼斯電影節，雖然出品方大映公司，以及日本政府齊齊反對，這部電影仍最終進入競賽。在黑澤明都不知道也當然沒去的情況下，石破天驚地成為日本第一部獲金獅獎的電影，這是西方世界第一次認可亞洲電影。據說黑澤明當年因為《白痴》賣座不佳，將被大映公司炒魷魚，正在鬱悶當中，出外釣魚解悶。釣魚回家，妻子笑吟吟迎接，恭喜他喜事臨門，他才知道獲了大獎。

威尼斯的獲獎開啟了西方電影界對亞洲電影的認知，更掀起黑澤明熱。從那時開始一直到一九六五年《紅鬍子》為止，是黑澤明個人創作的黃金年代，那時他意氣風發，平均一年拍一部電影，而且部部是經典。另一方面，日本電影也在《羅生門》帶領下揚威國外，以後一連串獲獎，增加了民族自信心，作為二戰的戰敗國，《羅生門》的獲獎對低落的士氣和跌到谷底的日本形象，有相當大的鼓舞作用。

為什麼說是意外呢？

因為西方人崇拜《羅生門》，可是日本人並不太欣賞。尤其知名影評人如飯島正等認為電

日本最初の
ベニス国際映画祭グランプリ
アカデミー外国映画賞
受賞作品

黒沢 明 監督作品

ムンムン草いきれの藪の中、ギラ
ギラ光る獣慾の眼！羅生門に雨
宿りした柚売りは世にも恐
ろしい地獄を見た！

大映映画

撮影
宮川一夫

脚本
黒沢 明
橋本 忍

原作
芥川龍之介

上田吉二郎
加東大介
千秋 実
本間文子

森 雅之
志村 喬
京 マチ子
三船敏郎

羅生門 (RASHOMON, 1950)

監製：箕浦甚吾

導演：黑澤明

企劃：本木莊二郎

原著：芥川龍之介
〈〈羅生門〉與〈竹林中〉二短篇〉

編劇：黑澤明、橋本忍

攝影：宮川一夫

剪輯：黑澤明

美術：松山崇

音樂：早坂文雄

演員：三船敏郎（多襄丸）
京町子（真砂）
森雅之（金澤武弘）
志村喬（樵夫）
加東大介（捕役）
本間文子（巫女）
千秋實（行腳僧）
上田吉二郎（乞丐）

片長：88分

出品公司：大日本映畫製作株式會社

影有拍給西方人看之嫌，帶有異國情調，表演誇大，劇本底氣不足等等。著名的影史家岩崎昶就說：「這部電影不相信世界有客觀眞理的存在，對人性有疑慮而且絕望，所以對日本人沒有共鳴。反而它的這種觀點，切合當時西歐的政治危機……」言下之意，這部電影是靠時勢，而非實力得獎的。但是六十多年來，這部電影一直出現在世界百大影片片單上，在不同的國家、民族都仍能被尊崇，足見它是跨國界、跨文化的。在藝術上、哲學思想上更有極其深刻之處。

我說它是個美麗的意外，它不僅參加電影節是個意外，連它的拍攝也是個意外。劇本是橋本忍取自日本當代才氣縱橫的小說家芥川龍之介的小說「竹林中」，可惜當時無人青睞，擺在一旁多年。後來大映公司勉強同意支持，但劇本內容太短，黑澤明乃要求橋本再加芥川的另一篇小說「羅生門」，希望成爲片中角色大盜的前史。但是編劇橋本忍寫的東西黑澤明不滿意，後來親自動手加入樵夫、乞丐與行腳僧在羅生門下躲雨聊天，作爲前後的引號式敘事，才成就此片的拍攝計畫。

這部電影究竟如何拍成的？早先我們都只有Donald Richie這位日本通寫的資料，近年許多人的回憶錄陸續出版，諸如野上照代的《等雲到》，攝影師宮川一夫的《攝影備忘錄》，編劇橋本忍的《複眼的映像》，還有副導田中德三《電影的幸福時光》等，才讓大家還原黑澤明拍片的若干處境。首先，《羅生門》逃過兩次大火。電影攝影完畢還在後期時，大映片廠攝影棚燒起來了，大夥忙著把剪輯室的底片往外搬，副導演搶了《羅生門》的底片盒。攝影師宮川一夫因爲找不到一條重要膠片，急得竟然暈了過去。事後黑澤明走去醫務室看他，拍拍口袋說膠片他順手放

在口袋中保護好了，宮川一夫才放心鬆一口氣。

那是8月21日，影片8月25日要首映。

火災完後第二天《羅生門》配音，放映室又著一次火，錄音師和助理被燃燒的賽璐璐片產生的毒氣燻昏了，但是兩人夜裡身體恢復，馬不停蹄立刻配音，一直忙到8月24日中午完成原音帶，晚上七點出拷貝，然後副導演田中德三乘夜車趕去東京，25日清晨拷貝送到總社，一小時後在東京首映，第二天全國公映。

這類故事即使事後讀到，畫面十足，戲劇性豐富，發生幾十年後還令人捏一把冷汗，總覺得當時的人好傳奇，在那種趕工的情況下，還能奇蹟般完成影史上的傑作。

羅生門：成為沒有真相的代名詞

《羅生門》前面說過是由芥川龍之介的兩篇短篇小說改編，其前身為《今昔物語集》。其中〈竹林中〉寫的是一樁謀殺案，案情撲朔迷離。主要是平安時代大約是西元八世紀，一個武士帶妻子走過樹林，被大盜多襄丸看到，多襄丸起了色心用計綑綁了武士，在他面前強暴了他的妻子，之後武士被謀殺，大盜逃走，妻子不知去向。官府（正式的名字稱為糾察使署）抓了大盜和妻子，甚至找了巫婆召出武士的亡靈來審判。離奇的是，幾乎三人都說人是自己殺的（包括武士的亡靈說是自己自殺）。這個真相無法釐清，因為大家都有部分說謊，客觀的事實莫衷一是。另

芥川龍之介：早逝的天才，也是日本純文學大賞芥川獎之由來。

一個短篇〈羅生門〉原在《今昔物語集》中。此書是平安時代末之民間故事集，被稱爲日本之「一千零一夜」，作者爲源隆國。〈羅生門〉是其中第二十九卷第十八篇，原名「羅城門登上層見死人盜人語」，羅城門是京都城樓，但芥川加入「生」的探討，將之改爲「羅生門」。（見《複眼的映像》一著）

這裡我們先介紹一下芥川的背景，這位大正昭和時代最著名的小說家是35歲就自殺的天才文藝青年；他寫過一百四十九篇小說，與夏目漱石和森鷗外並列二十世紀前半的三文學巨匠。日本純文學大獎即以他命名，包括諾貝爾文學獎的大江健三郎和推理小說家松本清張都得過芥川獎。

芥川是個徹底的懷疑主義與悲觀主義論者，他對道德人性沒有信心，作品常呈現不安與淡漠的情感。〈竹林中〉幾乎所有人都沒有說真話，乃至基調晦澀黑暗。原來的〈羅生門〉一篇也是，故事是一個淪爲草寇的農民，在羅生門下躲雨，看到一個老太婆在拔一個女屍的頭髮。他怒斥她沒有人性，老太婆辯白說那個死去的女人也不是好人，生前拿蛇肉曬乾冒充鱔魚賣給軍警，她說拔頭髮是去做假髮賣錢，也是爲了生存啊！農

破敗的羅生門：平安時代殘破荒涼的城門。

民聽後竟然也奪走老太婆衣服財物揚長而去。故事的人為了生存，道德幾乎沒有底線，芥川也夠悲觀了。

芥川這種世界觀和黑澤明的人道主義和樂觀主義是完全不同的。黑澤明親自將〈羅生門〉這部分改寫，加了樵夫和乞丐的角色，其實就是取代原來芥川短篇中的農民和老太婆，只不過結尾樵夫斥責乞丐掠奪棄嬰衣物時，自己仁心大發，即使家中已有六個孩子，他仍然願收養嬰兒，在雨停後抱著嬰兒帶著微笑離去，這個處理使電影不至於不露一絲善意，增添了角色溫情和悲憫心。

當然他的改編也使惡名昭彰的羅生門不致淪為人間地獄。據各種資料顯示，羅生門真有其門，是平安時代平安京朱雀大道南端的城門。由於連年天災人禍，城內也殘破不堪，成為盜匪寄居荒涼之處，地上甚至散落著無名屍。

一般人不敢涉足，所以更顯得其衰敗陰森。黑澤明以此為象徵，電影開始，大雨，荒涼破敗，一半坍塌的羅生門城門下，行腳僧感嘆世道人心不古，他喃喃地說：「兵荒，地震，水災，火災，疫病，一年一年都是災難，人像蟲豸

般不值錢。但是剛剛發生的事更恐怖……」從這裡展開了他和樵夫所敘述的森林恐怖事件的故事；開始了事情真相的辯證。

由於電影成了討論的是客觀真實性的哲思，其知名度使得「羅生門」至今竟成了普通名詞，凡是解決不了、各方說法不一的情況都被稱為了羅生門。這一定也是芥川龍之介或黑澤明始料未及之事。

客觀與主觀：哪裡有真相

電影中最突出的就是幾個人對真相的回溯，黑澤明讓觀眾當審判者，因為被審訊的人都直接面對鏡頭陳述，法官（或官員）從來未露過面，即使聲音也沒有。他的問題也多半透過被審人士重述而得知。行腳僧、捕快、樵夫，加上被審的三位主角（其中武士由召靈的巫婆代替），分別敘述他們所見或所涉及的事件經過。其中，由於三個主角與捕快的話由樵夫和行腳僧代為轉述，裡面的話或許又要打個折扣。

我們看看他們撒了什麼謊：

首先，強盜強調了女子是半推半就，不完全是強暴，表示自己頗有魅力，又說明他與武士大戰23回才殺死他，又吹牛說「能和我打上20回的人沒有幾個」。

女子強調自己的無奈，被強暴後看到丈夫的眼神，「不是悲傷也沒有憤怒，冰冷得使我的血

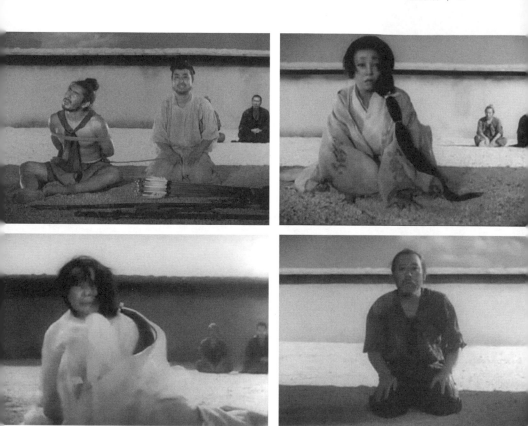

<pre>
1 | 2
3 | 4
</pre>

審判：戲中人物都向看不見的法官／ 電影觀眾／ 攝影機陳述案情。

圖1 強盜　　　　　　　　　圖2 武士妻子
圖3 武士的鬼魂透過靈巫　　圖4 樵夫

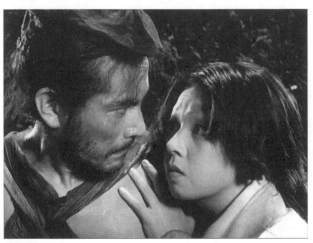

妻子要求強盜殺武士。

曖昧的道德立場。

都凝住」。強盜逃走後，她說自己拿起短刀，請丈夫殺了自己，她朝武士走去卻昏倒了，醒來時丈夫已被短刀殺死。

丈夫亡靈則說，妻子令人鄙視。強盜強暴完後，力勸妻子和自己一齊走，他說妻子聽得竟出了神，從來沒有這麼美過。妻子要求強盜殺夫，強盜聽了很詫異，當下反而要武士決定要不要殺

這個女人。武士的亡靈說，他當時就原諒了盜賊，並且在他倆分別走後，舉刀自殺。

三人都說了一些謊言，想粉飾自己某些不堪行為。強盜明明被馬摔下被捕，偏要說自己喝了有毒的泉水。他廝殺起來其實十分狼狽，卻過度吹噓自己的本領。武士死得有失面子，所以連做鬼也要說自己是自殺的。至於在強暴中顯然被勾引慾望的妻子，撒謊掩飾自己挑撥殺夫的心機，以及可疑的道德瑕疵。

看起來不涉其事的樵夫本應說的是實話，但他自己也露了餡。他起先說去竹林走著走著看見了死屍，後來又說自己在旁聽到女子哭泣，大盜在勸她一齊走，分明樵夫在武士死前就在現場。聆聽的乞丐立即冷哼，他詢問鑲有珠子的短刀下落，顯然樵夫不僅偷了短刀，而且是從死屍身上拔出。

敘事結構與表述方法

大家說的都不是真話，行腳僧對人完全喪失了信心。在此他彷彿是黑澤明的代言人，在墮落腐敗的世界中仍祈求一點光明。樵夫收養了棄嬰，象徵環境與心靈恐怖的大雨停住，在象徵殘破心靈的羅生門下，人性出現一絲曙光。黑澤明等了很多天，想拍曙光從雲層後微微透出，但終究沒有拍到，遺憾了一輩子。不過意思到了，樵夫離開羅生門，走向鏡頭，臉上的光線逐漸加亮，陽光出來了，人性有了光輝，觀眾也懂了。

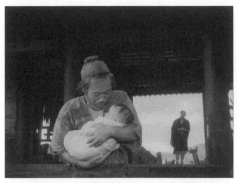

人性的光輝：黑澤明親手加的人道結尾。

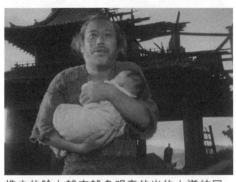

樵夫的臉上越來越多明亮的光的人道結尾。

我們完全可以理解為什麼西方人一看《羅生門》就著迷。此片的結構完全建立在不同敘述觀點的辯證上，樹林中、審訊地、羅生門下三個場景交叉剪接，黑澤明拿手的划接，快速的動作剪接，使觀點繁多而不亂，但是映像又美不勝收。

這部電影被稱為是「純粹電影」（pure cinema），這也是另一位影像大師希區考克最在乎的純粹影像經營。論者說它的影像是繼莫瑙（Murnau）後最美的純粹的默片式語言，裡面有標準的黑澤明透視焦點古典構圖，不時動的reframing運鏡，速度特快的短接。這在樵夫開首時揹著

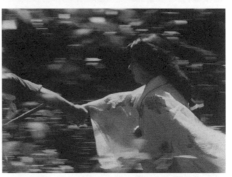

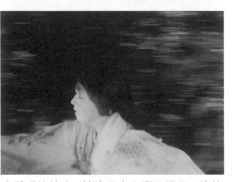

定點環繞拍法，讓演員身上綁了繩子，繞著攝影機跑，既有速度感，又避免在樹林中無法推軌追演員的狀況，純為黑澤明發明。

斧頭走過森林木橋的十五個鏡頭，被稱為影史在節奏、音樂、身體律動最美的片段之一。鼓聲隨著身體動作像打著拍子，音樂停住時，身體動作也停，音樂也明示著他看到女人帽子與男人帽子的驚奇。這一段含著戲劇性、音樂性，完全不需解釋，在剪接、鏡頭、移動、音樂配搭上堪稱完美。

為了製造視覺影像效果，黑澤明和宮川一夫、美術松山崇一齊絞盡腦汁。比如大盜牽著武士妻子奔跑的戲，由於推軌鏡頭在樹林無法運作，他就要演員圍著攝影機360度的圓形奔跑。這招定點環繞拍法，當初胡金銓的《俠女》也用過，當時大家請教他，他說演員身上綁了繩子，繞著攝

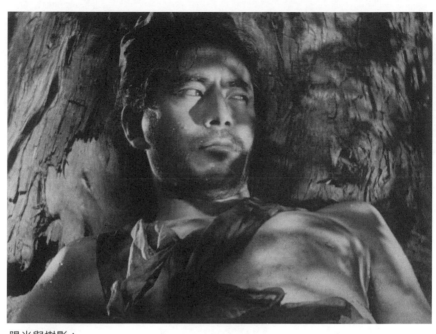

陽光與樹影：
三船敏郎頭插著樹枝，工作人員也在他面前搖出樹影，充滿影像魅力。

影機跑。聽得大家大為佩服，均以為胡導是原創天才，如今才知道始祖是黑澤大師，估計是邵氏公司送導演到日本學習武士道電影習回的。很多年後，《星際大戰》裡路克天行者開低空飛行機也是同樣拍法。

陽光更是此片的重要象徵。除了它代表情慾、燥熱、心情的騷動，和天氣圍外，它所製造的樹影在風的吹動下更充滿影像魅力。前面在總論中已說過，黑澤明處理微風吹動，使大盜半睡中睜開眼，看到坐在馬上女人一雙性感的腳，抬頭又看到面紗被吹起的武士妻美麗的臉而起歹心。為了經營大盜臉上的樹影，他讓幾個工作人員在三船敏郎前面搖著大把樹枝，甚至有時直接讓他戴頭套，將樹枝插在他的頭上，這一組19個鏡頭也是影史經典，其律動、節奏、詩情，微妙的情緒轉折令人百看不厭。在大盜強暴武士

這組鏡頭是黑澤明帶著攝影組架高台拍出，連攝影機對太陽拍也是黑澤明的創舉。

妻子時，不惜用攝影機對著陽光拍攝，為了捕捉陽光和接吻的氣氛，攝影組更架起高台才拍到樹葉後的陽光。

此外，宮川一夫在回憶錄寫著，因為樹林陰暗，他們要縮小鏡頭光圈以求畫面鮮明，並用八面鏡子從樹上山崖上反射陽光，讓人物增加立體感。黑澤明曾在事後說宮川一夫的攝影是一百分，甚至一百分以上。

與陽光、風相對的就是大雨，黑澤明喜歡強烈的東西，不是大太陽就是大雨。《羅生門》的

雨水中加墨汁使線條清晰,這是攝影組的實驗精神,符合黑澤明要求。

大雨滂沱,氣勢驚人,他們調來三輛消防車,不停地澆水,同時美術部門也發現在大水中加墨汁,使雨水看起來線條更清晰,那個年代沒有電腦後期,影像問題都得自己克服,大師和美術在此用力極深,他們搭起的那個殘破的羅生門場景,獲得奧斯卡提名。他說:「日本電影都喜歡清淡平凡簡單,好像茶泡飯一樣。但我喜歡味重,以求直面人生,一點也不妥協。」

在口味重的前提下,演員的表演方式也比較誇張。

三船敏郎縱跳奔跑顯現的陽剛氣息,部分也是黑澤明要求大家觀摩非洲紀錄片由獅子的動作習來。至於京町子飾演的武士妻子,強調在優雅或大幅度動作,包括害怕的表情,或轉眼用心機挑撥狂野的喊叫,雖被某些人批評為誇張,但襯托在一切濃烈的鏡頭下倒也帶有傳奇色彩。

三角形與對立

電影中出現有趣的三角關係。Donald Richie說,

獅子般的步伐：三船敏
郎的縱跳奔跑是觀察獅
子習來。

黑澤明在每一個畫面都精心安排武士、妻子、大盜三人的位置。三人三角關係的此消彼長，撲朔迷離，成為此片的主題。有趣的是，羅生門下也對應著樵夫、行腳僧和乞丐的三角關係。前後兩個三角，說的是同一樁謀殺案，主觀，客觀，彼此矛盾多兜不攏的現實。

真實與虛偽，太陽與大雨，男人和女人，善與惡，道德淪喪和人道尊嚴，黑澤明濃烈地、毫不含糊地經營著對比原則。

有台灣的學者說，黑澤明的《羅生門》就是「性善說」和荀子「性惡說」的對比。黑澤明當然比較相信性善，但他在人生的旅途中，逐漸也倒向悲觀的一面，他經過對信仰和奉獻生命真摯的時期（《姿三四郎》、《最美》、《我於青春無悔》）後，在戰後對人性產生懷疑與失望，但終究相信邪不勝正，人世終有光輝（《野良犬》、《靜靜的決鬥》、《酩酊天使》、《羅生門》），但日本經濟復甦後，他對官商勾結，貧富懸殊的階級對立，都做出人性沉淪更悲觀的結論（《天國

三角對立：關係撲朔迷離，各有打算，著名的框架構
圖也使三人在不同的空間框架中各有立場。

與地獄》、《深淵》）。乃至在充滿性善的最後理想主義《紅鬍子》面世後飽受批評，在《電車狂》描繪垃圾場貧民的灰暗生活後，他竟然在身上割了二十一處自殺，事後雖然被救，但他之後的作品似乎對性善觀開始動搖，只忙著勸世人要提高道德，不復以前樂觀的信仰。

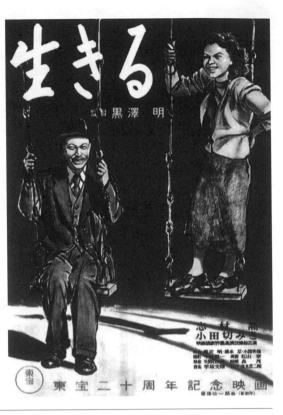

生之慾 (*IKIRU*, 1952)

監製：本木莊二郎
導演：黑澤明
編劇：黑澤明、橋本忍、小國英雄
攝影：中井朝一
剪輯：岩下廣一
美術：松山崇

音樂：早坂文雄
演員：志村喬（渡邊勘治）
　　小田切美枝（小田切戶代）
　　金子信雄（渡邊光男，兒子）
　　關京子（渡邊一枝，媳）
　　小堀誠（渡邊喜一，兄）
　　浦邊粂子（渡邊立，嫂）
　　藤原釜足（大野）
　　左卜全（小原）
　　千秋實（野口）
　　田中春男（坂井）
　　山田巳之助（齋藤）
　　中村伸郎（副市長）
　　宮口精二、加東大介（暴力流氓）
　　千葉一郎（警官）
　　渡邊篤（病患）
　　清水將夫（醫生）
　　木村功（醫生助理）
　　三好榮子、本間文子、菅井琴
　　（陳情主婦）
　　市村俊幸（鋼琴家）
　　丹阿彌谷津子（酒店的老闆娘）
　　拉莎·沙奇（舞女）

片長：143分
出品公司：東寶株式會社

生之慾

存在主義式的人道立場

黑澤明喜歡俄國文學，嚴格地說是舊俄文學。一本托爾斯泰的《戰爭與和平》巨著，他反覆看很多遍，每次看還有新領悟，聲稱看到過去沒有發現的東西。他說過，我達不到他的高度，但我可以學習。從俄國文學，他學到扎實的寫實功夫，當然還有悲憫的人道主義。在他的創作中，我們往往看到他延續舊俄文學的風範，對低下階層有巨大的同情，早期的《酩酊天使》，批評狗仔文化的《醜聞》，行醫救治窮人的《紅鬍子》，都是這個路數。

不過他自己也說，在高爾基作品中學到人有邪惡、殘酷、受苦的一面，貧窮有時候使生活變得醜陋，所以不會那麼童騃性一面倒地以為低下階層都是好的。他從高爾基《夜店》改編的《深淵》，裡面的人都有掙扎和痛苦，現實並不美麗，人性也十分卑劣。在另兩部早期電影《天國與地獄》和《野良犬》中，善惡僅在一念之間，好人與惡人背景相似，分野模糊，而在《七武士》中，三船敏郎飾演的菊千代甚至描繪出若干農民的負面形象。

但是黑澤明作品的角色仍本著人道主義，努力尋找生命的意義，有知其不可為而為的堅忍和毅力，甚至願意自我犧牲，匡正社會，承擔道義，早期的《最美》、《我於青春無悔》，中期

這位公務員每天蓋圖章，三十年像沒有活過，公文堆積如山，
家裡掛著服務二十年的表彰狀。

的《七武士》、《紅鬍子》都是，西方人稱他帶有「存在人本主義」或「存在主義式的人道主義」（Existential Humanism），也就是透過自我認知，自我承擔責任而生的人道主義。

《生之慾》就是這種存在主義式人道主義的典範。一個在市政府工作三十年接近退休的公務員，突然發現自己得了絕症，只有幾個月的生命。他回顧自己庸庸碌碌的一生，三十年彷彿沒有活過。他沒有請過一天假，但公文堆積如山。他做事推諉懶惰，沒事拿出懷錶看時間，心裡想著何時下班。他妻子早逝，為了兒子他不願續弦。他沒亂花過一分錢，卻也沒為自己活過。然後他突然知道自己生命有限，想跟兒子訴說，卻遭兒子媳婦的白眼；想好好享受

人生，卻不知道怎麼過，他學著去揮霍享樂，覺得空虛。想抓著年輕人的青春活力，卻也徒然。

最後，他受到啓發，決心盡餘生做好一件事，然後含笑而逝。

有資料指出，此片的靈感來自托爾斯泰晚年的傑出短篇小說《伊凡伊里奇之死》（*The Death of Ivan Ilyich, 1886*）。這篇小說故事與《生之慾》同出一轍，說的是一位平庸不知自省的公務員，在病發後發現周遭人對他的冷漠，生命有限，死亡不可避免，主角開始想有什麼是不會被死亡消滅的，他於是努力尋找活著的意義。

結構分客觀與主觀：尋找動機

黑澤明承自托爾斯泰在這個電影中做了有趣的電影化和戲劇性處理，有《羅生門》或《大國民》那種各說各話的辯證結構。電影分上下兩部分，上部分比較客觀，從主角渡邊勘治的胃部X光片開始，旁白者說明他不知道自己已有胃癌。接著看著主角的工作地點，他是市政府的市民課長，工作就是不停地蓋公文圖章。旁白說，他現在就是無聊，消磨時間，不是真正活著。「這人早就當了二十年死屍……但是無謂的忙碌，把他消磨殆盡了。」我們接著看他頭也不抬地把請願民眾推到土木課，純粹就是個老官僚。故事繼續，陳述他如何知道自己病入膏肓，先是害怕惶恐空虛，最後找到生命意義的過程。旁白第三者以客觀的語調說主角如何如何，然後戛然而止，旁白不帶感情地說：「五個月後，我們的主角去世了。」

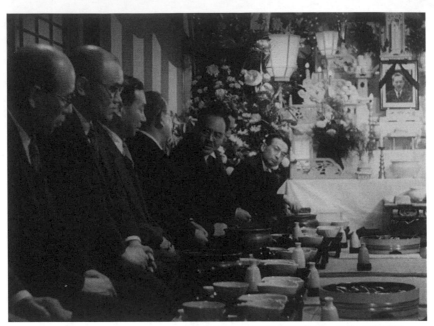

靈堂裡的場面調度有黑澤明一貫的工整構圖。

下半段開始，觀眾仍在驚嚇當中：主角去世了，後面故事應該如何走下去？渡邊的遺像高掛在主場景的靈堂中，日本的習俗是人去世後第二天親友要為他守喪。於是，渡邊的親人、辦公室同事在靈堂聊天，像《大國民》一樣拼湊著渡邊改變的原因，以及他如何推動黑江町貧民窟水潭改建成公園的過程。這一段展現黑澤明精彩的場面調度，狹小的空間，鏡頭轉來轉去，每個畫面仍舊工整對稱，美不勝收。至於聊天中再混入各個人的回憶，更透過他精確的剪接，做到流暢利落，沒有任何突兀，故事也清清楚楚，一點不亂。

按照研究黑澤明著名的Donald Richie的說法，前半段是客觀、現實的，後半段則是主觀虛幻的。就像《大國民》用一個紀錄片先敘述一個人表面的一生，後面幾段再由親朋好友的觀點重述這個人各種真實面。

小田切雖然家境不好，但永遠有純真的笑容和活力。
被誤認為是渡邊的外遇。

在下半段中，我們首先知道兒童公園建成了，渡邊是在前一晚雪夜中死在公園中，居民為這位大功臣抱不平，因為落成典禮上他的座位既排得很遠，副市長也沒有提他的貢獻。有人認為他是凍死的，或自殺的，但副市長公佈他的胃癌，杜絕新聞界的猜測。但他也很快被黑江町婦女打了一巴掌，因為一群歐巴桑來向渡邊上香，正眼也不看副市長和眾市府同事。

公園當然是渡邊推動的，但是是什麼使他個性改變。願意去為一個案子如此付出？他的哥哥猜想是為了女人，很快被人推翻這個說法。眾說紛紜但經過討論，似乎確定他是因為知道自己時日不多才改變的。但就像《大國民》一樣，觀眾比劇中人都更多知道，凱恩臨終話語「Rosebud（玫瑰蓓蕾）」，表面指的是他童年的雪橇，可是即使知道了，也不一定知道雪橇真的指的是什麼，是母愛、失去的母愛、失去

的童年？仍有無限答案。

《生之慾》的眾親友知道了渡邊是因為知道死之將至，才起心動念改變了生命。《羅生門》的各說各話結論是人都會撒謊，沒有人可以信。《生之慾》的各說各話則是佐證男主角的可敬行為，他突破了官僚制度，他找到生命的意義。但他的死就像面照妖鏡，在喪禮上，兒子悔恨甚至埋怨父親不坦誠自己的病況，小職員們各個良心發現似地宣示，要向渡邊效法，然而第二天人生繼續，兒子媳婦肯定一樣自私，公務員也自然地恢復了大鍋飯的怠惰，渡邊的高尚人性光輝終究只是微弱地閃過一回。

黑澤明客觀地陳述了一個公務員之死，然後透過各種主觀，尋找他死前行為的動機，結論閃現著人文的光輝，可是也不致相信一個好人會改變全社會。

生與死：與時間賽跑

電影一直盯著生與死的定義。什麼是生？什麼是死？男主角三十年一成不變的生活，宛如死人一般。事實上，女職員給他取的外號就叫木乃伊，就是包在布裡，保持人形的死人，他的確像死了一般三十年了，從未為自己活過，如今在生命盡頭找到生命意義，才真正活了過來。電影原片名叫 Ikiru，是「活著」這個字的動詞，如今譯成「生之慾」不盡達意，但比港譯的《流芳頌》

小田切環境不好，但是她的純真與活力，啟發了渡邊尋找生命的意義，終於使三十年沒活過的公務員復活了。

把主角英雄化來得切題。

黑澤明自己小時候有瀕臨溺死的經驗，他說那種感覺非常恐怖，雙手亂抓，父母也幫不了你。渡邊的預知死亡紀事，就像溺死般想抓什麼東西。他一開始想向兒子媳婦傾訴，卻遭到兩人的白眼。他帶著五萬元離家出走，想揮霍卻不知如何開始，後來碰到小說家，求小說家帶他任性地在Pachinko玩，還有酒吧、舞廳、脫衣舞秀場玩，荒唐一夜後只覺得空虛。在碰到離職小職員小田切找他蓋章之際，發現她的青春和快樂，他纏著她希望從她身上得到活力。他問她，「我想像妳一樣活著，請妳教我怎樣能和你一樣有活力。」女孩說，「我也不知道，我只是吃飯，工作，每天做這個（她拿出一個毛絨小兔

他三十年沒有欣賞過夕陽之美,現在,卻沒有時間欣賞了。

子）知道可以讓全日本小孩很快樂,我就很開心!」

女孩的話,點醒了他,在工作中找尋活力還不太遲,他接下來是和死亡賽跑,做有意義的事。他現在才開始活,復活。他回到辦公室,翻出積陳的公文,推動黑江町公園。那個貧民窟一下雨就積水泥濘,小孩被濺到就出疹子,居民苦不堪言。渡邊帶著公文,去每一課請求支援。他耐著性子,厚著臉皮,求所有同事和上司協助這個改建公園計劃。

時間,變成此片重要的主題。現在的珍惜,以前的揮霍,是相對的觀念,渡邊這位晚上撥鬧鐘睡覺,白天看懷錶等下班的人,在診所知道自己只有三個月好活,(事實上醫生告訴助理和護士,他最多活六個月)渡邊復活以後對任何事無所

畏懼，唯一怕的是與時間競賽。別人虧待他時，副課長問他不生氣嗎？他說：「我沒有時間。」晚上與同事走過黑江町上空的天橋時，他駐足看夕陽，惋惜地說，我三十年都沒看過。但是在那時，他仍舊沒有再欣賞夕陽，因為「我沒有時間」。

數字、時間，常常是黑澤明寫實手法的一部分，這些都是生活的一部分，馬虎不得。在《美麗的星期天》中，貧窮的小倆口一共只有35元，連觀眾都一路幫他們算計，現在用了多少、還剩多少。《野良犬》中，小警察掉了槍，他也急著數外面偷槍犯案者用了幾顆子彈。《七武士》中，大武士勘兵衛製了地圖，旁邊畫了四十個圓圈代表山賊，觀眾也幫忙算著，每次消滅幾個，乃至最後大戰只剩了13個，與剩下的6個武士與眾多村民對抗。《生之慾》中，渡邊浪費了三十年，真正活過來只有五個月。這些數字對比又殘酷也動人。

聲音、音樂與敘事：觀點、創造性、隱喻

音樂是本片中相當重要的訊息。渡邊在鋼琴吧中唱起大正四年（一九一五年）的情歌《鳳尾船之歌》【註】，感嘆人生苦短，他的悲觀和苦痛表情，連樂師舞者和舞客都驚著了。歌詞是這樣的：

註：吉井勇作詞，中山晉平作曲的大正時代情歌。

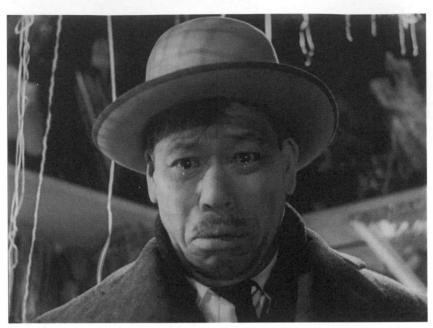

他唱起大正時代的情歌，表情悲苦到周遭的人都害怕。

生命苦短，少女啊快去戀愛吧

趁紅唇尚未褪色之前

趁滿腔熱血冷卻之前

像沒有明天般去愛吧

生命苦短，少女啊快去戀愛吧

趁黑髮還未褪色之前

趁愛情火焰還未熄滅之前

今天將不再來

同樣的歌，在雪夜的鞦韆上，渡邊再度滿意地唱起來，這是他的最後一夜，他滿足地活過的生命，帶著微笑而去。這一段處理得像一首詩，雪花飄下，鞦韆擺盪，渡邊的表情和前次唱這首歌的悲哀形成強烈的對比。

黑澤明熱愛默片，在野上照代的回憶錄中，她說黑澤明曾告訴大家，要學習無聲電影，因為「無聲的影像是基礎」。他自己拍電影，能用影

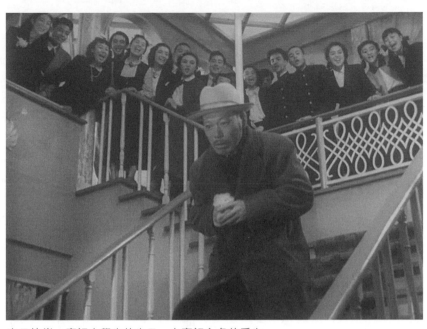

生日快樂，慶祝女學生的生日，也慶祝主角的重生。

像表達之處不用聲音。在《生之慾》中，主角渡邊得知生命將終結後一片茫然，他在街上靜靜無聲走過街角，心緒完全在自己的世界對外界聲音充耳不聞，那是徬徨自己內在的世界。然後轟的一聲，喇叭、車聲、鐵工廠的機械聲一湧而上，他才從自己內在世界的思緒中轉回外在現實世界。這段處理用聲音顯現一個人受到重大驚嚇的心境，不需對白，完全用映像表達。

電影中音樂另外一次使用精妙的隱喻，是學者津津樂道的「生日快樂歌」，那是渡邊與小田切談話，覺得自己現在活還來得及，他抓起新買的帽子，匆匆走下樓。隔著樓梯，另一面一群女學生正唱著「生日快樂歌」迎接剛上樓的女孩，卻也像在慶祝渡邊的重生。第二天，他在同事的驚訝目光中，回到工作崗位，努力活下去。這個段落層次豐富，看似過場，卻蘊含全片最關鍵的轉折，聲音創作性的隱喻，指引複雜的寓意。此

外，黑澤明拿手的對比，在樓梯兩旁，前景與後景也彰顯出老年與青春，小田切的貧窮和女學生的優渥階級對比。

黑澤明也從不會把一些段落拍成過場戲。他和最佳編劇檔橋本忍和小國英雄總是絞盡腦汁讓敘事豐富多變。比如渡邊在診所得知病情的段落，在候診室裡，一個多嘴的病人坐在他旁邊，他談起胃癌的症狀，說醫生老是騙病人，說是胃潰瘍，但是他叨叨絮絮說的症狀（口渴、嘔吐、打嗝、沒有胃口）渡邊顯然都有，渡邊的臉色越來越難看，坐得越來越遠，多嘴的病人繼續說如果醫生告訴你，不用動手術，什麼都可以吃，那就只有三個月好活了。渡邊至此落入慌亂，呆坐在自己的世界中，與外面隔絕，護士叫他也聽不見。見了醫生，醫生說胃潰瘍，他一驚，手中的大衣就掉下來了，「你可以直接告訴我是癌症嗎?」醫生繼續否認。要動手術嗎?可以吃什麼嗎?醫生的答案和多嘴的病人說得一模一樣，到這一刻，渡邊徹底被打敗了。編劇的巧思把這場應該單調的求醫聽診，變得懸疑有戲劇性，雖然悲慘也帶著幽默，避免了通俗劇的瑣碎。

社會批判：美軍統治與官僚主義

如同在《天國與地獄》的場景一樣，黑澤明對美軍統治下的日本社會極其厭惡，他以為美軍總司令部指揮控制了日本，經濟起飛，但西方人也帶來了拜金和享樂主義，對日本的社會和傳統有極大的破壞。《天國與地獄》中已經有像下餃子似擠得滿滿的舞廳景象，裡面有不少黑的白的

日本當代的奢華拜金，追求享樂與官僚之爭功諉過，成為日本戰後社會的隱喻。

外國臉孔，似乎是罪惡的溫床，嫌犯流連不歸之處。美軍在戰後接管日本，從一九四五一直到一九五二年才廢除，引起日本社會，尤其文青的反彈。《生之慾》中，渡邊在小說家的帶動下體驗了打小鋼珠pachinko、酒吧、鋼琴吧、脫衣舞，還有幾百人的大舞池經驗。裡面也只是充斥著西洋流行歌曲，那種紙醉金迷的物質至上，色慾橫流、放蕩奢侈的夜生活，對一個一生不亂花一分錢的小公務員而言是極大的諷刺。更別說那個樂天知命、一家四代擠在兩個房間中的小職員小田切的生活處境了。

由此來說，《生之慾》整體像是日本社會的隱喻，人生病了，社會混亂無序，官僚爭功諉過，階級貧富不均。唯在此歷史困境，人更要積極向上，找尋生命的意義。《生之慾》不只是一個小官員的故事，它是日本的隱喻。

日本影史家佐藤忠男說，病是黑澤明戰後

黑澤明批判官僚制度，一群婦女陳情，被13個單位彼此踢皮球，
官方沒效率又不作為。

電影的母題，從《酩酊天使》的肺結核，到
《靜靜的決鬥》中的梅毒，《白痴》的精神分
裂，《生者的紀錄》主角的恐慌症，《天國與
地獄》的毒癮，《紅鬍子》中各式各樣的病，
黑澤明認為在各種病中求得康復，也是日本從
戰敗中求得復原，是社會生命的意義。

黑澤明也對社會其他面向做了批判：小小
市政府其間官員爭功諉過、與黑道勾結舞弊，
公務員彼此勾心鬥角，希望錢多事少職位高的
小肚雞腸，乃至現代社會的傳統孝道、親情崩
解或淡漠。對公務員踢皮球的做事方法，黑澤
明用了一段漂亮的划接蒙太奇：黑江町的婦女
從市民課被推到公園課、土木課、下水道課、
道路課、都市計劃課、區劃整理課、衛生課、
防疫課、蟲疫課，甚至消防課、教育課，最後
找了議員，拜訪了副市長，又被推回市民課。
每個課的人都振振有詞，誰也不擔責任。這段

節奏輕快，諷刺又充滿幽默感，言簡意賅，叫作會說故事。

渡邊與兒子光男的關係是影片最令人傷懷的片段，對新時代孝順的觀念多所尋思。渡邊得知生命有限後，回到家中想與兒子商量，他的思緒已經麻木到不知道開燈。他的兒子與媳婦回來，正討論著想搬家，並打算盤想用爸爸的退休金買房子，兒子竟說出「他的錢也帶不去墳墓」這種話，打開燈才看到父親坐在黑暗中，兩人對他這種行為慣慣不平，父親開不了口，在失意中回到樓下房間，回憶起種種和孩子相處的片段，看神龕中的老妻遺照，回憶起出殯的樣子，童年的兒子一直著急前面靈車媽媽要不見了，渡邊痛心。一會兒他又想到哥哥讓他續弦被他拒絕。想到這裡，聽到樓上兒子喊到爸爸，他跳起來立刻衝上樓，才爬幾階，兒子畫外音響起說：「請鎖門，晚安。」使他頹然坐在樓梯上。這種黑暗中的老父剪影令人心酸。他拿著棒球棍去抵門，看到球棒又回憶起兒子打棒球、割盲腸、當兵出發，兒子的生命是多麼需要他呀！他也為兒子犧牲了一輩子。想到這裡，他再度衝上樓想和兒子溝通，可是樓上又熄燈了，他傷心地回到房間，機械地做平常就寢的事（手錶上發條，撥鬧鐘），然後鑽進被裡掩頭痛哭失聲。這裡親情的淡漠，也是黑澤明對現代社會逐漸喪失傳統價值的喟嘆。他的兒子對父親只剩下財產考量，父親與小田切接近，他就罵父親臨老入花叢，並說出「你的財產我也有權利」這種話。父親胃癌末期他都不知道他病了，可見平常對父親有多不關心。因此當小說家問渡邊有沒有孩子時，他痛得摸心，小說家說：「又胃痛

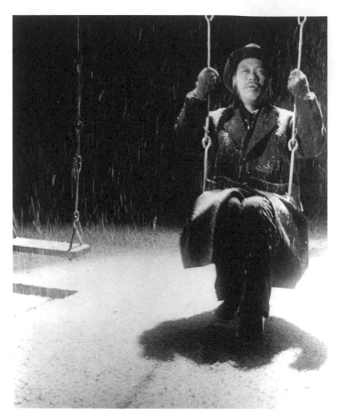

小公務員臨終前的雪夜情歌，尋求生命的意義。

了？」他說不是，觀眾知道他痛的是心，後來他乾脆說我沒有兒子。

日本影史家佐藤忠男說，父子的關係有時會用如父子般的師徒代替，從以前的《姿三四郎》、《酩酊天使》到《野良犬》，甚至《七武士》、《紅鬍子》，父子關係都是重要的道德依據。然而戰後對日本社會的失望，以及父子倫理關係的幻滅，重新尋找生命的意義竟成了悲劇後之救贖，《生者的紀錄》用原子彈、氫彈隱喻家庭關係的崩解，而《生之慾》則企圖在此找出生之意義。

飾演渡邊的志村喬，是黑澤明除了三船敏郎最愛的演員。他演過二十一部黑澤明電影，比三船敏郎還多。事實上，他在黑澤明電影的黃金年代中常常擔任良知良心的角色，無論是《野良犬》的老刑警、《酩酊天使》的酗酒大夫、《醜聞》的律師、《生者的紀錄》中的法官、《靜靜的決鬥》中的老院長、《羅生門》的樵夫、《七武士》的武士頭，他都以睿智的形象，清明的良知，洩露出黑澤明內心的正義與溫柔。

《生之慾》是黑澤明論斷當代社會的傑作，也是討論人生在世生命意義的光輝典範。導演杜琪峰說得很好，黑澤明是悲觀世界的積極者，他的價值觀沒有被現實污染，他的角色不時為更崇高的理想做出犧牲，也就是這種寬闊的氣度和悲天憫人的胸懷，使他的作品不朽。

七武士 (*SEVEN SAMURAI*, 1954)

導演：黑澤明
監製：本木莊二郎

編劇：黑澤明、橋本忍、小國英雄
攝影：中井朝一
剪輯：黑澤明
美術：松山崇
音樂：早坂文雄
演員：志村喬（島田勘兵衛）
　　　三船敏郎（菊千代）
　　　稻葉義男（片山五郎兵衛）
　　　宮口精二（久藏）
　　　千秋實（林田平八）
　　　加東大介（七郎次）
　　　木村功（岡本勝四郎）
　　　左卜全（與平）
　　　藤原釜足（萬造）
　　　土屋嘉男（利吉）
　　　津島惠子（志乃）
　　　高堂國典（儀作）
　　　小杉義男（茂助）
　　　東野英治郎（強盜）
　　　渡邊篤（賣饅頭者）

片長：160分
出品公司：東宝株式會社
又名《七俠四義》（港）

七武士
動感電影的極致

引導潮流，聲譽節節上升

我在美國讀書的時候，第一次看著名電影《七武士》，平常小貓三隻兩隻的學校六百人戲院，那天竟湧進滿坑滿谷的學生，連階梯上都坐滿了。電影開場，鼓聲夾雜著黑澤明電影片頭標誌性的漢字演職員表，斜斜的蒼勁有力的書法，一張接一張。因為沒有翻譯，演職員表又特長，金髮碧眼的美國大孩子們在這種陌生的異國情調中就鼓譟起來，吹口哨的，怪笑的，搞得像演唱會似的；其中還帶著一絲種族偏見吧。

然後鏡頭出現，畫面遠遠的一座山頭，天空厚厚的雲層隱隱透出曙光，馬隊未到，轟隆轟隆的聲音先出現，一群山賊的頭冒了出來，這個畫面相當具氣魄。山賊騎著馬轟隆轟隆地穿過銀幕，幾個大遠景，接著中距離的鏡頭，再一個鏡頭從馬背後拍去，這一連串鏡頭氣勢驚人，特別有感染力。之後，山賊們在山坡上停住，望著腳下的村莊，他們討論著「去年秋天搶過，等他們春天小麥收成再回來吧！」然後一陣風似地又調馬離去。他們走後，草叢中伸出一張驚恐的臉，

《七武士》的字幕。

那是被嚇到的揹柴的樵夫。

當時這精采的第一幕，雖然沒有戰爭，但是那一種驚人的氣魄和戲劇性一下子讓大家屏息以待。我忽然覺得戲院的氣氛都凝重起來，黑澤明讓他的氣勢震撼了全場，剛剛喧鬧的party味煙消雲散，大學生在這種狀況下也正襟危坐起來。之後接近三個小時的電影，影像一氣呵成，一點也不覺得長，悲劇喜劇交錯，英雄氣盛，兒女情長，打起仗來如臨現場，廝殺激烈且壯觀，談起愛來又抒情且熾烈，慾火熊熊，帶著年輕人的叛逆。其實透過影像，你不需要對日本文化有太多了解，那些如默片圖畫般的畫面已說明一切。

電影結束後，觀眾出自真心地拚命鼓掌，那一刻，我見識到大師的魅力，黑澤明勝了，他征服了外國人。我這麼說，因為《七武士》最後有一句台詞做收尾，大戰結束，男主角勘兵衛對他的手下說：

「又一次，我們敗了⋯⋯真正勝的是農民。」

黑澤明就是在挫敗中勝的，拍這部電影非常辛苦，這部號稱日本有史以來最貴的電影，拍了一百四十八天，期間東宝公司受不了財務壓力，兩次叫停。好不容易完成，日本第一輪放映時有兩百分長的版本，在參加威尼斯電影節時被東宝公司怕觀眾坐不住，剪得

只剩下一百六十分鐘，許多七零八落的情節讓人看不懂，所以委屈地只拿到一個銀獅獎。但是它

怎麼會是個銀獅獎的身分?六十年來，它的名譽逐漸爬升，我們在世界影史以來最佳電影。

選拔，它幾乎是固定有一席之地，世界許多人甚至認為它是日本有史以來最佳電影。

我們數數，它引導了多少潮流?首先它改寫了殺陣（Chambara）電影，重新定義武士片

（Samurai）類型片。從砍砍殺殺，只有動作場面的所謂殺陣電影，變成有血有肉，角色豐富有

內涵、主題哲學值得深究、氣勢磅礡的史詩。他也發明了所謂的用慢鏡頭來描繪暴力，稱為暴

力美學，這個傳統Sergio Leone（塞吉歐·李昂尼）這位義大利導演、美國導演山姆·畢京柏，

或是香港導演吳宇森都遵循不悖。電影直接改拍成一部美國的西部片《豪勇七蛟龍》，這部電影

表現真的一般，但是當時集結了七個帥哥明星，還是電影界的一個盛事。這部電影主題曲反而比

它的電影更有名，就是大家在各頒獎場合常常聽到的一個配樂。六十年來，《七武士》一再被改

拍成動畫片如《蟲蟲危機》，或科幻片《世紀爭霸戰》（Battle Beyond the Stars），寶萊塢電

影，他一連串的武士電影也開創了義大利式鏢客電影，我們俗稱通心粉西部片。廣義來說，這種

徵集一堆身懷絕技的雜牌軍執行任務的電影，都受到《七武士》的啟發，比如《六壯士》，是講

二戰美軍幾個人爬上希臘懸崖，去山洞裡摧毀一尊有殺傷力的大砲;或者是美軍拯救他們同袍的

《搶救雷恩大兵》，或是杜琪峰的黑幫片《鎗火》，張徹的功夫片，胡金銓、徐克的武俠片，就

連《星際大戰》中長老Yoda那個摸頭的姿態都學自勘兵衛，還有Darth Vader的頭罩也來自日本

山賊……洋洋灑灑，沒完沒了，足見《七武士》故事本身有跨文化、跨世代，征服不同觀眾的魅

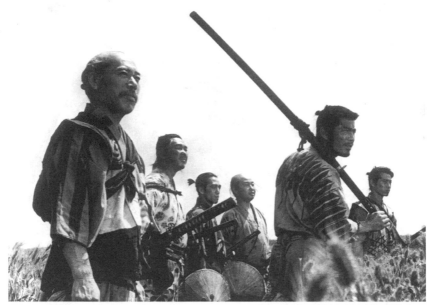

《七武士》開創了電影若干潮流。

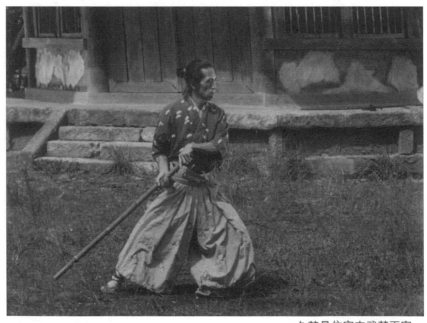

久藏是依宮本武藏而寫。

力。影評人說，他的每個畫面都在動，即使特寫只有臉，那個搧動的鼻翼也是動，更不用說它裡面所用的所有動的技術，如telephoto lens（望遠）、tracking shots、cutting in action、慢鏡頭，都成為動作片的教科書。

是什麼使這個16世紀日本戰國時代的久遠故事，講七個武士帶著一群不會打仗的村民，擊敗武功高強的40個山賊的事蹟如此吸引人？除了動感的奇觀，我們要看到其工藝技術之到位，黑澤明有電影天皇一絲不苟的個性，他的準備工夫真的令人肅然起敬。他和他的編劇，從角色經營到戲劇結構都獨樹一格，研究到位，節奏也輕重有致，從諧趣到悲壯，從個人主義到團結向外，娛樂跟藝術兼備，整體來看，這是一部精雕細琢、不失工匠精神的作品。他長期的老夥伴野上照代在一本書《等雲到》裡頭，揭露更驚人的內容，比如整個村子當然是重建的，比如黑澤明的編劇團隊將整個村子的一〇一個村民都編了家譜，使演員在現場能知道如何互動。那七個武士更各有歷史所本，對他們平常穿什麼，吃什麼，怎麼說話，怎麼打仗，還有過去的事蹟皆有紀錄。其中一個武士久藏，他所本的就是大劍客宮本武藏。所有武士的資料多來自一本書叫《本朝武藝小傳》，其中武士中的領袖島田勘兵衛本的是戰國時代被稱為「劍聖」的上泉伊勢守（他以化身和尚送飯糰去綁匪挾持孩子的倉庫，然後衝進倉庫將搶匪一刀斃命事蹟著名），此外像勘兵衛依仗的參謀五郎兵衛，本的是鹿島新當流劍術開山祖塚原卜傳；此外，柳生但馬守宗嚴應該是成了岡本勝四郎，還有小野次郎右衛門忠明（一刀流）、松林佐馬之助（夢想願流）、千葉周作（北辰一刀流）、榊原健吉（「最後的武士」）都在編劇橋本忍出版的《複眼的映像：我與黑澤明》

一書中詳細羅列。這種用心，使他的作品有非常多寫實站得住腳的地方，不像搭影棚內拍的古裝片，只是虛晃一招，沒有實感。

其次是片中的主題：根據黑澤明自己回顧說，當時殺陣電影多以江戶幕府為時代背景，幾乎沒有人像他用十六世紀戰國時代為題目。戰國時代指的是室町幕府應仁之亂後之一百五十年，這段時間群雄割據，地方大名征戰不已。武田家、德川家、織田家、北条家，這些家族戰火烽煙不斷，使幕府威信盡失，社會紛亂不堪。但是這段時期，階級比較有流動的可能性，低下階層有可能經濟獨立，以下剋上，晉身武士；武士階級也可能自己成個小地主而務農求生。這種階級的流動性其實是《七武士》的主題之一。事實上，儒家的學者，也是研究兵學的著名人物山鹿素行，就以儒學為本，闡述武士道精神之真諦，比方自律以及對權力金錢的不屑一顧。這種理想的武士精神，深潛在日本社會傳統中，成為日本人心中的理想價值觀。

《七武士》是有關武士的研究

出生自武士家庭的黑澤明對武士自然情有獨鍾，如果說《七武士》是他對武士面面觀的研究也不為過。我們來看看他怎麼把不同的武士價值放在不同的角色身上。首先七個武士都屬於所謂的「浪人」，什麼叫「浪人」？在日本戰國時代，諸藩間長年征戰，許多戰敗的武士沒有了主人。他們往往待價而沽，流浪在日本各處，連生存也有問題。這些人我們普遍稱他為「浪人」，

武士割掉代表身分的髮髻是很失身分的事。
此舉也説明勘兵衛不重外表的權宜謀略。

現在連英文也有了，就叫「Ronin」。

剛剛説序場點出山賊的危機，讓在農村裡的農民對將來臨的大難哭喊哀嚎，六神無主。有人主戰，有人主和，但都很悲觀，最後大眾決定去請見多識廣的長老出主意。那個長老怕有百歲了吧，癟著嘴巴堅定地說，去僱武士來保護農村。農夫說，武士架子可大了，怎麼請得動？老爺爺說：「肚子餓了，大熊也會下山來找食物，去找那些挨餓的武士吧。」

四個農民乃扛了一缸米飛奔到鎮上找尋武士。談何容易？誰聽過一個下層階級去僱比他高階級人的？有些武士聽到農民的說法簡直怒不可遏，因為損到了他的自尊，甚至把農民一腳踢開。農民受盡艱苦，一籌莫展。

這時我們大英雄勘兵衛出現了。（順便提一下，演勘兵衛的志村喬是黑澤明除三船敏郎外最愛用的演員）農民和鎮民一齊參與圍觀一

個武士當眾剃了髮鬢扮成僧侶，他討了兩個飯糰，然後如談判專家到一個茅屋前面，裡面是飢餓的小偷和被他綁架的小孩。眾目睽睽之下，扮成僧侶的武士安撫盜賊，他把飯糰丟進屋裡，然後一個閃身進入屋子，我們聽到一聲驚呼，小偷衝出來，在慢鏡頭下，緩緩仆地死去。這段顯現了勘兵衛的智慧，他有謀略，有矯健的身手，也說明了他的神祕和英雄氣質。旁觀群眾都閃出了仰慕的眼光，包括這幾個農民、小武士勝四郎，和一個由三船敏郎扮演的邋遢武士菊千代，他們都跟在勘兵衛後面，小武士要他收己為徒，菊千代出於愛慕說不出個所以然，農民大膽提出請他保護農村的請求。

勘兵衛拒絕了小武士的拜師願望。他說：「我老打敗仗，沒有資格收徒弟。」他也拒絕了農民，說他累了不想打仗。但當農民垂頭喪氣，開始哭泣時，旁邊的痞子譏笑農民不如上吊死算了，痞子也罵武士說，他們給你吃大米，自己卻吃稗子。這時候勘兵衛的憐憫心油然而起，這個外表慈祥帶著威嚴的領袖，除了身手了得之外還有愛心，他端著白飯說，我不會白吃你的飯。這個時候，他開始決定要招募六個武士，帶領農民打這一仗。這會是一場艱苦的戰爭，也有生命之危，無功無祿，無名無利。酬勞呢？只不過吃個飽而已，這個任務已經定焦是高貴的人道主義。黑澤明經營這個角色筆墨不多，但幾場戲一下子就渲染了他的領袖氣質，他對人的同理心，運籌帷幄的機智，他能預測敵人入侵的路徑和節奏，此外，他還能嚴格地訓練村民有戰鬥力。

就是這種魅力和高貴的思維使他招募到心思縝密的五郎兵衛，樂天知命的平八，真正專精的大武家久藏，還有前手下、忠心的七郎次，五個武士加上少不更事、在成長中的勝四郎，還有那

個目不識丁、取個女孩名字卻衝動有正義感的菊千代，正好是七個武士。黑澤明編劇的精妙不但在招納武士過程諧趣叢生，對於旁邊的農民也多所著墨，這是電影的第一個階段。

劇中第二階段是整兵精武的大戰準備。第三階段才是真正的大戰，我們先從第二階段來談談這裡面所強調的主題，主要是在訓練和備戰中，武士與農民階級上的衝突此起彼落。農民害怕，在武士到來之前已全藏起來，人、糧食、妻女，其中農民萬造更逼他的女兒志乃剪去頭髮，假裝男孩。黑澤明在此對武士做了進一步分析，這裡的七武士是浪人，行俠仗義，不求回報，是所謂的善武士。那裡的山賊其實也是浪人集合而成，他們興風作浪，四處掠奪，是惡的武士。不管善或惡的武士。他們都是時代的悲劇，戰爭結束，終將消逝於社會。

這一點黑澤明武士片又和西部片非常相像。他受西部片影響太大了，西部片中的19世紀，和日本戰國時代一樣是法律秩序到不了的混亂時代，英雄是夾在文明跟野蠻之間的角色，他的價值偏向鎮民，要維持法律和秩序，但是西部英雄的滿身絕技（快槍快馬），又與惡人／野蠻人（指印地安人）的暴力技藝旗鼓相當。西部獨行俠們路見不平，拔槍相助，其實以暴制暴，終將指向他自己的滅亡。也就是說當鎮上惡霸已死，法律秩序恢復，他的暴力本能將不再容於社會，終將消逝在夕陽中。武士也是一樣，也就是為什麼西部大英雄片最後（如果他活著的話）必須飄然遠去，消逝在夕陽中。武士也是一樣，他階層高於農民，技藝高於農民，可是他終將在歷史上消失，因為隨著時代的進步，他的技藝不合時宜（包括現代槍砲的興起，武士們全都死於槍火之下），甚至對社會有傷害。

黑澤明到底不是在寫武士論文，他仍舊必須依循戲劇的法則經營電影。在總論中我已提過，

他的戲劇建構在西方式的矛盾與對立，不管劇情、畫面、光影、剪接都努力經營農民與武士的對比。場面調度上，武士永遠與大堆的農民造成層次分明或對立的構圖，不管菊千代對農民訓練，還是農民不團結出現反抗的落單情緒，畫面都清晰地用分割塊狀，分成上下，左右，前後，變成一種畫面對立的效果。這就是艾森斯坦式的景框內部montage吧！

這段持續經營幾個武士的英雄氣質，勘兵衛將村中防禦畫成地圖，這邊山防，那邊水防，還畫了代表四十個山賊的圓圈。每除掉一個山賊，他就用毛筆很酷地對一個圓圈打上叉。平八很細緻地縫上代表他們的旗子，六個圓圈，一個三角，下面一個「た」字（表示田）。他說○代表武士（別忘了山賊也是同○代表，也說明了他們的同質

性），た代表農民。菊千代說我在哪裡？平八笑著說三角是你。其實菊千代是個農民，他站在農民跟武士的過渡，他想晉升為武士，但是他也深切了解農民的思維。片中有一場戲討論農民和武士的狀況十分精彩，這場戲是菊千代興高采烈把農民收的武器獻寶地炫耀給其他武士看，沒想到武士都沉著臉，因為大家都知道那是農民去掠奪或殺了武士拿來的武器。菊千代此時忽然爆發地發表了一篇農民委屈的看法，他說：

「你們以為農民是什麼？聖人嗎？他們是世界上最狡猾、最不可信的動物。你跟他們要米，他們說沒有。但是他們有，什麼都有，你去屋頂下看看，挖挖地下，就找到了，米、鹽、豆子、米酒，他們藏在山裡，藏在每個地方。他們裝成被迫害的樣子，滿口謊話。要打仗了，他們就把竹子削尖，四處找那些受傷的、打敗的人。農民小氣，貪心，卑鄙，愚笨，是會殺人的畜生。」

說到這裡他的眼睛迸出了淚光，他喊著：

「你們好笑到讓我想哭，就是你們讓他們變成畜生，就是你們，你們這些武士，你們這群混蛋武士。每次你們作戰，你們就要在農林放火，摧毀田地，搶走糧食，誘拐女人，奴役男人，他們抵抗，你們就屠殺！聽到沒有？你們這些武士。」

他接著大哭起來。勘兵衛淡淡地說，你是農民的兒子吧？這段劇本處理十分精妙，黑澤明並不鄉愿，他對農民雖有巨大的同情，但他也深深了解農民兒殘、保守、落後的侷限。

武士與農民的對立最精彩的還有勝四郎與農民萬造女兒志乃的愛情。勝四郎的成長是此段特別重要的子題，他第一次殺人，第一次參與戰役，也第一次戀愛。這裡黑澤明利用擅長的象徵與

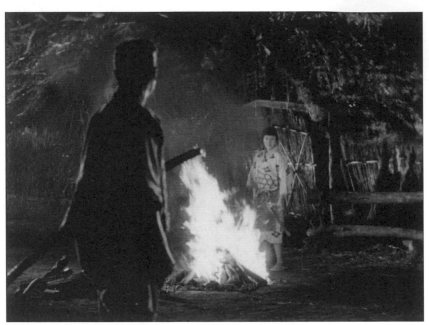

男與女，武士和農民，前景與後景，是黑澤明拿手的對比原則。
夾在中間，是象徵兩人愛情的篝火。

隱喻，讓影像更豐富有趣，在戰鬥前夕一切茫茫然未知的狀況下，勝四郎和志乃發生了關係，黑澤明巧妙地用柴火象徵他們之間的戀情，後來萬造發現女兒的行為，反應激烈也憤怒，這時候旁邊的火又象徵了他的憤怒，最後又適時下了一場大雨，在戰爭的前夕，一切都將澆熄。火與水，男與女，農民與武士，父親和女兒，山賊與武士，黑澤明的對比對得豐富而有趣。

這一段也在種種的喜劇中間埋下悲愴的影子：在一次武士與農民主動的出擊中，武士平八在一聲槍響下，成為第一個犧牲的武士。這裡第一次看的觀眾大多會不自主地驚呼，因為在過程中，觀眾已深深喜歡這七個武士。黑澤明在全世界曾經問過大家最喜歡哪個武士，

《七武士》這場戲讓黑澤明終生受傷。

他說美國人愛勘兵衛的大將風格，義大利愛菊千代的衝動、血肉男孩和陽剛氣息，可是法國最喜歡的竟然是久藏，那個沉著寡言、形象超酷的武士。（所以後來梅維爾拍冷面殺手，片名就叫「武士」Le Samurai）

經典大戰：雨中廝殺，壯烈成仁

第三段重頭戲，也是真正的大戰，黑澤明拿出拿手的速度和場面調度，來經營身臨其境的戰鬥感。這最後的九分鐘，據說多達一〇一個鏡頭，絕對是影史上難得的經典。多架攝影機的望遠telephoto lens、跟攝（tracking），捕捉了實戰感、速度感，各種短的剪接亂中有序，使人目不暇給。大雨中，山賊瘋狂、前仆後繼地進攻，這是一場艱苦的戰役，馬在嘶喊，泥水飛濺，劍矛揮舞，勘兵衛在大雨中指揮若定，拉開弓箭，顯現神箭手的特技，要求把剩下的十三個山賊都放進來夾殺。武士、農民、山賊，大家殺紅了眼。這場戲也讓大家看得血脈賁

農民是真正
的勝利者。

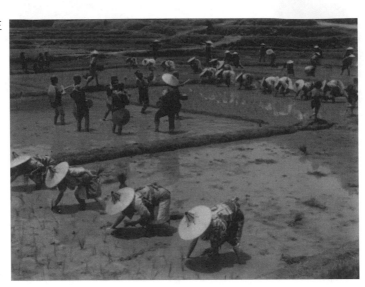

張，更沉痛地看見大英雄如五郎兵衛、久藏、菊千代一個個倒在火槍底下。

這場大戰裡，農民與武士幾乎分不清地一齊奮戰，山賊是共同的敵人。戰爭在歇斯底里和混亂中結束了，山賊一個不剩，現場只剩下伏地大哭的勝四郎，勘兵衛轉頭對七郎次說：「又一次我們活下了。」鏡頭一轉，雨過天青，農民儀式性地開始歡唱秧歌，武士又被擱在一旁，他們走到旁邊，看著背後山上多了四個武士劍塚，和很多農民的小墳墓。勘兵衛此時感嘆地對七郎次說：「我們敗了，農民才是勝利者。」

農民是勝了，但其實武士也勝了，他們勝在行俠仗義，勝在勇敢與團結。他們在現實失敗了，但是在銀幕上，他們是真正的大英雄。

《七武士》是動作電影的典範，更是陽剛戰鬥的史詩，電影速度快，用的是黑澤明著名的動

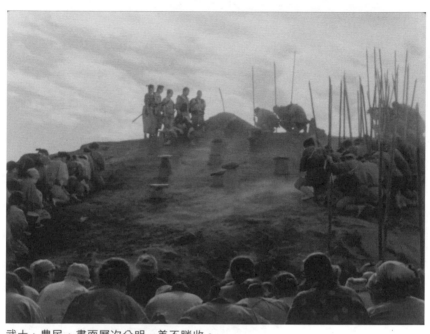

武士、農民，畫面層次分明，美不勝收。

但是它又是個戰爭史詩，動作片教科書級的不朽作品。

的手法，tracking shots、cutting in action，精彩鏡頭的慢鏡頭處理美感，場面調度驚人，但是節奏緊張舒緩有序，是一部充滿感官經驗，需要經歷才能體會，真正有電影感的電影。故事講得好，電影感豐富，觀眾要用看、聽才能體會電影的奧妙。但是它也需要觀眾用心用腦，它有哲學深義，陳述在戰爭年代老百姓的艱苦以及兵士們的流離失所。它研究了武士的特質，還有簡單的善良正邪道理。我們知道黑澤明在拍這場大戰中間，在泥濘中站了幾小時，使他腳趾終生殘廢。他的技術、理念和拍電影奮戰精神，說明他才是真正有武士精神的導演。這部《七武士》是映像的大勝利，更是黑澤明對電影史上不朽的貢獻。

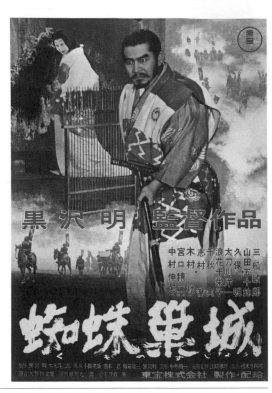

蜘蛛巢城（*THRONE OF BLOOD*, 1957）

監製：本木莊二郎、黑澤明
導演：黑澤明
原著：莎士比亞（《馬克白》）
編劇：小國英雄、橋本忍、菊島隆三、黑澤明
攝影：中井朝一
剪輯：黑澤明
美術：村木與四郎
音樂：佐藤勝
演員：三船敏郎（鷲津武時）
山田五十鈴（鷲津淺茅）
千秋實（三木義明）
浪花千榮子（森林老巫）
佐佐木孝丸（都築國春）
志村喬（小田倉則保）
久保明（三木義照）
太刀川洋一（都築國丸）
木村功、宮口精二、中村伸郎（幻武者）

片長：110分
出品公司：東宝株式會社

蜘蛛巢城
用能劇和電影化讓莎劇脫胎換骨

黑澤明五十年的老搭檔野上照代在訪問中曾說，黑澤明拍電影有三個祕訣，一是集中法，二是對位法，三是脫胎換骨法。

所謂集中法，指的是他的剪接。這個人精於剪接，從正片到預告全都自己來，不假他人之手。速度快，膠片內容如電腦般在他腦海，連助手都配合不上。他用的還是直式的Moviola剪接機，兩手一拉開就是六呎。剪起片來，精神集中，別人說話他聽不見，野上說「這是他最幸福的時光」，指的就是剪接上的創作，是他在節奏感、韻律上的創作。

第二，對位法指的是音樂的使用，也就是他特定的說法，音畫內容有加成效果，配上音樂生出異次元的情感，可能與內容無關。比如主角心情沉重，配的卻是輕快的舞曲，反而凸顯了內在情緒的壓力。

第三則是他的拿手絕活，也就是能將西方文學名著，脫胎換骨變成黑澤明電影化的故事。

一般評論認為是他將西方戲劇概念東方化，但是我以為他更像是把文字影像化，從攝影、角色動作、剪接、配樂全部變成「電影化」（cinematic）的過程。所以《馬克白》成為《蜘蛛巢城》，

能劇腔之旁白：
君不見人生如朝露，託身於斯世，命短如蜉蝣，奈何自尋苦？

改編西方文學是黑澤明拿手絕活，一點洋味兒也無。

《李爾王》成為《亂》，《哈姆雷特》成為《惡人睡得好》，《紅色收穫》成為《用心棒》，《夜店》變成《深淵》，一點也沒有洋味兒，也沒有文字化的困擾。

《蜘蛛巢城》可能是其中最令人驚歎之作。這部以十七世紀蘇格蘭為背景的莎翁名劇，從一九〇八年拍成默片起，一百一十年間共被改拍了26部電影，連台灣當代傳奇劇場都摻和了京劇和現代舞，將它變成中國古代背景之《慾望城國》。黑澤明運用大量電影語言，加上日本傳統的能劇/歌舞劇的台步、面具與表演方法，還有莎翁原著已具備之希臘悲劇內涵，使《蜘蛛巢城》成為他創作的又一巔峰。本片也是諾貝爾文學獎得主、大詩人艾略特一生最喜歡的電影，不用說，艾略特也總結其為全世界所有《馬克白》改編最完美的作品。

傳統能劇：日本式戲劇

我們先來看這部電影相當突出能劇的運用。改編自《馬克白》的《蜘蛛巢城》故事本身與原著無異，寫的是人在爭逐權力慾望中的宿命悲劇。電影第一場戲就是戰爭的危難，蜘蛛巢城的城主都築國春遭到北館館主藤卷聯合鄰國（叫作「乾」的國）叛變，他的三個城寨都受到了圍攻。黑澤明很簡潔地處理這場戲，只用外面的探子不斷回來稟報軍情。先是一城突圍，再來是二城擊退敵軍，很快蜘蛛巢城大勝。都築高興之餘，召一城大將鷲津武時和二城大將三木義明前來領賞。

17世紀的蘇格蘭，換成日本的戰國時代，
黑澤明改編莎士比亞的《馬克白》是創作又一巔峰。

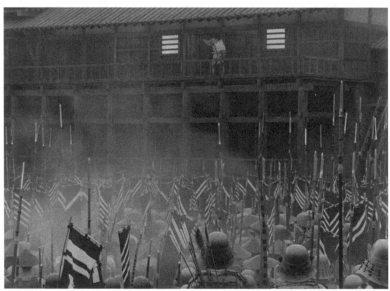

詩人艾略特認為《蜘蛛巢城》是26部改編《馬克白》電影中最好的一部。

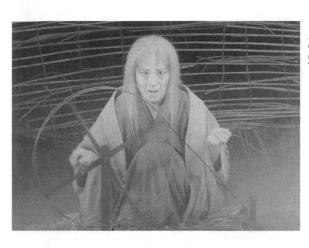

《馬克白》中的三女巫，換成陰陽不分的鬼魅，幽幽吟唱著預言。

二人同時騎馬前往，卻被大雨閃電困於森林迷路，在大霧中他們遇見女巫，她預言二人將升北館館主和一城武將，最終鷲津將成爲蜘蛛巢城城主，而三木兒子也將繼任成爲蜘蛛巢城城主。

二人在這預言下一路朝權力奔去，終致末尾墮亡的悲劇。

黑澤明在整體電影都善用了能劇的元素。能劇本來就多是民謠中的鬼怪邪祟故事，取自十二到十四世紀的民間詩歌。《蜘蛛巢城》的電影字幕開頭，能劇的唱腔如希臘悲劇的吟唱隊幽幽地唱著：

君不見人生如朝露

託身於斯世，命短如蜉蝣

奈何自尋苦？

迷妄之城今仍在，魂魄依然在其中

執迷不悟修羅道

古往今來一般同。

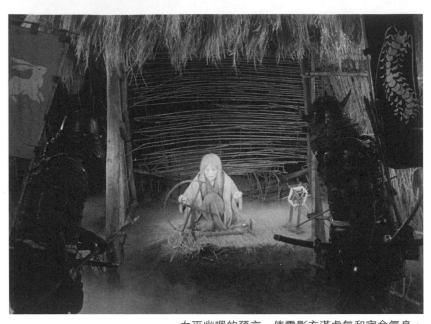

女巫幽咽的預言，使電影充滿虛無和宿命氣息。

有人把這段與杜甫的敘事詩《兵車行》意境相比，其中「君不見，青海頭，古來白骨無人收，新鬼煩冤舊鬼哭，天陰雨濕聲啾啾」的確和此片至為相像，黑澤明有絕好的漢學基礎，不知是否因讀過杜甫之詩而有靈感？能劇式的開頭，那幽咽悲戚的死亡、虛無、宿命感和《兵車行》異曲同工，也建立《蜘蛛巢城》電影的基調。

之後二武將在大霧森林中見到紡織的女巫，預言他倆的命運。鷲津的野心被煽起，他在妻子淺茅攛掇之下奪了城主之位，又刺殺三木，後來所有人聯軍圍攻他，危急關頭，他再去森林見女巫，女巫仍鬼聲啾啾地說，除非「蜘蛛手森林移動，你才會戰敗」。

女巫的唱腔全取自能劇的傳統劇目，名為「黑塚」。她幽陰的唱腔貫徹全片，令人起雞皮疙瘩、汗毛直豎。而電影中謀殺城主一段也全用

馬克白夫人著名的發狂用能劇的面具與表演法別具一格。

片中大量運用能劇,鬼聲啾啾,也用能劇的「擦地步」移動身子。

黑澤明的攝影及景框構圖，上與下，左與右，個人與軍隊，構成強烈對比。

能劇樂伴奏。

不僅電影的基調，演員的化妝和表演也是由能劇而來。主要角色的化妝都根據能劇的個別著名面具執行，女巫是「山姥」，鷲津是武士「平太」，鷲津夫人淺茅（也就是著名的馬克白夫人）用的是遲暮美人的「曲見」……能劇的面具使用與京劇的特定臉譜有其特定意義，這也同出一轍。

除了誇張的臉譜面具式化妝，演員表演方式也採取難度相當高的能劇動作，鷲津與夫人的「擦地步」地板式移動步伐，如舞蹈般儀式化的肢體表演，尤其在鷲津夫人淺茅發瘋之後不停地在空盆中洗手，要洗掉雙手的血漬一段，深具能劇肢體身段技法。另外，三船敏郎飾演的鷲津，

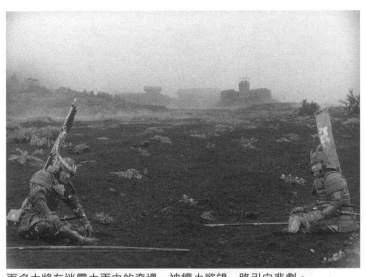

兩名大將在迷霧大雨中的奇遇，被權力慾望一路引向悲劇。

無論在酒醉後心緒不寧，看見他派人去刺殺斬首的三木鬼魂，狂亂地踩著鼓點四處劈砍；或者在敵軍包圍，眾叛親離，手下亂箭如雨下使他神智張惶，如舞蹈般地閃躲，都顯現能劇肢體的傳統風格。

十四世紀的劇種，用在二十世紀的電影中。西方舞台的經典劇目，變身為日本戰國時代的電影。這就是野上照代說的「脫胎換骨」。

電影化：默片動感，場面調度

黑澤明的本領在：任何故事他都會先想如何電影化地表達。這包括場面調度（如構圖、攝影、燈光、演員走位、美術），包括剪接（同軸剪接、短接、划接），包括音畫之配合。

在《蜘蛛巢城》中，兩大將在大雨閃電中森林迷路一場戲，大雨滂沱，閃電大作，快馬奔

有如迷宮的「移動森林」，加上雷聲、馬嘶、迷霧，恐怖異常。

馳，在攝影、剪接上令人看得過癮。我再說一次：沒有人拍快馬比得上黑澤明，那種速度感、律動感下純粹的視覺饗宴。馬停之後，畫面瀰漫起大霧，帶著一種暈染迷離的效果。黑澤明善用天氣因素渲染處境及角色的心境，而且視覺上也豐富多層：《用心棒》平地捲起的風砂，在神祕中

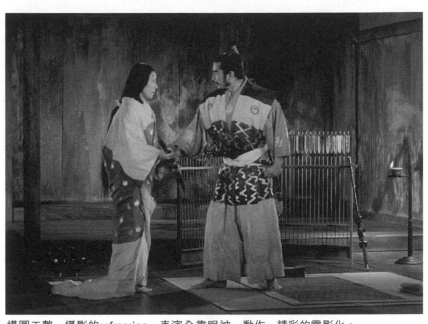

構圖工整，攝影的reframing，表演全靠眼神、動作，精彩的電影化。

帶著英雄主義；《七武士》滂沱的大雨，象徵戰況之激烈紛亂；《野良犬》揮汗如雨的燥熱，彰顯出主角的急躁與不安；《羅生門》的陽光和樹林中的葉影象徵了慾望與騷動；而《蜘蛛城》之冉冉大霧則說明了主角的迷惘與困惑。蜘蛛手森林顧名思義，就是八腳交錯虬結，本來就是一團亂局，加上濃霧，成為主角們混亂思緒的心智象徵。

森林，可能是《蜘蛛巢城》中最大的隱喻。

在森林中，隱藏著鷲津深藏的權力野心，以及他被預知的命運，有如迷宮的森林，被黑澤明用雷聲、閃電、迷霧、馬嘶人吼經營得神祕恐怖。屍體、骨骸，宛如鬼魂般的老巫，映照的是鷲津混亂的心靈真相。而當他逾越道德，謀殺鬥爭取得權位後，森林開始「移動」，他註定敗亡。

黑澤明的構圖上工整與攝影reframing的技巧，幾乎是每一片的註冊商標。他視默片的視覺

化說故事方法爲電影之基礎。《蜘蛛巢城》中淺茅敦促丈夫去刺殺城主都築一段，從遞長矛給夫婿，到他身著血衣，跟跟蹌蹌帶著長矛回來一段，全訴諸觀眾對畫外動作之想像，角色沒有一句台詞，全靠眼神和動作、表情傳達，也是精彩的電影化表現。

鷲津謀殺三木一個段落，黑澤明的場面處理也十分精彩。他由馬匹開始敘述：三木柔順的白馬在院中似乎知道噩運將至而發起狂來，牠繞著院子狂跑，不讓馬伏放上馬鞍。三木之子以爲這是噩兆，要求父親不要騎牠前往鷲津的盛筵。三木笑他的多慮，自己走向馬匹放置馬鞍。鏡頭此時轉至城寨，再接回荒涼的空院，三木手下在院中圍坐，突然他們聽到遠處的聲音，漸漸辨出是馬匹馳騁的聲音，然後顯現三木的白馬在空院狂奔，馬背上沒有主人。鏡頭再轉至宴席，鷲津罔顧賓客，呆呆瞪視著爲三木留下的空位。

整個謀殺情節完全省略，僅用白馬的變化對照鷲津的心思，卻給觀眾更多震撼，使三木鬼魂出現在空位上時，觀眾與鷲津一樣心靈受到巨大撞擊。

最後，每部電影的黑澤明奇觀：在電影尾端，亂箭射在鷲津所站之二樓走廊。黑澤明竟找來全日本眞正的神箭手，咚咚咚把箭射在三船周邊。三船事先知道黑澤明的拍攝手法，據說他一晚都睡不著覺，雖然拍攝前都有做安全防衛，並有穿繩等電影特效，但仍有一定風險，三船的恐懼表情完全是眞的，難怪有人說，三船半夜喝醉酒，會對空大叫：黑澤那個混蛋！

其實三船敏郎是黑澤明的代言人，他在黑澤明的黃金時代拍了他十七部電影，而且形象各異：從《用心棒》瀟瀟聰明又勇敢的大英雄桑畑三十郎及續集《椿三十郎》，《七武士》天眞正

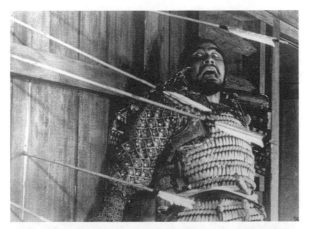

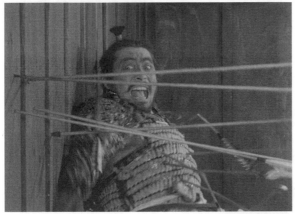

黑澤找日本真正的神箭手，在拍攝時真的射箭，使三船
敏郎經歷真正的恐懼。

義又魯莽的農民菊千代，《羅生門》痞氣如動物般的強盜多襄丸，《天國與地獄》的苦惱又具憐憫心的老闆權藤，《紅鬍子》那充滿人道主義不在乎外界看法的醫生，《生者的紀錄》的恐慌老爸，《醜聞》的直性子畫家，《野良犬》正義小警察，《酩酊天使》的桀傲不遜的黑幫分子。我們去拜訪黑澤明的那次，他有說起三船的速度感，用遠鏡頭拍他砍十幾個人，速度快得只有三條線，還以為沒拍到呢！這位出生於青島，長在大連的優秀演員，天生異稟，長相英俊，原本只想做攝影助理，沒想到在黑澤明手下成了世界的傳奇。

我有幸在八○年代見過他一回。他當時想拍《西遊記》，忘記哪位投資老闆邀我去了，在台北的來來飯店，他不帶助理，只請了一位翻譯，住的也是普通套房。自己來開門，看來像一個普通中年歐吉桑，十分謙和，走在路上你絕不會想到他是那個在黑澤明電影中的傳奇。他其實演過非常多電影，像《車伕松五郎》、《宮本武藏》也膾炙人口。他也出去到國外，和當紅的亞蘭·德倫、查理士·布朗遜演過《大太陽》還有與李馬文演過《太平洋的地獄》，不過成績一般。他只有在黑澤明電影中才具有特別的魅力，發光發熱，只有黑澤明最能引出、發揮他的潛力。

城寨三惡人

輕鬆小品衍生了星際大戰

《城寨三惡人》（或稱《城砦三惡人》、《戰國英豪》）可能是黑澤明所有作品中最具大眾娛樂性的一部。那種因為影像語言生動而造成活力十足的鏡頭美學，士為知己者死，忠義無法兩全的英雄主義，還有人生苦短，求能如櫻花般之燦爛，換一世之光輝，都符合黑澤明存在主義式的人道主義人生觀。這些黑澤式內涵，加上劇作刻意透過兩個插科打諢的農民添加的庶民幽默感，使電影娛樂感十足，很能穿透時間與地域構成的文化障礙，被不同背景的人所接受。

於是，本片雖是大導演較為市場考量的作品，但仍以優異的技法和豐富的電影感技驚四座，入選柏林電影節後奪得銀熊和費比西大獎。傳到美國更是讓一代影人驚艷。受其影響很深的美國導演喬治・盧卡斯就在近二十年後直接將之改成了《星際大戰》，成為影迷追求的 cult，而且續集源源不斷，四十年屹立不搖，是〇〇七外最勇猛的 IP。其戰士們保護公主對抗敵軍以期復國，最後任務達成受到冊封的故事外殼，包括劇情安排與角色設置，顯然來自《城寨三惡人》，諸如路克天行者即真壁六郎太大將軍，韓索羅就是田所兵衛，而又七與太平兩個一高一矮的滑稽農民，就是機器人R2-D2與C-3PO，雪姬公主即是莉亞公主原型。

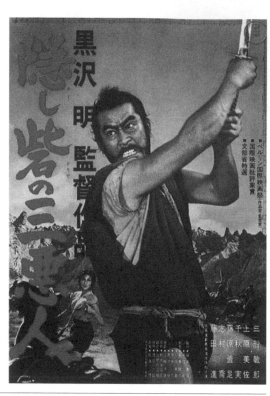

城寨三惡人
(*THE HIDDEN FORTRESS*, 1958)

監製：藤本真澄、黑澤明
導演：黑澤明
編劇：菊島隆三、小國英雄、橋本忍、黑澤明
攝影：山崎市雄
剪輯：黑澤明
美術：村木與四郎
音樂：佐藤勝
演員：三船敏郎（真壁六郎太）
　　　上原美佐（雪姬公主）
　　　藤田進（田所兵衛）
　　　千秋實（太平）
　　　藤原釜足（又七）
　　　志村喬（老將長倉和泉）
　　　三好榮子（老宮中女子）
　　　樋口年子（農女）
　　　上田吉二郎（人口販子）

片長：139分
出品公司：東宝株式會社
註：又名《武士勤王記》（港）

《城寨三惡人》這一幕中一高一矮兩個滑稽農民，不就是《星際大戰》中一高一矮的機器人C-3PO和R2-D2？

《城寨三惡人》的劇情是戰國時代藩鎮戰爭不休。秋月家被山名家滅國，唯一剩下的公主雪姬成爲眾忠臣努力保護的香火，他們在一個祕堡中藏了被僞裝成薪柴的兩百萬兩黃金，由傳奇的戰士眞壁大將軍護送她攜帶這批黃金，藏在馬匹行李和手推車中，突破重重檢查與包圍，到鄰國早川尋求復國的機會。他們沿路撿了兩個戰敗的農民逃兵一起同行作爲掩護，由於秋月與早川接壤處關哨嚴密，一行乃採險招，繞經敵國山名再去早川，最後任務成功，論功行賞。

其實這個危機重重的旅程情節，頗似黑澤明早期的名作《踏虎尾的男人》。該片就是一行人化裝成僧侶過國界，大將軍保護少主，中途並碰到敵方將軍肝膽相照，放其一馬。只是此次每個角色的個性和情節豐富許多，編劇的功力不可小覷。

比方形容眞壁大將軍的忠，從公主責怪他沒有人性的情節開始，原來他犧牲了自己的妹妹小�讓她假扮公主被山名家敵人捕獲並處死，此舉是讓敵人誤以爲公主已亡，而鬆懈了防線，爭取時間讓公主逃至鄰國，伺機復國。公主聽到小dong被斬首後，嚴厲地指責眞壁，說他對犧牲妹妹竟然沒流下一滴淚，

真壁同情公主扛著復國大任，公主知道有替身代她而死，淚流不止，秋月家旗幟疊印在她臉上，那輪彎月完美地勾著她的臉龐。

罵他無情之後，公主自己卻背著大家站在山頭上對著故國淚流不止。這位公主看似不苟言笑，其實感情豐富，體恤百姓之苦。她看到本國婦女淪為被人欺凌的妓女，就不顧危險挺身救她，在真壁反對下買下她，帶她一齊上路。在庶民的火節中，她更盡情歌舞，體悟人的生命應如火焰之燃燒，求一世之光輝。她甚至告訴真壁，她在逃亡的路上很快樂，「不像在宮中，這次親眼看到人間的美醜，死而無憾。」

最精彩的，當然是真壁大將軍，這位忠心勤王的武士勇猛又足智多謀。由三船敏郎刻畫的真壁，其威武的戰鬥實力，太具說服力，那一場高舉長刀騎馬追捕兩個敵人又夾著嘶吼的動作戰，在黑澤明完美的鏡頭剪接下，一氣呵成，百看不厭。愛看動作片的人，你得把這一段當經典膜拜著，因為它是表演加攝影加剪接完美的場面調度展現。真壁帶著公主、剛收留的秋月國女子，和二個農民徒步，因為馬賣了，只能走路。半途上四名盔甲武士乘馬追上，他們要追的是三男一女騎

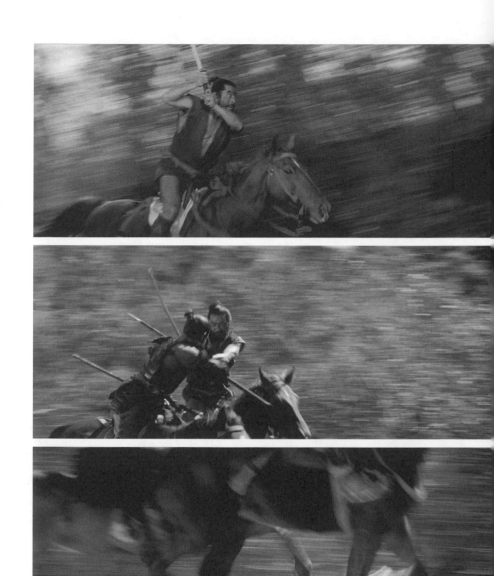

真壁高舉長刀，怒張髮鬢，嘶吼追殺敵兵，
剪接快馬、馬上戰鬥，一氣呵成，精采絕倫。

著三匹馬，問他們有否看見，然後揚長而去。這下觀眾慶幸，還好他們昨天賣了馬，還好公主救了那個弱女子，他們現在是三男二女徒步的一組人，與追捕的對象不符。可是一行剛鬆口氣，四武士察覺有異，又快馬奔回，其中二人下馬盤查。眞壁二話不說，拔刀咻咻解決下馬二武士，另兩個調馬狂奔，眞壁飛快跨上馬急追。黑澤明這一段的剪接和聲、影、演的效果，是你反覆看許多遍還不過癮的神級片段，三船敏郎高舉長刀不拉馬韁，髮鬚怒張，嘶吼而來，黑澤明反覆追及逃鏡頭對剪，一邊殺氣騰騰，風馳電掣；另一邊也頻頻回頭，肝膽俱裂。嘩地一個被砍下馬，眞壁再與最後一個在馬上厮殺，鏡頭捕捉所有攻防細節，沒半點唬弄。最後一刀斃命，可是眞壁卻煞馬不住，直衝入敵營再展開與田所兵衛對陣精彩絕倫的另一高潮。兩人單挑，敵兵環伺。眞壁渾身散發著陽剛無畏之氣，以飛快的速度進攻。這一段在場面調度，攝影機不時reframing，群眾演員的士兵環繞著戰鬥調整位置，兩人厮殺，從士兵圍繞一直劈刺砍掄到帷帳中，矛尖挑破布帳，兩人像在迷宮中竄進竄出，在精彩的鼓聲提點中，厮殺十數個回合，眞壁揮著長矛嘶喊，威震八方，終於踩斷田所兵衛的長矛，兩人互相激賞，惺惺相惜，眞壁上馬，揚長而去。這場英雄對決，折服了田所兵衛，也讓他受到長官的屈辱，在臉上抽出恥辱大疤，乃至田所後來竟營救他們，追隨他而去。

連著兩大段動作戲，像武俠小說般身歷其境，眞壁的英雄氣勢，快馬英姿、還有動作編排得令人信服，那種一夫當關，以一抵百，陽剛威武之勢，使觀眾情緒澎湃，激動撫掌，也使那些花拳繡腿，專靠特技的武俠片顯得不堪入目。很多年後，胡金銓的《龍門客棧》，還有李小龍編排

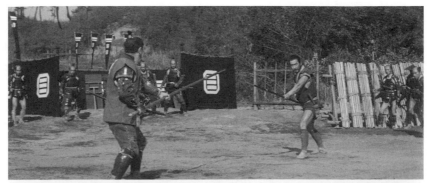

真壁與田所大戰，士兵圍觀，成為戰鬥經典，之後的動作片、功夫片、武俠片不時做效。

《精武門》、《龍爭虎鬥》、《猛龍過江》的場面，都顯然有相似處理，群演，炫技，鑼鼓點，與此片特別相似。

三船敏郎是個用功極勤的演員。他的速度感、漂亮的肢體戰鬥動作、氣勢如虹的架勢，充分演繹了黑澤明鏡下的英雄形象。那些騎馬、打鬥都非短接或特技演員可以越俎代庖，而其中用智用計、大智大勇的大將風範，是肢體與演技的完美結合。

表演，角色扮演，寬銀幕，構圖與剪接

黑澤明從小就迷戀電影、文學、劇場和繪畫，那個年代還是默片時代，別忘了他的三哥丙午就是默片的辯士，他因此也看了大量的默片傑作。黑澤明喜歡老電影，黑白、無聲，都是重影像的古典電影本質，他到很晚都拒絕進入彩色，原因是彩色不如黑白影像有表現力。他也常用少量音樂（如鼓聲提點）完全不用對白來支撐大量攝影、動作、剪接造成的影像片段。簡而言之，默片的重要美學運動，從表現主義的構圖、化妝、表演方式、蒙太奇的辯證美學（線條對比，鏡頭遠近，對比階級，畫面左右上下對比），都在他的「純粹電影」處理上找到傳承痕跡。《城寨三惡人》中真壁殺敵與田所兵衛決戰的段落都純粹以剪接、動作、攝影機運動營造出凌厲的戰鬥氣氛，雪姬公主扮啞吧逃難，也大段落用眼神、動作來交代劇情，那一段火舞場面，炫爛而動感非凡，所有的人轉圈子，舉著火把，歌聲昂揚，手勢繁多，公主也在那一段體悟生命短暫如櫻花。

公主第一次如庶民般參加火舞。

對於「表演」的這個概念，黑澤明在此也多所刻畫。兩位農民面對假扮啞巴的公主，不時以默劇表演的方式，想騙她帶馬去喝水。兩人肢體模擬表演不佳，互相吐嘈，平添若干笑料。而真壁過關口時也以表演貪心的農民舉報找到的黃金，騙過貪心的官員，說他在竹中找到黃金要求打賞，這幾個段落都強調「表演」觀念為編劇重點而趣味橫生。最重要的，是公主也是假扮成庶民，兩個農民以為她只是一個不會說話的啞僕。

當然黑澤明美麗的圖畫式構圖，習自西部片的廣闊原野，古典的線條，甚至太平與又七自戰俘營脫逃一段，都宛如蘇聯蒙太奇的經典《波坦金號戰艦》的奧德薩石階剪接經典段落，橫的階梯，俘虜從上面垂直或斜線逃竄，非常具有史詩氣勢。可看出黑澤明這位第一次使用寬銀幕的大師，如何實驗寬銀幕能展現的銀幕魅力。

用寬銀幕如此出神入化，攝影師山崎市雄功不可沒，但是他不善搖鏡，是野上照代在《等雲到》一書中記錄的。野上說，攝影助手齋藤孝雄才是實際支撐黑澤明攝製組的幕後管家，「他的搖鏡和推軌鏡頭尤其高明，用的是五百或八百釐米的超長焦距鏡頭，所以畫面富有速度感……採用多機攝影時，B組攝影機總是交給

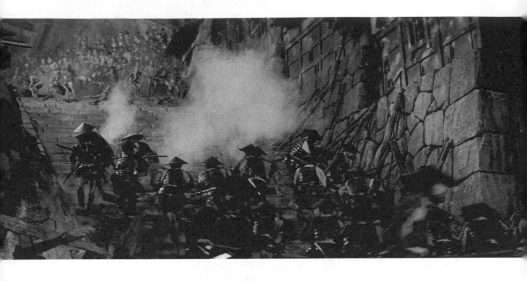

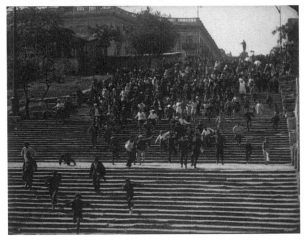

二傻在牢裡，框架攝影加表現主義線條。

齋藤先生操作，是黑澤明最信任的大將。」山崎的師父是中井朝一，是擔任黑澤明攝影最多的一位大師。他倆自《美麗的星期天》、《我於青春無悔》開始，一齊合作了四十年。齋藤從《美麗的星期天》、《生之慾》、《七武士》、《城寨三惡人》、《用心棒》做助手到《椿三十郎》升為主攝影師，一直到黑澤明晚年的《電車狂》、《影武者》、《亂》、《夢》、《八月狂想曲》、《一代鮮師》都是他掌鏡，獲得眾多榮譽，其中包括《亂》的奧斯卡最佳攝影提名。

階級是此片另一重點，片中兩農民膽小怕死，貪婪愚蠢。他們就是老百姓，沒有什麼忠的觀念。黑澤明用此片與《七武士》一樣，反覆提出亂世中農民惟求保命，但是也被生活逼得生出貪婪、自私的個性。由千秋實扮演的太平和藤原釜足扮演的又七，吵吵鬧鬧，一會兒分，一會兒又和好。千秋實和藤原釜足不做第二人想，這兩人是黑澤明演員班底，在《七武士》、《生之慾》、《蜘蛛巢城》、《用心棒》、《深淵》都可見其身影，演技好得沒話說。

唐諾・李奇在評此片時以為，農民其實與我們大眾類似：

狡黠，懦弱，貪婪，有各種惡癖，本身又小器，卑下，毫無尊嚴，全是惡痞子！

但是電影原名叫作《城寨三惡人》，那麼第三個惡痞是誰呢？李奇以為，就是真壁六郎太。

農民的邪惡是他們太合乎人性；大將軍之邪惡，乃由於他不近人情。所以公主罵他：「小冬（真壁的妹妹）十六歲，我也是哪，她的生命跟我並無差別⋯⋯你殺了你親妹妹卻不曾掉一滴眼淚，我恨你！」李奇因此說：「惡徒和英雄在黑澤明電影中經常出現，且被一視同仁，三人都是壞蛋！」

對比另一被公主救下的秋月女子，因為感佩公主，用報恩與大義的精神默默地盡責保護她，公主睡著的時候，她舉著大石塊，喝斥了農民進犯的色心，後來更不惜犧牲生命，她的行徑與田所兵衛——士為知己者死，幾乎如出一轍。

忠義與武士道傳統

黑澤明小時學過劍道，雖然學得不好，但也了解過劍道的精神。劍道、武士道來自哪裡？

有一說法是江戶前期儒學、兵學大家山鹿素行。山鹿傳承載儒家精神：仁義、士不可不弘毅，其學說是武士道精神之核心，幾乎日本人都明白。另外，德川時期奉明末亡命日本的大儒朱舜水為國師，此君也是追求儒家重禮尚義之大家，這種精神一脈相傳，早期典雅武士經典均強調那種信念。

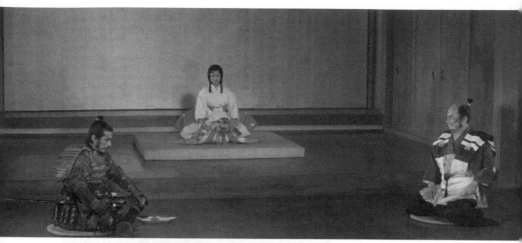

公主與二臣逃至安全之處論功行賞，也是《星際大戰》結尾冊封之盛典。

真壁即這種典型，他為復國，犧牲自己親骨肉妹妹代替公主被斬首。他與老臣們忠心為國，處處以身相殉。

另外田所兵衛也與真壁惺惺相惜，乃至追隨他叛營而去。至於公主，為小多哭泣，為國家扛大任，搶救被欺壓凌辱的婦女，在關鍵時刻大義凜然，視死如歸。他們與貪生怕死，貪財逐利的二農民形成了強烈對比。黑澤明在此仍舊浸沉於他的西方戲劇對立矛盾原則。階級的對立，義與利，男與女，善與惡，貴族與農民，原則簡單分明，也是少數外界批評他電影只剩簡單人道主義之原因。

《城寨三惡人》比起黑澤明其他厚重、主題嚴肅的作品，顯得輕鬆而沒有負擔，頗似一個武俠小品。可是無心插柳，此片竟啓發了《星際大戰》，甚至成為系列，影響了近半世紀的世界電影史，這是所有人始料未及之事。這也是黑澤明為東寶公司拍的最後一部電影。

黑沢明監督作品

悪い奴ほどよく眠る

昭和35年度芸術祭参加

惡人睡得好
《THE BAD SLEEP WELL, 1960》

製片⋯田中友幸、黑澤明
導演⋯黑澤明
編劇⋯小國英雄、久板榮二郎、黑澤明、菊島
隆三、橋本忍，以莎士比亞的《哈姆雷
特》為本，講述王子復仇的故事

攝影⋯逢澤讓
剪輯⋯黑澤明
美術⋯村木與四郎
音樂⋯佐藤勝
演員⋯三船敏郎（西幸一／古谷）
加藤武（板倉）
森雅之（岩淵）
志村喬（守山）
西村晃（白井）
藤原釜足（和田）
香川京子（岩淵佳子）
三橋達也（岩淵辰夫）
菅井琴（和田友子）
樋口年子（和田正子）
土屋嘉男（事務官）
中村伸郎（律師）
田中邦衛（殺手）
藤田進（刑事）
宮口精二、笠智衆（檢事檢察官）

片長⋯151分
出品⋯黑澤明製片公司與東宝株式會社合作出品
註⋯又名《懶夫睡漢》(台)、《惡漢甜夢》
(港)、《惡人睡得香》

惡人睡得好

官商勾結，救贖無望

經濟起飛後的腐敗社會

黑澤明的創作始於戰爭末期及日本戰敗的恥辱。美國麥克阿瑟託管在日本建立了駐日盟軍總司令部，簡稱SCAP（Supreme Commander for the Allied Power）又稱GHQ（General Headquarter）。美方因為日本過去的財閥扮演日本現代化的推動角色，卻與軍國主義的人相結合，發動了戰爭，而且相當程度上阻止了中產階級的成長，而中產階級正是政治自由主義的根基。在這個前提下SCAP矢志要使日本民主化，做強力的政治改革。這段時間，日本經濟至為混亂，戰敗的復興之路遙遠，黑市猖獗，失業頻傳，民心散渙。

在這種非常時期，一個充滿道德情操、改革淑世熱情的黑澤明，自然會在作品中反映戰後的狀況。《靜靜的決鬥》把戰爭後遺症以梅毒形式凸顯主角的鬱悶與罪疚感，《酩酊天使》、《醜聞》、《生之慾》用貧民窟的臭水塘和沼澤地來影射日本雜、亂、髒的社會，《美麗的星期天》和《惡人睡得好》有被炸彈摧毀得七零八落的廢墟，《羅生門》更將大雨滂沱下的破敗城門視為

優柔寡斷的性格悲劇，使復仇全盤皆毀。

戰後社會殘破的象徵。

但是經濟需求很快就讓SCAP改弦易轍了，根據Stephen Prince的著作中說明，盟軍總部後來轉爲支持大財團，一九五二年SCAP終止後，日本政府更修改法律，將追求自由市場、平等稅賦的法條修改，來助長大企業之擴張，至此，所謂SCAP強調用經濟民主達到政治民主理念徹底失敗。

隨之而起的是官商勾結、政治腐敗、貧富不均，看在黑澤明這些知識分子眼中更加悲憤。黑澤明用《野良犬》對比了兩個從戰爭後返鄉青年的不同命運，那個淪爲搶劫與謀殺的嫌犯，在戰爭後被小偷偷取了僅有的財富而一蹶不振。《天國與地獄》更從多種敘述角度探討貧富不均以及窮人對富人羨慕、嫉妒、恨的扭曲心態。

黑澤明接著用《生之慾》談官僚的諉過邀功，官箴不彰；用《七武士》談階級的分野和農民的命運，用《生者的紀錄》探討個人對抗核污環境的恐慌，以及家族民主的暴力，更用《惡人睡得好》直批官商勾結之密不透風。時代劇《用心棒》、《椿三十郎》雖然背景是古代，但一樣有官商勾結，只是當時在小鎮的米商、絲商的鬥爭，資本主義初發展的雛型，因為帶有相當娛樂色彩，故事還透過一個浪人英雄幫老百姓清除敗類，恢復小鎮安寧。但是到了《惡人睡得好》裡的當代社會，資本主義的腐敗勢力已經盤根虯結，個人復仇，抵制大財閥的機會微乎其微，一個如三十郎的個人英雄，絕對撼動不了後面的政治勢力。

體制無法撼動

對比黑澤明其他充滿熱情及改革理想的作品來看，《壞人睡得好》可謂相當悲觀。男主角隱瞞真正的身分，混進財團核心做老闆祕書，並且娶了老闆的跛腳女兒，然後一步一步進行復仇計畫。最終因一念之仁（改編自《哈姆雷特》，自然也有王子優柔寡斷、to be or not to be的性格缺憾），導致全盤皆毀，復仇不成還犧牲了生命。

戰後的日本社會，財團無限膨大，電影上映後，果然政商勾結弊案重生，自殺案件更層出不窮，最後連前首相田中角榮也鋃鐺入獄。曾參加過共產黨的黑澤明必曾深深相信過經濟平等的社會主義，對於戰後經濟起飛造成的種種負面結果，他用一連串作品總體記錄了其歷程。

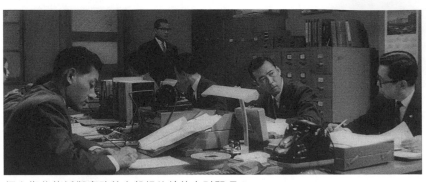

個人復仇能抵禦腐敗勢力盤根虯結的大財閥嗎？

其中《惡人睡得好》和之後的《天國與地獄》分別宣告了體制之不可撼動，以及階級分野不能挽回的現實，要像《酩酊天使》那樣安個樂觀結尾，或像《野良犬》寄託在下一代的希望完全破滅。四十多歲的黑澤明，過了血氣方剛的年紀，又經過日本戰敗、美國託管的恥辱，再目睹貧富差距之拉大、官商勾結的腐敗，作品愈見黑暗悲觀。

他的技法相對地也愈見成熟，《惡人睡得好》他再演練寬銀幕美學。電影一開頭的婚禮長達23分鐘，既描繪了財閥官府的密切、警方檢調之蒐證，也讓一群媒體記者如希臘悲劇中的歌詠隊，在一旁夾議夾敘，說明岩淵土地開發之公團（財團）與大龍建設公司可能有的弊端，七年前職員畏罪跳樓自殺事件，以及官府代表位居宴會中央的主導關係。岩淵老闆嫁女兒，新郎西幸一臉嚴肅，新娘跛著腳柔弱內向，新娘的哥哥一直灌酒，這是個氣氛奇怪的婚禮。警察來帶走了偵察對象契約課副課長和田，接下來更加詭異，在婚禮進行曲之音樂中，侍者推進來神祕大蛋糕，讓所有關係人都神色陰鬱。蛋糕以岩淵大廈為外型，但是它的七樓703室種了一

岩淵大廈的蛋糕那個神祕的
703室窗口，是悲劇的來源。

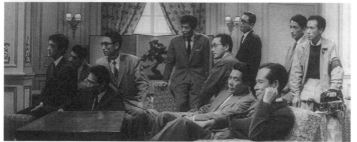

一群記者在婚禮外面品頭論足，彷彿希臘悲劇的歌詠隊。

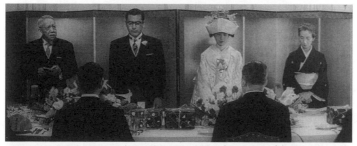

開場的婚禮寬銀幕美學，讓黑澤明演練景框構圖和對稱美學。

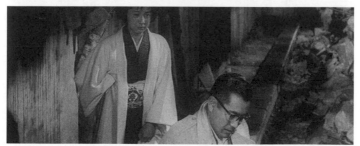

香川京子演的殘障女兒，跛腳自卑卻贏得丈夫的憐愛。

黑澤明將經典故事改裝成驚悚類型片。

朵玫瑰，賓客皆十分震撼，因為那正是當年職員古谷跳樓之窗。

　　黑澤明的攝影機追著蛋糕之推進宴會，reframing再度將構圖、線條隨時調整為漂亮的幾何工整畫面，對焦攝影也捕捉到多角色戲劇性的張力。一場婚禮埋下陰暗的種子。

王子復仇記的自我沉淪

　　故事圍繞著復仇王子西幸一的計畫打轉。西幸一為隱藏身分與好友板倉互調證件，成為西幸一。這是一個王子復仇記，電影中都找得到與原經典劇的對應人物，哈姆雷特的仇人繼父國王，換成了岳父老闆，佳子是奧菲麗亞，板倉是哈姆雷特好友霍瑞修Horatio，和田是Polonius，佳子的哥哥辰夫則是Laertes。電影採取驚悚懸疑的風格，也如哈姆雷特般充滿暴力、屍體、鬼魂。片中每個人幾乎都有兩個面貌和身分，西幸一與板倉互換身分，真正

驚悚片也與《哈姆雷特》原
故事般充滿暴力、屍體、鬼
魂。

的板倉是古谷的私生子，本與父親有很深的誤解，但父親
跳樓前安排好他和母親的生活後，板倉原諒了父親，也帶
著罪疚感，一心一意為父報仇。他對仇人說：「法律沒有
制裁你們，我用手來制裁你們。」包括讓和田假裝自殺，
扮成鬼魂來恐嚇契約課長白井，反諷的是，這個裝鬼的恐
怖片段雖將白井嚇得魂不守舍，卻瓦解了岩淵派殺手暗殺
白井的行動。這些多重角色讓和田感嘆，不知道自己現在
是誰了（是已死的鬼魂？復仇天使？丈夫？父親？公司職
員？）。

策動和田與公司反目，是電影另一場充滿電影化的段
落。和田在另一職員三浦自殺後，跑到火山口前，也想效
法。火山的景象懾人恐怖，和田大哭留下遺書，往上攀爬
時，西幸一卻像天神一般堵在他面前。接著是報紙的大標
題：和田自殺。鏡頭切到和田的葬禮：他啼哭的妻女，和來上香的
一帶著和田觀看自己的葬禮：他啼哭的妻女，外面停著車，西幸
二惡人守山和白井。車內西幸一播放二惡人對話的錄音帶
給他聽，他們談論著犧牲和田，並且輕狎地說完事後抱抱

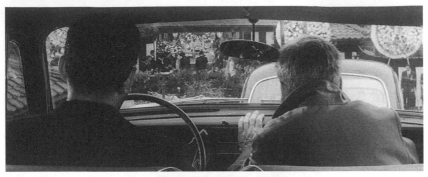

主角帶著仇人看他自己的葬禮，並放刻薄長官的對話給他聽：
梵音、錄音帶會話、會場的流行歌曲，象徵著和田混亂的心境。

媒體也成為此片重要意象。

年輕女人忘掉等刻薄話。葬禮的梵
音，錄音機的醜陋對話，加上談話會
場背後的流行歌曲，組成複雜的和田
心境，他終於看清自己是被犧牲的棋
子而同意加入復仇的行列。

另外詭譎氣氛的，是西幸一等
人囚禁白井的戰後廢墟（以前的軍工
廠），斷瓦殘垣，猶如鬼塚。論者以
為其表現主義式的視覺經營，媲美
奧森‧威爾森的《黑獄亡魂》（The
Third Man）。然而，當岩淵假裝悔
恨，自女兒處騙得西幸一藏匿地點，
餵了女兒安眠藥並派殺手來謀害他，
西幸一終於在此被針注射酒精到靜
脈，接著被擺在火車軌的車上，車子
被撞得稀爛而一命歸天。

西幸一的死亡是暗場不交代，反

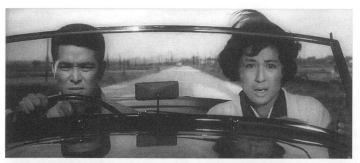

王子的復仇終究是被害的悲劇。

囚禁仇人的廢墟，斷瓦殘垣，猶如鬼塚。

惡人安枕無憂，向大人物報告，不惜犧牲女兒的幸福。

日本戰後被炸彈摧毀的廢墟，卻在美軍託管後官商勾結，造成更大的腐敗和經濟混亂。

黑澤明的reframing美學使框景不時變換。

而由板倉哭號著在廢墟如臨現場般回憶整個經過。這邊，岩淵不爲所動地打電話向某大人物報告，整個事件後面還有更高指使人。他們都安枕無憂。

《惡人睡得好》展現了黑澤明對日本社會現況的批評：大財閥的貪婪暴力、泯滅人性（片中的善惡恰用親情表現，西幸一之顧念老父冤屈，同情妻子的內在；相對的是岩淵的冷酷陰狠，爲嗜利保命而不惜犧牲女兒的幸福謀殺女婿），惡勢力籠罩下之小人物命如草芥，官商之緊密合作，幹盡壞事卻睡得好得很，而西幸一與板倉在復仇中也漸漸喪失良善立場，他們恐嚇白井，綁架守山，手法漸漸趨於暴力，也使他們行爲漸靠向岩淵、守山、白井這三個惡人。黑澤明用一戲劇經典，改裝成懸疑驚悚類型，喟嘆日本經濟起飛的代價，這不是日本獨有，至今這個弊病仍在亞洲社會中迴盪著（朴槿惠、李明博、盧泰愚、馬可仕、曾蔭權、陳水扁……）。

用心棒（YOJIMBO, 1961）

製片：田中友幸、菊島隆三
導演：黑澤明
編劇：菊島隆三、黑澤明
攝影：宮川一夫
美術：村木與四郎

音樂：佐藤勝
劍技指導：杉野嘉男
殺陣師鬥劍指導：久世龍
演員：三船敏郎（桑畑三十郎）
河津清三郎
（清兵衛，絲綢商支持開妓院）
東野英治郎（酒肆老闆）
山田五十鈴（清兵衛之妻阿輪）
藤田進（清兵衛家教頭本間先生）
山茶花究
（新田丑寅，酒商支持開客棧）
加東大介（亥之吉）
仲代達矢（卯之助）
藤原釜足（絲商多左衛門）
志村喬（酒商德右衛門）
渡邊篤（棺材店老闆）
土屋嘉男（小平）
司葉子（小平妻）
西村晃（熊）
加藤武（瘤八）

片長：110分
出品：黑澤明製片與東宝株式會社合作出品
又名：《用心棒》三船敏郎以此片獲當年威尼斯電影節最佳男主角大獎。

用心棒、椿三十郎

創造武士經典原型

室町幕府時代,地方諸侯封建領土大名崛起,他們架空了將軍,彼此爭戰。一四七六年應仁大戰後開始了百年戰國時代。一五七三年織田結束了室町幕府,一五九○年豐臣秀吉建大阪城完成部分統一,直到一六○○年關原大戰後,德川再滅豐臣統一全日本,一六○三年起建都江戶,開啓二百六十五年的德川時代。

武士在戰爭中扮演重要角色,這個階級始自更早的平安時代,當時會武之人被貴族召入宮爲侍衛,即保護貴族、莊園或者皇室的保鑣,在江戶時代正式成爲貴族。武士在日本歷史上存在甚久,從公元十世紀一直到十九世紀,長達九百年。

戰國時代,大名之爭戰,使許多武士在戰敗後失去了宗主,開始流浪的生活,他們待價而沽,俗稱浪人。武士與浪人都有多種民間傳說,其中宮本武藏、劍聖柳生、服部半藏、坂本龍馬、帶子狼、座頭市、佐佐木小次郎、元祿忠臣藏等四十七個浪人(大石內藏助爲首),和上泉伊勢守(《七武士》中勘兵衛的原型)、塚原卜傳(《七武士》中五郎的原型)、北辰一刀流、小野一刀流,都在流行文化(小說,電影,電視)中長期被渲染成爲神話英雄,與美國大西部的

椿三十郎 (SANJURO, 1962)

製片：田中友幸、菊島隆三
導演：黑澤明
原著：山本周五郎（《日日平安》）
編劇：菊島隆三、小國英雄、黑澤明

攝影：小泉福造、齋藤孝雄
剪輯：黑澤明
美術：村木與四郎
音樂：佐藤勝
演員：三船敏郎（椿三十郎）
　　　仲代達矢（室戶半兵衛）
　　　加山雄三（井坂伊織）
　　　入江高子（睦田夫人）
　　　團令子（睦田千鳥，女兒）
　　　志村喬（黑藤）
　　　藤原釜足（竹林）
　　　清水將夫（菊井）
　　　清水元、佐田豊（菊井手下）
　　　平田昭彥、田中邦衛、太刀川寬、
　　　松井鍵三、土屋嘉男、久保明、
　　　波里達彥、江原達怡（眾武士）

片長：96分
出品：黑澤明製片與東宝株式會社合作出品
又名：《大劍客》、《穿心劍》、《奪命劍》
曾於二〇〇七年重拍，由織田裕二、豐川悅
司主演，森田芳光導演

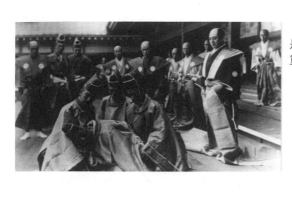

《元祿忠臣藏》系列電影，
是日本電影史默片時期一再
重拍的作品。

小子林哥、巴法羅比爾・希卡克（Buffalo Bill Hicock）、比利小子
（Billy the Kid）、懷艾特・厄普警長（Wyatt Earp）、傑西・詹姆
斯（Jesse James）等一樣，都是名震一時，又被坊間的漫畫、低俗小
說和大量影視作品哄傳成不世英雄。

日本從默片早期就有殺陣電影（Chambara，模仿刀劍鏘鏘的打
擊聲而得名），是渲染武士浪人故事之大宗。一九二七至一九四四年
流行的時代劇（jidai-geki）多半是武士片。事實上，黑澤明的《姿
三四郎》（一九四三年）探討對武士止戈偃武精神，被視爲武士片之
濫觴。但是戰後美軍託管禁拍此類作品，認爲其傳達封建的忠誠概
念，又鼓勵戰敗切腹自殺，在意識形態上，整體有軍國主義之傾向。
直到一九五二年舊金山合約後SCAP撤離，日本恢復主權，日本電影
界才恢復武打片。也就是這段時期，黑澤明拍了膾炙人口的《七武
士》。一九六一年到一九六二年武士片發展到巔峰，一年可拍出40部
武士片，平均每個月有3部，《用心棒》和《椿三十郎》就是在這種
氛圍下出現的商業之作。

在三岔路口的浪人。

以古喻今：發洩對日本戰後社會的忿懟

就時間來看，《椿三十郎》雖然比《用心棒》晚拍，但背景卻更像《用心棒》的前傳。片中那個叫三十郎的浪人，穿著邋邊，口含稻草牙籤，走路常常抖肩，因為身子發癢，天知道是不是因為不洗澡的結果。他看似什麼都不在乎，行為卻是路見不平，拔刀相助，事後又聳聳肩揚長而去。別人請教他大名，在《用心棒》中，他看看外面遠處的桑樹田，隨口編造「桑畑三十郎，還沒到四十多啦！」可是在《椿三十郎》中別人請教他大名，他也是看看窗外開的茶花，說「椿三十郎，快要三十多啦！」足見依時間順序，椿三十郎更年輕一些。由於《用心棒》推出後大受歡迎，黑澤明乃依造型、性格、想法都幾乎一樣的角色再拍一部電影。

兩個三十郎都是浪人，沒有顯著目標，或行走方向（《用心棒》主角出場在岔路口是用丟樹枝決定往哪裡去；《椿三十郎》主角出場則是在一堆武士密謀的破廟中睡覺，表示居無定所）。桑畑三十郎來到官吏貪贓枉法、惡霸盤踞的小鎮，在絲

商和米商兩幫人馬惡鬥下老百姓幾乎無立足之地，唯有棺材舖生意興隆，還有一小間食肆看來也無人上門。三十郎一踏進小鎮，一隻惡狗啣著一隻人手快步跑過街道，暴力、貪婪、官商勾結，肆虐老百姓，乃至關東八州一帶典型繁榮的絲市鎮變成杳無人煙的街道。鎮上絲商多左衛門支持的是開妓院的清兵衛，他有一個惡老婆和一個無能兒子。酒商德右衛門支持的是開客棧的丑寅，他有兩個弟弟，一個是蠢笨的亥之吉，另一個是耍槍的卯之助。雙方一觸即發，使得鎮上居民人人自危，大門深鎖，沒人敢做生意。清兵衛與丑寅鬧翻，各僱了多個通緝犯殺人犯當嘍囉。

說，《用心棒》中的惡人是貪得無厭的商人和地方官吏，那麼《椿三十郎》的世界則是一群鬥爭權力、濫用暴力的惡徒與一群無能武士組成。

黑澤明顯然藉古喻今，意有所指。惡人暴力固然可恨，官商勾結，貪腐盛行，但是黑澤明一樣嘲笑那些麻木固執、愚蠢誤事的呆子（如不知大難臨頭仍坐持優雅的城代家老[註]之睦田夫人與千金，還有「傻瓜比敵人更可怕」的莽撞武士）。

創造傳奇英雄：隻手為民鋤奸

兩部電影三十郎都夾在中間，《用心棒》中他穿梭兩個陣營，滲透離間，讓他們自相殘殺，

註：家老是江戶時代幕府中的職代，所謂家臣之長，地位僅次於將軍和藩主。

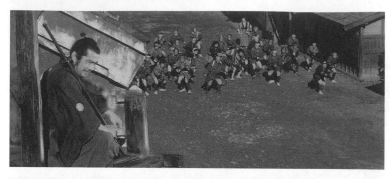

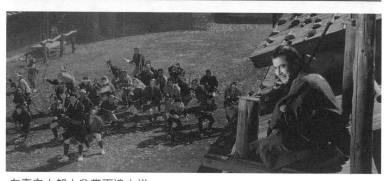

在高空木架上欣賞兩邊火拼。

他自己要不坐在高台上欣賞，要不就親自出手，展現寶劍出鞘的實力，最後將兩邊惡人全部清除消滅，鎮上恢復安寧（成了道道地地的死城，Stephen Prince曾說，資本主義是暫時挫敗了，但是代價是世界的毀滅）。《椿三十郎》中他假意投靠敵營，用計慢慢除敵，最後對決十個笨兮兮的烏合之眾。兩部電影他都是以一擋十，揮劍劈刺宛如砍竹切瓜，身手矯捷，左右開弓，純然大英雄的姿態。但是他的反身離去，多少也說明了他對這些社會的厭惡。

沒有人能忘記《用心棒》在風沙捲翻中的精采決戰。三十郎神祕地出現在街尾，一人挑戰銀幕這頭的高矮胖瘦十個惡徒，其中有一個卯之助還舉著現代化的手槍呢，這種優劣之勢怎麼能安全突圍？但是三十郎在風沙中左右閃躲，他曾在養傷期間練飛刀擊中飄忽落葉

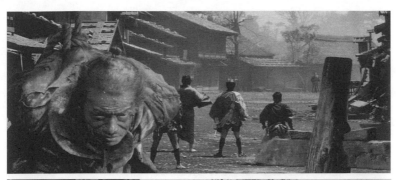

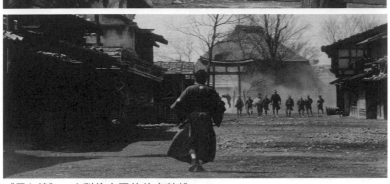

《用心棒》一人對抗十惡徒的大英雄。

一來卻像是禮讚血腥。片中台詞一再重複「真
腥鏡頭惴惴不安：他的原意是批判暴力，這麼
津津樂道，黑澤自己卻對觀眾如此盛讚這個血
學成爲視覺奇觀，這個鏡頭長久以來爲影迷
肚子和胸膛，血柱咻然噴出，燦爛化的暴力美
高一籌，逆向拔刀，刀鋒從下往上劃過室戶的
室戶用傳統刀法拔刀由上而砍下，三十郎仍技
上等三十郎決鬥。兩人屏氣對峙，猛然出招，
決戰，仍是仲代達矢演的惡徒室戶半兵衛在路
也沒有人會忘記《椿三十郎》的結尾23秒
身，風靡了世界影迷。
的英雄氣質，集技藝、機智、謀略、勇氣於一
上，臉無懼色地等卯之助的動作。這一段烘托
助要心計想要手槍，他也大無畏地送槍到其手
敵人，不出幾秒，全部解決。即使臨死前卯之
速度射中卯之助拿槍的手，隨即流星快步砍劈
的神技，這一刻，他揚起飛刀，以快過子彈的

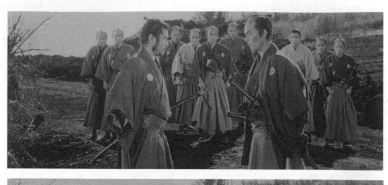

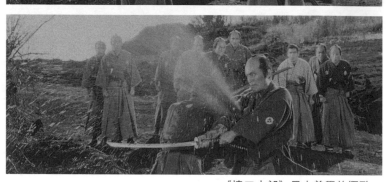

《椿三十郎》暴力美學的極致。

正的武士劍不隨便出鞘」，對於暴力美化的結果，正直的黑澤明不能接受。終其一生，他不再如此誇示暴力，即使《亂》部分鏡頭一樣血腥，他卻用悲觀、慘烈的處理方法指呈負面的意涵。

電影結尾，三十郎也都在激烈的戰事後，一派輕鬆轉頭上路，扭著肩膀，縮著脖子而去，彷彿中國武俠傳統之「路見不平拔刀相助，再飄然遠去」的大俠，或者美國西部片在夕陽中消逝的孤騎。他們都是孤獨的英雄，漸漸將和他們在現代社會無處施展的暴力技藝，慢慢宿命地走進歷史的黑洞。

寶劍不輕出鞘：武士道精神

學者們喜歡討論他在片中所顯示的儒家氣質。除了止戈偃武，寶劍不出鞘，以及司馬

遷《史記》以降路見不平的俠義概念外，三十郎這個浪人也秉持江戶時代的後儒家精神，有一簞

食一瓢飲，對物質金錢不屑，將富貴當作浮雲的儉樸精神。他看起來不時向商家、流氓勒索勞務

費，事實上他轉眼將錢轉給了農民，並不把金錢放在眼裡。《用心棒》尤其以古喻今，很多人以

為片中奸商勾結，除了是他的社會批評外，也影射了東宝片廠和發行部門，他曾說奸商把「日本

電影推向最黑暗的時代」。他和東宝合作最多，也最痛恨片廠高層的市儈作風。

這個將洗劫不義之財散發老百姓的情節也在姜文的《讓子彈飛》中似曾相識。姜文受黑澤明

影響至深，從音樂到主角性格不時看到黑澤明各片的影子。

兩部電影也都充滿幽默感。《用心棒》中觀眾頗有興味地看著三十郎玩弄兩大流氓陣營，

諸如他與酒肆老闆騙傻乎乎的新田亥之吉幫他們扛假屍桶，裡面卻躲著重傷逃出的三十郎（扮演

亥之吉的加東大介戴著假齙牙，形象滑稽可笑，是難得的丑角演出）；或是清兵衛夫婦為了籠絡

三十郎，召了一幫長相抱歉的藝妓來跳艷舞，讓三十郎尷尬得無處可躲。《椿三十郎》更是諧趣

叢生，從一開始城代家老的外甥井坂帶著一群無腦衝動的武士，他們敵我不明地向惡人菊井大目

付【註】求助，反而陷自己於危險當中。後來又像蜈蚣一般跟在三十郎後面，令他皺眉不止。他們

的愚行常常是越幫越忙。三十郎也耍弄惡人，他被縛綑住時，井坂一行在等他的溪水茶花暗號，

他竟然能騙副家老黑藤等惡人幫他摘下無數白色山茶花丟入溪中。最好笑的還有貴族睦田夫人和

註：大目付是江戶時代負責監視大名及朝廷的監察官。

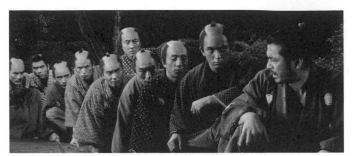

《椿三十郎》一群滑稽的武士像蜈蚣般跟著三十郎。

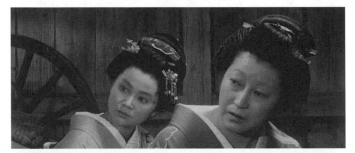

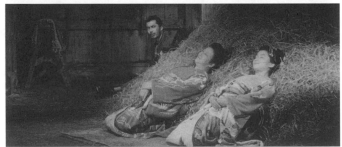

《椿三十郎》中兩個好笑的貴婦危難中竟悠悠睡去。

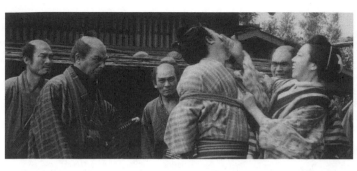

《用心棒》中的兇惡婦人由山田五十鈴扮演，演技精湛。

她的千金千鳥，在千鈞一髮之時，睦田夫人也不肯有失優雅地爬牆，驚動三十郎蹲下來給她墊背當梯子，這對母女竟然躲在穀倉草堆旁仍欣賞聞著稻草的香味，後來更雙雙以優雅的睡姿沉沉睡去。而且夫人不分敵我，十分仁慈地讓俘虜也從被囚的壁櫥中出來吃飯，乃至感動了俘虜，有時忘了自己的俘虜身分，從壁櫥中出來獻計，甚至某些勝仗後也與武士們一齊縱跳歡呼。

睦田夫人與女兒其實是兩面寫法，她哀矜勿喜、恬然自得的生活風範，雖然在危險四伏的當下似乎滑稽而天眞，在定了以落花流水爲信號後，兩人還爭論應放白茶花還是紅茶花，完全像在不食人間煙火的化外世界；但是後來這個爭論卻給了三十郎哄騙菊井幾個壞蛋的謊言靈感，這個妙計不知出自原著山本周五郎還是編劇菊島隆三、小國英雄之手？但是她與女兒爲黑澤明的陽剛電影平添了難得有的柔美女性風采（是她建議三十郎以落花爲信，沿溪流下作攻擊的信號），她待人的胸懷（對俘虜尊重），以及閱事之敏銳哲理（「好劍應藏在刀鞘裡」），也提醒了一個浪人有關武士道的收斂內蘊精神。黑澤明世界中的女人一直是二分法，要不是賢淑善良的良家婦女，就如《姿三四郎》中的阿澄、《用心棒》的小平妻

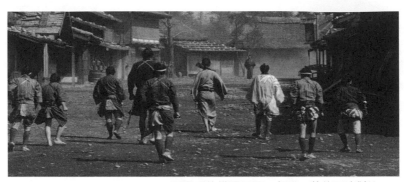

黑澤明的構圖景深，都以工整的區塊對比。

子；善的另一端是兇巴巴的惡婆娘。《用心棒》中的清兵衛妻子阿輪便是典型，她在一開始就向丈夫獻計，先僱用三十郎為保鑣，事成之後殺人滅口，收回該付的五十兩金子。她管理鞭撻著一群妓女，唆使丈夫兒子為權勢金錢幹盡壞事。當兒子被丑寅家俘虜，最終換俘回來時，她劈里啪啦賞了兒子五、六個巴掌，罵他沒出息。

這個角色山田五十鈴駕輕就熟，她在《深淵》一片中更再演惡房東，演技精湛令人咬牙切齒。黑澤明對這類婦人頗有看法，但是在《電車狂》中，他也給了她們行為的理由。這個口角銜菸、買茶把爛葉子先拔掉再秤重，還有對丈夫頤指氣使、把鍋鏟弄得兵兵作響的婦人，其實曾拚命保護丈夫，其實是個用自己方法在惡劣環境奮鬥生存的典型。

幽默使《用心棒》、《椿三十郎》為黑澤明在票房上扳回一城。因為連續《生者的紀錄》、《蜘蛛巢城》、《深淵》和《城寨三惡人》票房不佳後，黑澤明備受打擊，《用》與《椿》是難得的商業賣座電影，沒有他其他影片的沉重社會批評。

工整古典技法：原創性驚人

即使是如此娛樂性強的武士片，黑澤明的藝術技法仍一樣突出引人，不僅止是工廠式的商業片。深焦攝影與線條構圖仍舊保持縱深與平面的二元對立關係，將幫派、階級、性別、明暗、動與靜、正與邪放在工整漂亮的對比區塊上。Stephen Prince尤其讚賞他對前景的安排與寓意，以及他如何用縱深來指導角色以及觀眾的目光與視點。其中《用心棒》結尾大對決風沙捲起，深焦攝影，移動中的剪接，配上佐藤勝詼諧的音樂和打擊樂聲、風聲、沙聲【註】，演員精確的走位與動作，堪稱教科書般的經典。《椿三十郎》結尾那條血柱，他讓美術將黑褐色的糖水，配上碳酸鹽水，用三十磅幫浦傾壓，巨力萬鈞地沖天而出，效果令人念念不忘，乃至近半世紀後，北野武在其《座頭市》中仍效法致敬了一番。

影史就這樣借來借去。《用心棒》靈感借自美國現代偵探小說家達許‧漢密特的《紅色收獲》（還有部分是《玻璃鑰匙》）（偵探夾在鎮裡爭鬥的黑幫兩邊，表面虛無放蕩，底下卻帶著

註：黑澤明喜歡風，稱自己為「風男」。為了《用心棒》之風與砂，他調動了一台飛機螺旋槳引擎，五台馬力汽車引擎，兩台福特跑車引擎，在這種強風下，他還規定演員不得眨眼，三船敏郎等人各個苦不堪言，據說仲代達矢後來一個月身子出疹子，有後遺症。

《荒野大鏢客》改編自《用心棒》，在國際上風靡一時，
再改編成《姜戈》，又成為新的系列風潮。

正義感，但他常常被惡徒抓起暴打一頓），Donald Richie卻
認為此劇受到《原野奇俠》（Shane）、《日正當中》（High
Noon）（一位大英雄隻手對抗惡勢力）和《黑岩惡日》（Bad
Day at Black Rock）影響。但是完成片卻被義大利的李昂尼抄
去成了《荒野大鏢客》（連開首那隻啣了人手的疾步餓狗都一
模一樣，只不過飛刀成了鐵甲，關東小鎮成了墨西哥邊境）。
東宝公司的確向國際法庭控告李昂尼侵權，勝訴後，李昂尼在
國際收益中15％分成給了黑澤明與菊島隆三，並讓出該片在日
本、台灣、南韓的發行權。這個抄襲捧紅了本已過氣的電視明
星克林·伊斯威特，更開啟了鏢客風潮，之後再被賽吉歐·柯
布吉（Sergio Corbucci）翻拍成更血腥的姜戈系列（Django,
1966）和「無名小子」系列。這一鏢客系列多達七十多部，使
六○年代銀幕充斥著腥風血雨。

　　三十郎成了世界性的文化符號，美國紅極一時的綜藝節
目《週六夜現場》中就有諧星長期以之為本做喜劇片段（John
Belushi扮Samurai Futaba），此外一九七○年代有盲劍客座頭
市與三十郎對決（Zatoichi Meets Yojimbo, 1970），還有三船敏

郎以三十郎姿態來到美國大西部的《大太陽》，與當紅的美國明星查理士‧布朗遜和法國當紅明星亞蘭‧德倫同台較勁。一九九〇年代美國翻拍回幫派電影《終極悍將》（Last Man Standing，由華特‧希爾Walter Hill執導），還有《我心狂野》（Wild at Heart）中，大衛‧林區（David Lynch）之致敬。當然昆丁‧塔倫提諾（Quentin Terantino）不會放過這些名片，他的《追殺比爾》（Kill Bill）和《決殺令》（Django）都以致敬黑澤明武士片為文本。

後現代的蕪雜與混亂，見證了影音時代的符號氾濫。第一部《姜戈》開首，法朗哥‧尼羅（Frando Nero）穿著美國內戰南軍的軍褲，拖著一具棺材（裡面裝著現代化的機關槍）行過小鎮，形成一個無政府狀態的新暴力符號，而新銳導演羅勃特‧洛德瑞格士（Roberto Rodrigus）拍的《殺手悲歌》（El Mariachi）和《英雄不流淚》（Desperado）中已分不清是從鏢客、姜戈，還是三十郎武士片擷出的形象。

中國電影也不遑多讓，我確信曾看過某邵氏武打片取材於《用心棒》，成績十分一般，就是典型不付費的剝削吧，可惜片名想不起來，希望未來有人雅正。

天國與地獄 (*HIGH AND LOW*, 1963)

製片：菊島隆三、田中友幸

導演：黑澤明

原著：《金的贖金》(*King's Ransom*)，艾德・麥克賓 (Ed McBain) 著，其本名為艾文・亨特 (Evan Hunter)

編劇：小國英雄、菊島隆三、黑澤明、久板榮二郎

攝影：中井朝一、齋藤孝雄

美術：村木與四郎

配樂：佐藤勝

演員：三船敏郎（權藤金吾）
仲代達矢（警司戶倉）
香川京子（權藤伶子）
山崎努（嫌犯）
佐田豐（司機青木）
三橋達也（河西，權藤祕書）
加藤武（警探中尾）
石山健二郎（警探田口）
木村功（警探荒井）
志村喬（搜查本部長）
東野英治郎（鞋廠工人）
藤原釜足（醫院焚化爐工人）
藤田進（警官）
中村伸郎、田崎潤、伊藤雄之助（民族鞋業公司董事）
千秋實（記者）
西村晃、山茶花究、濱村純（債權人）
清水將夫（監獄所長）

片長：143分

出品：黑澤明製片與東寶株式會社合作出品

天國與地獄

無法和解的貧富階級

用警探辦案類型反映戰後社會

電影一開始是十來個橫濱港口與市區、唐人街等地的鏡頭，遠處大大小小的輪船，行進中的火車與汽車，被風吹起在曬衣桿上的衣服，不同深淺顏色的煙，工廠煙囪錯綜矗立，還有各種屋舍、建築、大霓虹燈廣告座，都層層疊疊、飄飄蕩蕩地壅塞在畫面中，配上佐藤勝詭異飄忽的音樂，彷彿一個超現實的濛濛鬼域。拉到這一連串最後一個鏡頭，所有景觀隔在大型玻璃落地窗外。靠近落地窗的這一頭，是現代化，典型上世紀中葉極簡氣派風格的豪宅客廳，乾淨俐落的線條與落地窗外的蕪雜擁擠形成對比，在這裡進行的是氣氛凝重的商務談判。

主人權藤金吾出場，他是民族鞋業公司擁有13%股份的股東。其他股東來到權藤的家中，對著一桌子的女鞋商談營業走向看法。顯然他們對現階段鞋子產品樣式古老，又經磨太耐穿而不滿。他們希望說服權藤加入他們的21%股份，對抗原來的老闆（25%），降低成本，增加利潤，做一些廉價鞋來營銷。

一連串橫濱港口的外景，以一種俯瞰的角度，後來才知有些是落地窗這頭看出去的視角。

黑澤明優美的寬銀幕構圖（2.35：1），將不同的人靈活地放在不同的框架空間。權藤與手下祕書河西，來回穿梭於落地窗與沙發桌子之間。畫面構圖即使不斷因人物走位與攝影機移動而變換卻保持工整，幾乎使這個顯然在攝影棚搭景拍攝的封閉場所，跳出舞台式的格局。

權藤很快就與眾董事翻臉。他堅持要做經久耐穿的鞋，顯然他是有良心的實業家。其他董事於是威脅要反過來與大老闆聯合，在董事會中將權藤踢出公司。權藤氣勢如虹地送客，對將來的商戰胸有成竹。他在等一個電話，他的商戰佈局是，他早已

董事們之間的商戰博弈，在靈活的走位與長鏡頭、短切交替下活潑有力。

買下15％的股份，最近又孤注一擲，要抵押這個豪宅，用五千萬買下另19％的股份，那麼，那些董事加老闆只有46％，打不過他的47％。他夾在保守、貪婪兩大勢力之間，但是他是16歲入行，三十年在此鞋業奮鬥的大股東，他會奮戰保護「他一輩子珍愛的事業」。

故事發展得很快，當他接完電話肯定交易成功，他的獨生子和司機的兒子打打鬧鬧地進來，兩人穿著西部牛仔裝扮，正在玩槍戰遊戲。權藤志得意滿地訓誡兒子「選擇進攻，不然就挨打」，兩個孩子又衝出屋外。不久權藤接到勒索電話，歹徒綁架了他的兒子，要脅贖金三千萬，不准報警，否則撕票。當權藤正在苦惱著該不該救子失事業時，兒子出現了，原來歹徒錯綁了司機的孩子，但仍勒索他要錢否則撕票。於是權藤又陷入苦惱中，原本救兒子不報警義無反顧，現在他值得用一生的事業乃至房產去救司機的小孩嗎？

《天國與地獄》改自美國偵探小說艾德‧麥克賓「87分局」系列中的《金的贖金》，原著是開啟警察辦案（police procedure）類型的典型犯罪故事，卻無縫接軌地融入黑澤明對日本戰後社會（在美軍託管下）的沉淪看法。階級（有錢資本家與無錢歹徒，大老闆與小司機）造成了社會的分裂與無名的仇恨，而接下來，黑澤明就循警匪偵案模式，敘說一個跌宕起伏，扣人心弦的警匪追逐故事。高智商犯罪，陰暗的都會污濁，人性的矛盾與墮落，還有在困境中的人道主義，杜斯妥也夫斯基的《罪與罰》筆法竟然出現在美式警匪模式中，黑澤明在《野良犬》中已演練過一次，《天國與地獄》更趨極致，兩片結尾歹徒的嚎哭幾乎一樣，說不上悲憫，黑澤明強調善與惡，是人性，他絕不採取戰後派的說法，把一切歸給社會，他認為人都是有選擇的。

矛盾對立：西方戲劇衝突法則

所以黑澤明從一開始就經營出衝突矛盾的焦點，片名原文是「天國與地獄」，英文是high（高）and low（低），畫面起點是低（港口都市景觀俯瞰）與高（現代化的客廳），外面與裡面（隔著落地窗），善（做美觀耐用鞋子的良心實業家）與惡（貪圖利潤抹滅良心與巧取豪奪的董事們），男與女（權藤與妻子對財富道德不同的理念），有錢人與歹徒不同的階級，老闆與司機不同的階級，這是黑澤明長久以來敘事採取的策略，有對立對比就有衝突，戲劇性因此而開展。

對比與矛盾關係。

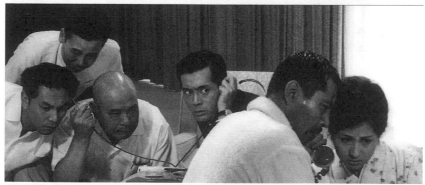

寬銀幕能擠進眾多人物，在畫面中並列出每個人的情緒，
被譏為「曬衣繩構圖」。

在封閉空間的上半場，黑澤明靈活地調動他的攝影機與人物關係。人物的走位，正面反面，角落或中心，框架的分線或隔離，離鏡頭的遠或近，大或小，都時時展現各個人物的不同心境、地位，和相互的親疏關係。這個加上划鏡與長鏡頭的交錯運用，舞台式的封閉空間綿延不斷，一點不見呆板沉悶。

尤其當一群警察進場以後，他們安排竊聽錄音與歹徒通話，又發現歹徒看得見他們，只好躲躲藏藏，有時在客廳邊緣或之外，有時趴在桌底沙發後，這更造成有趣的構圖關係，被學者大衛‧博德威爾（David Bordwell）笑稱為「曬衣繩的構圖」（Clothesline Composition）。

封閉空間的高潮是與歹徒相約的火車上。新幹線子彈列車（當時還未正式營運的「回聲號」），權藤抱著三千萬元贖金，接到歹徒打來的電話，迅速地由只能開到七公分寬的廁所窗戶將裝有贖金的兩個公事包丟出去。刑警戶倉帶著小組成員，在列車上跑來跑去，又要攝影，又要錄影，黑澤明用了八台攝影機，在有限的時間與空間中捕捉歹徒與權藤、刑警們的複雜細節，拍攝的挑戰性不輸《七武士》的雨中大戰，這是他和希區考克這類技術控都有的執迷。

封閉空間另一處是警察辦案。這裡警方督導幾十位警察抽絲剝繭，抓逃犯，追贖金（督導由志村喬和藤田進兩位黑澤組大將來打醬油，露一面也好）。各組警察分頭就各種線索報告，基本兩人一組。他們都讀著小筆記，不時掏著手帕擦汗，會流汗的襯衣多有大塊汗漬，很多人也不停揮扇或用筆記本搧風。一眼望去，警察局坐得滿滿的，手中線索一絲不落。

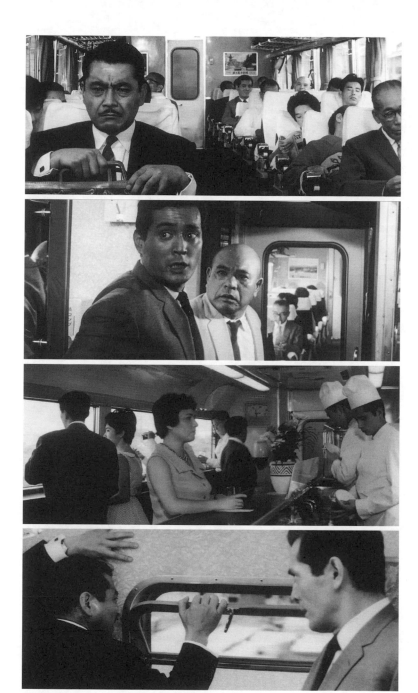

封閉火車空間，八台攝影機捕捉驚人的緊張氣氛，
丟贖金、攝影、錄影，一氣呵成。

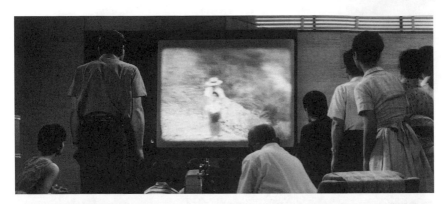

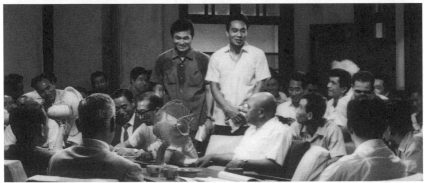

警察辦案：狹小空間的場面調度，夏天、擦汗、揮扇，各種線索收集分析。

美式警察辦案過程類型

黑澤明用美式偵探小說，演練美式警察辦案類型。這種類型重點不在福爾摩斯式的古典邏輯推理，反而特重線索的收集和分析。剛剛提到的小組在戶倉警探調度下，將調查結果一一報告，這包括查電話為何打到列車上（當時可沒有手機，連電話普及性都有限），哪裡是可以看到被綁架孩子回來所說的記憶中看到富士山、大海、和落日的景象（後來縮小範圍至鎌倉市），哪裡可買到迷昏孩子的乙醚（醫院和某些特殊工業），歹徒逃走所用的車（根據顏色及廠牌過濾，是案發前一天才失竊的贓車），做過記號的紙幣有無使用，民眾舉報上千條（最後過濾到公路收費員，他看到車子後座熟睡的孩子了和牛仔帽），到車上有無內應（因為歹徒對路線太熟悉），鞋業公司董事有無可能幕後操縱。

以上線索並無重大突破，但是因為歹徒在電話中質疑權藤為何要白天掛窗簾，並表示看得見他家。所以這條線索直指山下居民區中的電話亭。警察搜索縮小範圍，從看得見的角度，以及歹徒抱怨早上九點就這麼曬的說法，過濾出電話亭只剩兩個，針對此，在該區加強查核。

黑澤明對地理關係一向重視。在《七武士》中，勘兵衛為防守農村製了地圖，帶著子弟兵東南西北查看盜匪可以進攻的路徑，並依此建防禦工事。《城寨三惡人》中真壁將軍更帶著公主一行從秋月家穿過敵人山名家，目的是結盟的早川家。《用心棒》小鎮劃分了絲商與酒商的地盤爭鬥不休，而《椿三十郎》更大玩溪水穿過敵我兩個庭院的遊戲。

黑澤明對地理位置一向注重，《七武士》、《城寨三惡人》、
《用心棒》、《天國與地獄》都有地圖或關係位置說明。

地理環境一直是《天國與地獄》的主題。歹徒竹內住

在權藤豪宅山下的貧民區，狹窄的通道，陰暗的後巷，居民

區旁丟滿垃圾的臭水窪，難怪兩個警察從臭水窪旁向上望

去權藤的豪宅，評說的確會心生不滿。而竹內從狹小的居住

空間轉眼往窗外望出去，就產生了對階級的怨懟：「我的住

處冬天冷得睡不著覺，夏天熱得無法入眠。我從這間三疊大

的房子往上看，你家就像天堂一樣。我每天每天看，漸漸

地開始憎恨起你，這種仇恨變成我的生存意義，讓有錢的人

不幸……」竹內的出場就是在臭水窪的倒影，兩個警察出鏡

後，鏡頭不動，接著跟著水中的倒影和背影，一直穿巷走道

地顯現竹內的生活環境，最後到達他的三疊大的房間。

不僅地理環境，黑澤明對數字也異常敏感。前面權藤

用豪賭的方式購買股權，13％加15％最後再押房買19％，

使他與董事（21％加原有老闆的25％）的博弈成為47％對抗

46％。但此次付掉了贖金，等於房產一無所有，加上董事會

將他踢出公司，權藤回到白手起家的歸零局面。他的人道立

場贏得警察的尊敬，和民間的英雄地位，在商業上卻是一敗

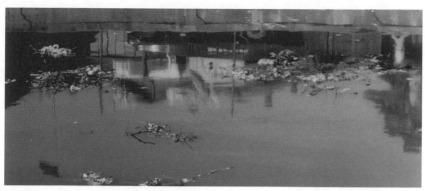

臭水窪一直是黑澤明諸多電影貧民窟的隱喻，
竹內的出場就是在臭水窪中的倒影。

塗地。

在查到鎌倉特殊老式江島單線電車時，想報恩的青木司機也帶著兒子靠記憶四處查案，兩邊殊途同歸地查到藏匿綁架人質地點，兩個毒蟲幫凶都已被主嫌注射過量海洛英致死，於是警方又開始研究70—90％純度海洛英與一般毒品稀釋成30％之差別。

警方原先安排在兩個公事包中放置的特殊藥粉，在燃燒時會放出粉紅色煙霧，泡水會釋出難聞的臭味，當時善做皮鞋的權藤一手包辦，用老工具箱將藥粉縫進公事包。警方再與新聞界合作，將花裡胡哨的

公事包照片登在報上，引發嫌犯立刻要銷毀公事包的企圖。當垃圾焚化爐燒出粉紅色煙霧時，黑澤明在黑白電影中做了唯一染色的粉紅色煙霧效果，它飄落在港口上空，彷彿艾森斯坦《波坦金號戰艦》那面飄揚的紅旗一般怵目心驚。

黑色電影，日本戰後社會

黑澤明黃金時期的電影常常將結構截然劃分成兩半。比如《七武士》上半部是農夫哀求武士保護，招募願為正義赴戰的浪人，接著七個武士遠至農村訓練沒有戰鬥經驗的農民，組織分隊，建築防禦工事。下半部就是一場一場的大戰，一直打到40個盜匪全部殲滅為止。

《生之慾》也是一樣。上半部是小公務員渡邊之死，下半部是同事親友在守靈時分別回憶探討渡邊死的原因和他臨終奮力工作的動機。

《天國與地獄》的上半部全圈限在權藤的山頂豪宅中，商界博弈，與歹徒周旋對話，最後出了豪宅再到車上交贖金，才帶回被綁的青木進一。這一半是所謂的天堂生活。

下半部變成活潑的警察辦案。另一面，也直接揭露歹徒竹內的身分，並誘使他繼續犯罪，繩之以法。警察地毯式搜索與追線索，是此半部的趣味。但進一步揭開竹內生活的狀態才是令人大開眼界。竹內的蝸居，還有他去購買新海洛英的聲色場所（與《生之慾》一般，實景拍攝下水餃式的夜總會，充斥著美軍、舞女、酒色放蕩行為、還有毒品交易）。在搖滾樂的陪襯下，竹內戴

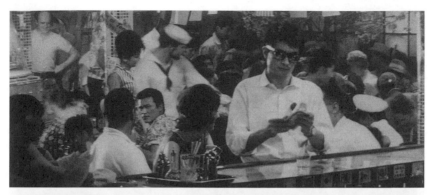

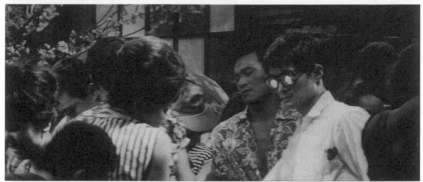

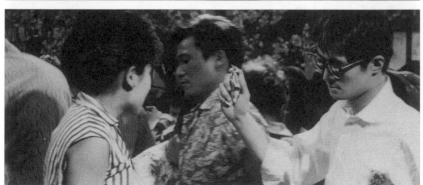

黑澤明對日本戰後的美軍託管頗有微詞。
他鏡下的聲色場合,都是社會沉淪的象徵。

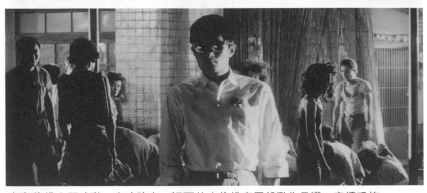

毒窟彷彿人間地獄，幽暗陰森，裡面的人彷彿喪屍般動作呆滯，表情恐怖。

著墨鏡、穿著花衫的怪異造型，像是外星球來的異類。他在交易時與女子狂舞，動作也似痙攣般地彷彿在釋放什麼內在的狂野能量。

拿到海洛英後，他走去毒蟲聚居的黑暗底層。這裡是真正的地獄，每個毒蟲渴望新的毒品，像殭屍般接近生人，他們的居處地幽暗破爛，他們的表情呆滯恐怖，竹內熟頭熟路地挑中其中一位，帶她去旅舍做實驗，他要確信這些毒品的致命能力，因為警方誤導讓他以為他毒殺的幫凶尚在人世。

毒窟是黑澤明一向指責的現代化弊病。對於美軍託管以及隨GHQ盟軍最高指揮部所帶來的西化與財富，造成日本戰後社會的失衡：官商勾結、道德淪喪、貪慾與犯罪充斥。在「天堂」中，

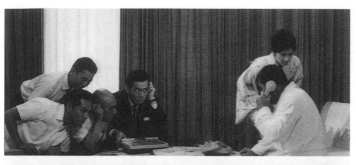

竊聽設備、高科技、子彈列車,這些都是現代都會化致生犯罪的原因。

我們看到科技與文明的無所不在,電話、錄音機、冷氣、汽車、新幹線子彈列車、沙發、洋酒、洗浴蓮蓬,遠處還有輪船電車。

在「地獄」則除了無政府狀態的擁擠和無邊的黑暗,就是令人覺得存在式的窒息感。這一點倒與美國戰時與戰後的黑色電影相似。尤其竹內如鬼魅般看著他的獵物,墨鏡上映照著幽詭的閃光,使他彷彿非人類的幽靈。在毒窟中的陰影打光法、框架構圖法,都帶有強烈黑色電影表現主義色彩,論者喜歡說其美學與美國如《不夜城》(Naked City)、《繡巾蒙面盜》(The Killers)所謂反映社會現實色彩的偵探片十分相似。

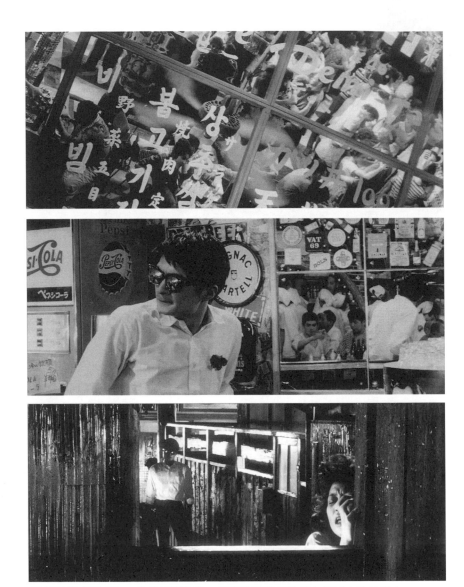

綁架犯變成謀殺犯,他找尋獵物時,墨鏡的反光使他像在鬼域中的外星人。

竹內墨鏡的反光警示著都會中的危機。

虛與實：超現實夢魘

說到墨鏡以及其反映的幽光，黑澤明在寫實戰後社會，不時抹上虛幻的超現實色彩。竹內剛出場時，就是警察從臭水窪前查案出鏡後，竹內在臭水窪中浮現的倒影。污穢的垃圾、浮動的水紋，既說明了他的出身，也讓他的存在虛幻地與後面毒窟的形象相映照。

黑澤明在本片中用了大量的玻璃、鏡子，製造反影效果。夜總會像地獄，也是先從牆上的鏡子將人扭曲入鏡。除了鏡子還有閃光，竹內的墨鏡中的反光估計黑澤明下了不少工夫，但是大遠景下橫濱市的都市景象，到處閃現的幽光，像警示一般提醒都會的潛在危機。

最精彩的反影莫過於最後竹內要

求見權藤。他馬上就要上死刑台了，他不要牧師，不要同情，但是他要看到權藤一無所有，又要重新起步，他譏笑地說自己以「看有錢人的不幸」為人生目的。權藤問他，我們為什麼要彼此仇恨？答案就是階級和財富。隔著鐵絲和玻璃，竹內的倒影不時疊印在對方臉上。黑澤明再度用虛與實、天堂與地獄把兩人隔了起來，但他倆本來都是貧窮出身，本質都一樣（竹內是醫院實習生，前途不謂不亮），但兩人做了不同的道德抉擇，因此，善與惡分了開來。就像《野良犬》的嫌犯與警探，背景一樣，但在選擇道德上變成善惡兩方。

山崎努這一段的表演非常精彩。他從狡獪地發問，到憤怒與嘲諷，說「如果上天堂才會發抖」時手與身體不停地顫抖。他真的不怕死嗎？他似乎憤怒自己的身體洩露了真正的內心恐懼。所以他埋首在雙手和膝蓋中，後來抬起頭來偽裝式的狂笑，然後轉成嗚咽，最後爆發似地抓住鐵絲哀嚎。牢房的警衛迅速將他拉走，鐵扇門重重落下，可是我們仍然聽到他的哀嚎，如《野良犬》被抓到的嫌犯，一身泥濘在花叢中號哭一般。

無悔卻脆弱，他們像杜斯妥也夫斯基的《罪與罰》一般，那個主角沒什麼私仇就拿斧頭砍死了當鋪的老太婆，那種替天行道式的自詡「殺人正當性」以及杜氏用宗教與悲憫審視其罪疚感，或多或少都影響了黑澤明處理一椿犯罪的精神方向。富貴不一定卑鄙，貧賤不一定高尚。黑澤明沒有忽略社會現實，他也不會簡單為犯罪行為戴上社會致之的帽子。他的道德感一直是精神底蘊，雖然被像三島由紀夫這種人譏為「初中程度的道德意識」。

兩個人隔著鐵窗、鐵絲網對話，互相映照在對方的畫面上。

電車狂（*DODES'KADEN*, 1970）

監製：黑澤明、松江陽一
導演：黑澤明
編劇：黑澤明、橋本忍、小國英雄

攝影：齋藤孝雄、福澤康道
剪接：兼子玲子
美術：村木與四郎
音樂：武滿徹
演員：頭師佳孝（小六）
　　　菅井琴（小六的母親）
　　　三波伸介（澤上良太郎）
　　　伴淳三郎（島悠吉）
　　　芥川比呂志（平）
　　　奈良岡朋子（歐蝶子）
　　　加藤和夫（畫家）
　　　渡邊篤（丹波）
　　　井川比佐志（增田益夫）
　　　田中邦衛（川口初太郎）
　　　楠侑子（澤上的姪女）
　　　松村達雄（綿中京太）
　　　三谷昇（乞丐爸爸）
　　　三井弘次（小吃攤老闆）
　　　吉村實子（川口良江）

片長：140分
出品：東宝株式會社

《電車狂》
濃墨重彩的庶民油畫

完成《紅鬍子》後，東宝公司對黑澤明龐大的預算以及貧弱的票房頗有微詞，雙方合作意願到了低谷。黑澤明乃尋求外援，與大製片家約瑟夫‧李文（Joseph Levine）談合作不成，與 Embassy 影片公司談合作《暴走機關車》項目也失敗；接著大張旗鼓與福斯公司合作，拍二戰時海軍大將山本五十六事蹟的《虎‧虎‧虎》（Tora, Tora, Tora），更在中途因溝通不良罷拍（福斯公司當時財大氣粗地說是「開除黑澤明」）。至此，黑澤明痛定思痛，決定自創天下，他和好友木下惠介、市川崑以及小林正樹組成四騎會，自行覓資拍攝新電影，第一部電影就是《電車狂》。據黑澤明自己說，他們希望成為日本電影的核心，不要事事和電影公司爭。他們自比為「三劍客」的達太安，「因為我們都有強烈的個性。」

《電車狂》改自他喜歡的作家山本周五郎的原著《沒有季節的小墟》。黑澤明仍舊秉持他悲憫的人道精神，以垃圾場旁邊的貧民窟為主題，這個貧民窟主題我們從《醜聞》、《生之慾》、《天國與地獄》以來都很熟悉。不過，他對人生的態度似有改變，多年的拍片挫折，使他昂揚的英雄主義不再。在亂世中知其不可為而為、樂觀存在主義的濟世英雄消失了，代之而起的是垃圾

堆旁一些避世無慾、隨遇而安的小人物，包括兒子是弱智（熱愛電車）的虔誠佛教徒母親。她的兒子成日模擬著電車的聲音（Dodes'kaden，也是本片片名）悠遊在自己的幻想電車世界中，頑童朝他丟石子，也不以為忤，他的母親永遠大聲誦念著「阿彌陀佛」，彷彿佛祖能拯救她可悲的兒子；也有兩對工人不時換妻，完全無視於鄰居間的蜚短流長；有一個眼神空洞，活著像活死屍的中年畫家男子，後來我們才知道：他因為妻子出軌，不肯原諒她，而避住這個被世界遺忘的角落；有一個每天被叔叔嬸嬸奴役，手上做塑料花不歇，沉默寡言的少女，後來被酒鬼叔叔玷污，不敢接受送飲料小弟的愛情，甚至懷孕後持刀傷了他。小弟也不怪罪她，他理解她卻救不了她；有一對夫婦，丈夫是跛腳，臉部又有痙攣性抽動，他的惡妻是街坊都看不慣的悍婦，丈夫帶同事回家，同事替他打抱不平，他卻與同事們打了一架，因為悍婦曾在最艱苦的時候有恩於他，他教訓同事不可忘恩；還有那做刷子的父親，有一個花癡的老婆，生了一堆孩子，還在懷孕中，每一個孩子都不像他，左鄰右舍也笑他們。他卻寬容地接受他們全部，而安慰孩子不要被外界影響；這些小人物的故事中不時穿插著一對乞丐父子的夢想，乞丐爸爸病殃殃的，但是整天敘說將來的夢想大宅給小不點的兒子，兒子每日拿著鐵桶到食堂廚房撿人家的剩菜剩飯，終於食物中毒而不治……貧民窟中，有個環境較好的老人，他彷彿是黑澤明心情的代言人，是個充滿禪意與幽默感的智者，小偷到家造訪，不但牆上有方向指示牌，而且還會禮貌地寒暄歡送。在街上，他也是唯一能嚴厲訓誡喝酒鬧事醉鬼的街坊智者。他有一種東方式的教誨態度，依於道家式的自在與智慧，這個角色多年後在《一代鮮師》中的老師似曾相識。

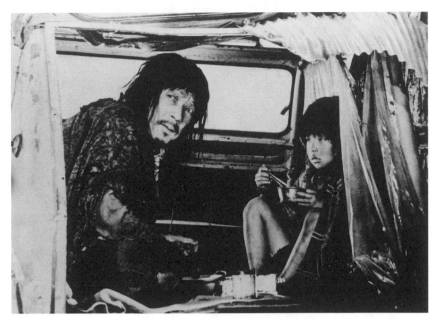

貧病交加的乞丐父子，食廚餘度日，卻夢想著各種華麗大宅。

種種跡象就是：黑澤明選擇不再積極入世，他成為人世間的觀察者，他容忍人性間的悖理行為：貪婪、亂倫、出軌、暴力、偷竊、傲慢，都是環境使然，就像那些學童朝弱智者丟石頭，是一種近乎天真的無知。

這也是黑澤明自《深淵》後第一次以貧民窟裡所有窮人為描繪對象，並不突出哪一位主角。這部電影驚人地顯示一種工業社會的污染與後遺症，日本經過戰後的經濟起飛，階級分立，貧富差距拉大，工業弊病，包括垃圾、污染與工業傷害病都應運而生。黑澤明年歲到了不可能像年輕人那般掄拳捋臂地抗議遊行與要求改革，他眼中的社會除了貧、病、貪財，還有原始的慾望，是一種末世滅亡景象。生活在這種近乎末世場域的人，唯剩下小小的夢想，但也是囈語般的虛妄或宗教寄託而已。

轉捩點：人生觀與拍片模式

《電車狂》創了許多黑澤明的第一。首先，他告別了多產時代，自此後他幾乎是五年才拍一部電影。我們看看他的創作生涯：自一九四三到一九六五年《紅鬍子》為止，他共拍了24部電影，平均幾乎一年一部，不但多產而且有許多是傳世經典，足見其創作力之旺盛。《電車狂》與《紅鬍子》隔了七年，之後30年，黑澤明只拍了七部電影，平均幾乎五年才拍一部。

《電車狂》也告別了他的黑白片時代、寬銀幕時代（後來都從2.35：1改成1.85：1）、英雄時

黑澤明與三船敏郎：影壇完美的搭配。

代、三船敏郎時代。

沒有人知道他與三船敏郎為何分手，兩人至死都未對外界發表任何說詞，君子分手，口不出惡言，表現出高風亮節的風度。世人惋惜的，是從此世間再也不見兩人的完美默契，三船那種可正可邪，表演爆發力、速度與動作的驚人視覺表現，還有充滿陽剛男人味的臉，幾乎就是黑澤明英雄主義的代言人。黑澤明晚期固然用仲代達矢的末路英雄來擔任主角，終究無法與三船的魅力

相比。

沒有了英雄只剩庶民老百姓，黑澤明拿出杜斯妥也夫斯基、狄更斯等文學式的感傷面對下層社會。然而這種筆觸遭到一陣痛罵，評論界認為他根本與社會脫節，不了解真正的貧民，許多人甚至說東京根本沒有貧民窟。左翼的評論界更對黑澤明大費周章地濃墨重彩上顏色很反感，認為他太超過（excessive），與真正的日本無關。

顏色是貧民窟人物的精神底蘊。弱智者小六身處骯髒雜亂的垃圾中，但是他心中有一個絢爛七彩的電車世界，他口中喃喃地喊著「嘟嘀斯咔噔」（模仿電車開動的聲音），歡樂地在虛想的世界徜徉，有如貼在他牆上他畫的各種五顏六色的電車世界。

乞丐父子心中也有著夢，和樂觀的期待。他們不斷幻想著美麗的房屋，西班牙式的、英式的、洛可可式的……鮮麗多彩也帶著超現實的夢幻意味，與他們侷促的破廢汽車、陰暗打著黑藍色調的現實空間恰成對比。他們無所作為，一直到貧病餓死仍抱著美麗的幻想。

還有換妻的工人，他們的生活充滿慾情與活力，身上誇張地穿著大紅大黃的廉價緊身衣，綁著頭帶，毫不遮掩地突出「性」的象徵。他們的屋子也是大紅與大黃色，但是這樣的顏色系統，毫不猶豫地對調穿梭，順「性」而為。

就戲劇來說，黑澤明也捨棄了其長久以來的古典戲劇法則，不那麼經營衝突對立矛盾的戲劇張力，雖然表演方法仍帶有一貫素描式的表現主義：悍婦（那個嘴角卿菝，頭戴髮捲的形象應該影響了《功夫》中的包租婆），弱智、孤女、花痴主婦、大小乞丐，個個形象突出，彷彿漫畫中

的滑稽畫。

彩色：畫家的創造性

黑澤明拒絕彩色多年，有許多原因，在他的訪問中多次提到：

1. 彩色沒有立體感，無法如黑白般做垂直的構圖。
2. 感光度低，無法縮小焦點至細微處。
3. 當時彩色的透明度太強，無法捕捉日本的顏色。

但是黑白片終究是要被時代淘汰了，黑澤明隻手也抵禦不了。大畫家導演步入彩色時代，自然得一鳴驚人。《電車狂》對顏色的講究，幾乎是將銀幕當作一幀幀油畫般細部描繪。橘色、鮮藍、鮮黃、紫色，種種帶著表現主義般的濃墨重彩，被形容成喬治‧魯奧（Georges Rouault）般的黑重輪廓線條，加上野獸派的鮮麗色彩。

黑澤明追求色彩的油畫感到幾乎極致，他常常將整條街道重新油漆，樹幹也經過繪畫般的色彩重新處理。每個場景、演員的衣著化妝，皆背離了現實主義，時而印象時而野獸畫風，將破敗的貧民窟渲染得有如夢境，令人嘖嘖稱奇，迷醉於銀幕超現實的色彩中。諸如那個心中毫無希望的孤女，日復一日坐在虛假的塑料花中間，毫無生命力，死一般的假花，象徵著她枯槁的青春，

外表鮮艷，內裡面壞死。也許這就是左翼人士批評他的太超過，形式大於內容，貧民窟的生活染上知識分子（畫家）的感傷色彩，失真也脫離現實，美國學者甚至以為其對色彩的運用帶有卡通、幻想的實驗性，描繪了一個在工業、都會化挫敗、孤獨，充滿破銅爛鐵與垃圾的世界。《電車狂》也許是代表黑澤明受時代的抗議聲影響，嘗試接地氣，當時日本社會充滿工業污染（如水俣症）以及文化、道德的敗壞，作為藝術家，黑澤明的閱讀是悲傷又有世界末日毀滅感的。

黑澤明的彩色時代來臨，在影史上彌足珍貴，之後的《德蘇‧烏札拉》的自然主義，展現了烏蘇里森林大自然無盡的美，彷彿在沒有植物的垃圾場之後，用大片大片的綠色植被、湍湍川流、白雪皚皚的森林作為個人心理和創作的療傷治癒。《影武者》、《亂》、《八月狂想曲》、《一代鮮師》部部都經常拉出片廠，那廣袤的大地自然中，也在色彩上都經過油畫般的草圖與設計圖，張張都是可收藏的繪畫瑰寶，也曾在各地美術館做過大規模展覽。

但是，《電車狂》在票房上仍是大敗了，成為四騎會第一部也是最後一部電影。那是個日本巨匠夭折的年代。三島由紀夫、川端康成相繼自殺。時代如此，年輕評論界包括後來的導演大島渚、篠田正浩、吉田喜重等，紛紛對黑澤明口誅筆伐，使他萬念俱灰，一九七一年12月22日，他在寓所割喉割腕自殺（手上八刀，脖子六刀，也有一說是30多刀）。他在日後說，自己當時已患精神耗弱症，長年忍受膽結石忍受痛楚也不自知，自殺後雖被兒女送醫搶救回生命，但是終生並未與日本電影界和解。批評他最兇的新浪潮派導演固然後來改口，對他尊敬有加，但大師自此不再從日本尋求主要資金拍片，反而放眼世界市場。大師不乏世界級粉絲。《德蘇‧烏札拉》由蘇

聯政府鼎力支持，獲得奧斯卡最佳外片等尊榮。《影武者》由美國大導演盧卡斯、柯波拉找法國公司撐腰，當然又是坎城金棕櫚大獎。《夢》又由史匹柏代之找華納公司投資，並要馬丁‧史可塞西來擔綱一個角色。循此模式，日本電影公司往後只能在他的拍攝中加碼投資，再也不能主導大師的創作。

我初看此片時曾哭得泣不成聲，使得旁邊的美國同學也不好意思看我。事隔多年重看，理解外國人看此片，只覺得是帶點戲謔色彩的嘲諷電影，並不是悲劇。當時的我卻只覺得貧民窟中的生活怎麼那麼像黃春明、王禎和筆下的台灣早期社會，油然引起思鄉之情。同時黑澤明的寬容和同理心，是如此感動著我，對於小人物和他們夢想的描繪，雖抽象卻帶著高貴而悲憫之心。即使那時的日本，已經充滿肉慾、汗珠、暴力、血漬的新浪潮電影，黑澤明的庶民浮世繪於我而言，仍堅持帶著藝術家的諒解和熱情。他也許不再擁抱淑世改革的理想，卻讓避世的一隅有著人性最基本的夢想與溫柔。

德蘇・烏札拉（*DERSU UZALA*, 1975）

製片：松江陽一、希佐夫（Nikolai Sizov）

導演：黑澤明

原著：阿爾謝尼耶夫（Vladimir Arsenyev）

編劇：黑澤明、

　　　尤瑞・納吉賓（Yuri Nagibin）

攝影：中井朝一、

　　　甘特曼（Yuri Gantman）、

　　　多布朗拉佛夫（Fyodor Dobronravov）

剪輯：史黛潘諾娃（Valentina Stepanova）

演員：馬克西姆・門祖克（Maxim Munzuk）

　　　（德蘇・烏札拉・赫哲族嚮導／獵

　　　手）

　　　尤瑞・索羅民（Yury Solomin）

　　　（阿爾謝尼耶夫隊長）

片長：**144**分

獲第 48 屆奧斯卡最佳外片獎

第 9 屆莫斯科電影節首獎

德蘇‧烏札拉

返璞歸真的大自然謳歌

蘇聯探險家的探勘日記

《德蘇‧烏札拉》是根據蘇聯探險家阿爾謝尼耶夫帶領勘察隊在烏蘇里盆地與森林，做八年地理考察所寫的報導文學《在烏蘇里的莽林中：德蘇‧烏札拉》改編。黑澤明在自殺獲救後，獲得蘇聯政府大力支持四百萬美元，帶著攝影中井朝一，三十年老夥伴野上照代等五位日本人，深入西伯利亞泰加林（寒溫帶針葉林），拍攝荒涼的西伯利亞冰原以及勘查環境探險隊諸人的生活。對他而言，是遠離自殺以及攻擊他的當代電影圈，到大自然中重新開始生命新段落。當時逢一九六九年珍寶島事件，這部電影曾被大陸認為是蘇聯修正主義集團勾結黑澤明歪曲歷史，侮蔑華人（片中紅鬍子東北盜匪，以及農民李春平的描述，都令文革時代的人極為不滿），因此許多激進人士曾成篇累牘大肆批判。

實際上，拍攝此片是黑澤明自述「三十年來的夢想」。一九七四年他在《日本旬報》撰文自述，曾請日本左翼劇作家久板榮二郎將之改寫爲日本背景，但到北海道勘景後，感覺不對而擱置

未拍（想像他原本要志村喬和三船敏郎刻畫主角二人）。這本原著記述烏蘇里區赫哲族（即俄羅斯原稱果爾特的民族，現稱那乃人，屬通古斯人種）生活環境的書，是作者阿爾謝尼耶夫一九〇二至一九〇七年，以及一九〇八至一九一〇年兩次深入泰加林，用赫哲族獵人德蘇‧烏札拉為嚮導而建立深厚友誼。他記述勘查地理過程之報導文學，一九二三年出版，成為蘇聯的國民文學，為了紀念阿爾謝尼耶夫，興凱湖南部有座城市還曾以他命名，市外還有他和德蘇的雕像。德蘇帶著蘇聯這支探險隊躲避了猛獸老虎以及風雪冰災，阿爾謝尼耶夫後來見德蘇老時視力衰退，在森林中很難存活，乃邀他一同去伯力城居住。然而大自然人對文明居大不易，德蘇雖然與隊長的兒子相處甚佳，常常說森林的故事給他聽，但終究因為與文明的種種衝突（比如他不明白為何在城市中不可任意伐樹、紮營、使用槍枝，以及懷疑木材雨水這些大自然東西為什麼需要付費？），他要求回去森林，阿爾謝尼耶夫在萬分不捨中贈之獵槍送他回去。多年後才知他在歸途中，因為那把獵槍讓歹徒起了搶奪殺心，德蘇為此遇難，被埋在森林中，警察通過他口袋中隊長的信通知隊長。

電影始自一九一〇年，阿爾謝尼耶夫站在森林邊緣找尋德蘇的墓而不得。他記得德蘇葬在冷杉樹和雪松樹旁邊，然而樹木已被砍伐，旁邊不時有工人行過，城市文明已入侵至此，象徵著進步與現代的科技與文明，一吋一吋吞噬著大自然，獵人如德蘇者未來不僅將沒有角色，連墓地也不復蹤跡。

阿爾謝尼耶夫帶著憂傷，追憶他和德蘇的種種，一九〇二年與一九〇七年兩個時間段落，點

片中的阿爾謝尼耶夫與嚮導德蘇·烏札拉，
在烏蘇里森林中學習人與自然的對話。

原著作者弗拉迪米爾·阿爾謝尼耶夫。

滴記下德蘇的行為和想法。主角追憶著探險隊如何由嘲笑奚落德蘇，日後卻對他產生敬意。尤其他自己，是如何由一個現代文明的立場，藉著與德蘇的交往，理解文明對大自然的戕傷與侵略。

史詩般的自然主義

這是黑澤明繼《電車狂》後再度對生命的省思，是典型文明與自然的衝擊故事，城市人帶著工具武器，進入美麗原生的大自然。黑澤明鏡下，美麗的泰加林展現大自然驚人的景觀，壯麗的冰川，綿密的森林，在70釐米大銀幕上令人屏息敬畏。而《電車狂》中的印象派／野獸派濃厚重彩的油畫風格，被史詩般磅礴的自然主義替代。透亮的光線與色彩，經過黑澤明、攝影中井朝一，以及蘇聯自製彩色膠片的反覆試驗，還原成不可思議的自然景象。

黑澤明在自殺後身心俱疲，日本當代的政治紛擾，工業環境的污染，官僚與企業的勾結與貪婪，以及眾多年輕人對他的指責，使他萬念俱灰，充滿絕望孤獨與憂傷的情緒。重新到一個艱苦的地方奮鬥，大自然的舒緩以及文明的不再，使他彷彿得到新的道德和精神的力量。

演員門祖克是圖瓦族人（也是古代唐努烏梁海的突厥人），是圖瓦共和國的著名導演、演員、歌手、作曲家，他有張淳樸篤實的笑臉，充滿狩獵民族自然的天性。德蘇身懷神射手的獵槍絕技，觀察力敏銳如森林中的動物，更有天生的惡劣環境求生技能。他會與火焰對話，會留吃剩的食物給森林中的老鼠或其他動物享用，也會在林中小木屋中留下鹽米火柴給後面的旅人，他更

飾演德蘇‧烏札拉的馬克西姆‧門祖克，是圖瓦族著名的導演、演員、作曲家和藝術家。他不僅外貌與德蘇相似，而且表演也使德蘇栩栩如生。

會要隊長不去打擾那位妻子被弟弟拐跑的中國人。他相信萬物自然皆有靈性，尊重祖先與傳統，遵守著所有自然法則，對文明與物質不屑一顧。

德蘇後來老了，對自己曾打傷老虎而耿耿於懷，因為「安巴」（老虎）在森林傳說中是山神戈迪（Goldi）派來的，不能傷害，老虎雖然最後落荒而逃，德蘇卻以為自己得罪了天神，對將來能否活命也有懷疑。他喪失視力及森林求生技能後居住在城市中，最終不適文明要求回森林，半途被殺害，連掩埋之處也因荒林將被改造為村鎮而再不復見，但是他埋骨於此，是大地永恆的一部分。阿爾謝尼耶夫佇立在可能的墓地前良久，他是軍人、是科學家，他代表的是知識和文明，而文明與自然長久是一種對照與共存。飾演阿爾謝尼耶夫的演員後來因此片聲名大噪，曾任蘇聯文化部長兩年。

黑澤明對大自然有一種崇敬，不可冒犯，與人類萬物和諧共處的認定。這在他的晚年電影，

從《夢》、《亂》、《八月狂想曲》、《一代鮮師》中都時不時闡明。彷彿經過《德蘇·烏札拉》，他從此脫胎換骨，再不問都會世事，不關心官僚主義，正義有無伸張，或者貧民老百姓的受創心靈。大俠在嘗試自殺之後，對當代日本社會似乎仍存在有一種厭惡疏離感，比較關心內在心靈世界，或者回歸或者夢想，或者重新審思古代爭權奪利、殺戮戰爭之無謂。當年據之以成名，那種路見不平拔刀相助的俠義精神，隨與三船敏郎分手而揮別。三船式的世俗英雄有社會及道德的目標，是對當代階級忿忿不平，對貧富懸殊之憤怒，官僚主義與無良企業貪婪妄為的厭惡，但這些都隨黑澤明自己頻遭年輕人排擠與攻擊而不再成為他關心的焦點。在《德蘇·烏札拉》中出現的新英雄，是代表宇宙天地中的真理，非世俗、非文明的。

不再用鏡頭打擾大自然

他在製作《德蘇·烏札拉》時花了四年時間，這時黑澤明已六十五歲，竟歷盡艱苦，選擇氣候、環境都最惡劣的地方拍攝，食衣住行都出問題，但黑澤明說，最困難的是大自然，其他皆可克服，唯有大自然，它不聽導演指揮，也因此這部電影比起他其他嚴謹的風格化作品顯得渾然天成，返璞歸真。黑澤明用了大量的遠景和長鏡頭，常是靜止的畫面。他不再如片廠時代用線條構圖或做框架分割畫面，對大自然採取靜觀不打擾的距離。而且除了救援德蘇在湍流木筏中漂走的畫面，他幾乎沒有用過推軌。不強調動感，不打擾自然與自然人，《德蘇·烏札拉》畫面隨自然

賦形，以前的形式美學不復再現。

唯黑澤明捲入了中俄對領土歸屬的爭議。烏蘇里在歷史上的意義，究竟屬俄國人還是中國人？在原著中德蘇對俄語不夠熟悉而出現斷詞、倒句的說話方式，在電影中為何成為流利的俄語？書中的中國人李春平只敬畏四方天地，並不畏俄國人，電影中的李春平卻喃喃朝俄國人喊「大老爺」。這些都是中國人曾嚴厲批判此片的原因。

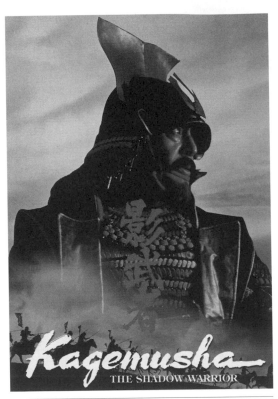

影武者（*KAGEMUSHA*, 1980）

監製：柯波拉、盧卡斯、黑澤明、田中友幸
副監製：野上照代
導演：黑澤明
編劇：黑澤明、井手雅人
導演組：本多豬四郎
攝影：齋藤孝雄、上田正治
剪輯：吉崎治
客座攝影：中井朝一、宮川一夫
美術：村木與四郎
音樂：池邊晉一郎
演員：仲代達矢（武田信玄、小賊）
　　　山崎努（武田信廉）
　　　萩原健一（武田勝賴）
　　　隆大介（織田信長）
　　　油井昌由樹（德川家康）
　　　清水利比古（上杉謙信）
　　　藤原釜足（醫師）
　　　志村喬（田口刑部）
片長：：179分
出品：黑澤明製片與東宝株式會社合作出品

影武者

小賊耍大旗的嘲弄與悲愴

《影武者》的誕生要從《現代啓示錄》開始。導演柯波拉正在菲律賓與《現》片奮鬥時，黑澤明打電話請他合拍一個威士忌廣告，客商答應付黑澤明三萬美元，條件是請動柯波拉出面。熱愛電影、好拉拔同行的柯波拉自然義不容辭。也因這個事端，讓西方影人如柯波拉及《星際大戰》的喬治·盧卡斯等了解黑澤明的窘境。

長久以來，黑澤明就受盡了經濟壓迫。他的電影被世界千千萬萬觀眾推崇，卻獨受日本影界排斥。一九六五年，《紅鬍子》票房慘敗，三船敏郎與他分道揚鑣。一九六九年，他再與市川崑、小林正樹等組「四騎士」公司又因《電車狂》的冷門而告解體。黑澤明自此成了票房毒藥，日本影界避之如蛇蠍。可憐電影大師，五年才拍到一部俄國投資的《德蘇·烏札拉》。頻遭打擊的黑澤明以爲《影武者》將是永遠無法達成的夢想了。

然而看過黑澤明電影而不被感動的人太少了，何況電影學院派出身的柯波拉等人？爲了不讓天縱奇才埋沒，柯波拉及盧卡斯遊說福斯公司，說好由福斯投資一百五十萬美元，日本東寶勉強湊合五百萬美元，於是畫了多年的空中閣樓終究成形，黑澤明讓影迷盼了十幾年，才再看到他賴

以成名的武士電影。

《影武者》卻和以往《七武士》、《用心棒》、《椿三十郎》大不相同。黑澤明自己說武士嚴限爲特殊階級，農夫武士生來既定，不可更換。《七武士》等片就在探討武士階層本身的意義；封建制度崩潰之後，武士失去了僱主，又要維持武士的尊嚴。既不肯與農民苟合，又面臨生活的困境。《用心棒》等片均專注在這些流離失所的「浪人」身上，張力源源而生。《影》片卻設在武士尚未特殊化的十六世紀，從而主題意識乃至外貌均與典型武士片不同了。

《影》片設在十六世紀的戰國時代，與以往武士片側重德川幕府的十七世紀不同。德川幕府將武

風林火山的武田神話

　《影武者》背景是武田、織田及豐臣三雄鼎峙的戰國時代，以領導「風林火山」大軍的武田家族爲主，審視一個時代的傳奇。故事中心的武田信玄，素以好用替身出名。天正元年，武田攻打德川，將之圍在野田城。雖攻下外城、內城，但始終攻不進最裡的城；於是他切斷野田的水路守在外面，然而德川派刺客用火槍擊中信玄。出其不意遭刺客槍傷的信玄自知不久人世後，嚴告其弟信廉、其子勝賴在他死後須按兵不動保密三年，以免遭兩雄吞併。可笑的是，選出擔任這位沉穩如「山」將領「影子」的卻是一個容貌酷似，舉止鄙俗浮躁的小賊。原被判死刑的小賊是拒絕扮演信玄的，但是偷看到信玄死後靜謐莊嚴的水葬，小賊油然生起了某種情懷，他心甘情願成

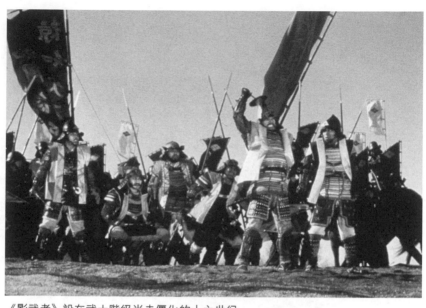

《影武者》設在武士階級尚未僵化的十六世紀，
主題意識與外觀均與大師以往的武士片不同。

了影武者。

　　《影》片既不重在武士階級的悲劇，外型更不像以往那般以畫面沛然的律動感來達到情緒的震撼。黑澤明用沉緩的心理剖析及史詩般戰陣場面，由小賊地位的升迭反映一個時代的權力鬥爭。片子開始，黑澤明就一反他快速昂然的節奏，晦隱斂藏地以久達五分鐘不變的長鏡頭，將三個穿著打扮俱同的形象並列在一起。信玄居中，他的經常替身弟弟信廉在左，兩人滿意地評察在右邊齜牙咧嘴、坐立不安的小賊。

　　一個心浮氣躁的小賊，要他突然莊嚴起來，坐領奉孫子兵法「疾如風，徐如林，侵掠如火，不動如山」為旗號的大軍實在不易（騎兵如風，步兵如林，騎兵橫掃如火，主公不動如山）。小賊騙過了

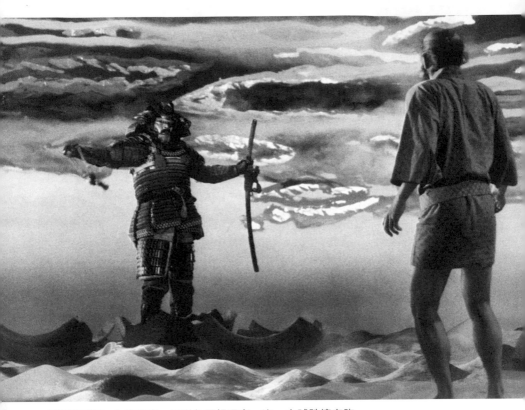

《酩酊天使》中的夢境，用彩色再超現實一次，小賊跌撞奔跑，
追信玄也被信玄追。混沌的夢映照他的惶恐與不安。

信玄的兵士姬妾，卻騙不過稚齡孫子竹丸。好不容易哄過了孫子，卻哄不過信玄的馬黑雲。終於被馬摔下，被側室們發現他背上並無信玄在川中島被殺傷的刀疤，於是露出眞相，結束了影子身涯，被武田家逐出門外。黑澤明功力即在將小賊由毫無大志的市井小人，送上威儀一方的諸侯寶座，觀察其個性的改變，並以極端悲憫的態度來看高低階級所生的嘲弄及悲愴。

身受扮影子之苦的信廉曾同情小賊地說：「這是一個酷刑！他一定覺得自己站在岔口上。」

武田家族要求小賊的不只是外表的模仿，他們不時提醒他：「自然點，像他一樣。」小賊是得由內在而發外面徹底改頭換面。甚至強敵壓陣，生命岌岌可危，仍得保持不動如「山」的信譽，穩坐大軍後方強壓自己的恐懼，驚駭地看著四邊侍衛一個個倒下去。在一場超寫實的噩夢裡，小賊的角色迷惘及痛苦被形象地描繪出來。黑澤明以多彩斑眩的背景，展示一個天地不明、混沌未開的夢境世界。小賊就在梵唱聲中跌撞奔跑，一會兒追著信玄，一會兒反被信玄追著，終於在尖叫聲中驚醒，背後紙門畫的波浪滔天正象徵他的激動不安，這組畫面幾乎與《酩酊天使》的夢境接近，超現實的夢境現在用彩色代替當年的黑白，反映出主角內在的惶恐和痛苦。

有痛苦，卻也有快樂，小賊終於在尊貴地位中滋養出一種高尚的情操，他逐漸與扮演的角色融而爲一，也爲他日後被逐出王府不能脫離信玄影子的悲劇預下伏筆。信玄製造的悲劇尚不止此。其子勝賴爲了掙脫信玄的陰影，好大喜功地率領二萬五千人攻打長篠，使得德川家康與織田信長聯軍，並且布置火炮等現代武器爲防守。風林火山兵攻不下，終至全軍覆沒。戰場上人馬屍堆積如山，殘破的旗幟比比皆是。勝賴父子在天目山切腹自殺，織田、豐臣秀吉和德川家康繼

續爭戰，最終德川家康統一日本，結束戰國時代，史稱江戶幕府。這是日本最激烈的戰爭歷史，《影》片用兩三個人物反映出一個時代的悲劇，如約翰·福特晚年傑作《雙虎屠龍》（The Man Who Shot Liberty Valance）般，一個企圖保持某種傳奇的悲劇。

史詩敗仗的長篠之役

黑澤明受約翰·福特影響是眾所皆知的，《影》片卻捨福特而就山姆·畢京柏，尤其最後長篠之役全軍覆亡的慢鏡頭，簡直就是《日落黃沙》的暴力美學翻版。這裡雖是拍戰敗，黑澤明大師的氣勢卻令人震懾。屍橫遍野，一片哀傷；火槍先打馬匹，馬兒一匹一匹倒下，四腿在空中死命地蹬，生命在掙扎當中。列昂式的喇叭拔高而起，旋律悲傷孤獨，在戰場千百倒下的戰士影像中，顯得悲壯又淒涼。這一連串的分鏡，遠景、中景、近景，交錯著歷史的悲劇。這等氣派與細膩，包括服裝、造型、化妝、現場調度，精密地為馬注射麻藥，遼闊的場景，遠方圍欄後若隱若現的火槍隊，還有倒成一片的人屍馬屍，在黑澤明的團隊眾志成城下，呈現了古戰場的輝煌壯烈想像！

為拍戰爭場面，黑澤明自美進口兩百匹馬，五千個群眾演員前後花了九個月，實拍北海道二個月，是日本有史以來最貴的電影。與《影武者》同一週再看一遍《用心棒》，黑澤明的前後改變就躍然而出。不變的是他對節奏的控制，沒有人拍戰陣比得過黑澤明，如雷的奔馬和咄咄逼人

大師的磅礴氣勢，是世界影迷翹首以待的盛事。

的律動，簡直是他的註冊商標。風林火山軍隊不同的顏色，與他畫出的兩百幅油畫草圖幾乎一模一樣。然而《用心棒》、《蜘蛛巢城》早年那種盛氣及誇張的英雄主義，到了《影》片剩下的就是深沉穩重及憂傷了。小丑及笑料也消逝了，《影武者》到頭來是一部嚴肅有歷史距離的史詩。

黑澤明在《影武者》中尚有諸多的驚人鏡頭。比如開場不久，武田信玄率風林火山軍將德川圍在野口城內。外城層層階梯中，各色軍士們正一群群休息著，一個傳令兵全身泥濘，打破寧靜地一層一層往下跑，又是一連串的長鏡頭，可是場面之壯闊、美術道具服裝加上攝影的精密場面調度，配上急速的剪接，也是一氣呵成，但已經足夠讓影迷和學者擊掌驚歎，唯有黑澤明。古今多少效顰者，包括中國動輒發動橫店軍、解放軍的人海戰術導演，或者好萊塢配合電腦特效的古戰場畫面，未曾有黑澤大師如此節奏、畫面、群馬氣勢如虹的體現（或許克里斯·諾蘭近日的《敦克爾克》部分場面差可比擬，但整體仍不似黑澤的精緻）。

另一組經典鏡頭是剛愎自用的勝賴執意率軍二萬五千人攻打長篠：蜿蜒的馬隊以S型走在遼闊的湖邊，潮水拍著沙灘如海，遠處雲層中泛著詭異的黃紅長條光。這組鏡頭的磅礡感來自其深焦的望遠鏡頭掌握，其場面調度直追黑澤自己崇敬的大師艾森斯坦的《恐怖的伊凡》。接著信廉等群臣攔住勝賴，說先主公信玄水葬此湖，他必定是想阻止你出征才用奇幻的光線阻止我軍行進；但勝賴一意孤行，勒馬轉頭繼續長征，終至風林火山的旗幟永遠埋葬於沙場。

藍色騎兵的「疾如風」風軍，綠色橫陣前進的「徐如林」軍，還有紅色「侵略如火」的火軍，前仆後繼攻向敵營之際，躲在草叢中的小賊噙著眼淚，空想阻止而不能。他像是武田信玄的

幽靈，也像我們這些觀眾，疲憊而徒然地看著將埋屍沙場的千軍萬馬由身旁急奔而過。在全軍覆亡的戰場邊上，他的認同情緒很複雜，他不再是那個儒弱只想混口飯吃的小賊，他成了信玄的幽魂，他隻身奔跨過重重屍體，撿起風林火山旗幟，孤狼式地舉旗奔向敵營。這一刻，他就是信玄精神的魂魄！砰砰砰三聲槍聲後，他頹然倒地。最後他掙扎回到湖邊，遠遠看到漂在水面的旗幟，雖然渾身是血，仍在水中掙扎前去，他終究沒有拿到旗幟，他的漂浮屍首和旗幟交錯後反諷地向反方向漂開。鏡頭跟著「疾如風，徐如林，侵略如火，不動如山」的旗幟，它靜靜淺沉在水中，彷彿嘲弄著一切如幻影的無謂戰爭。

黑澤明另兩部電影《羅生門》及《德蘇‧烏札拉》分別在一九五一年及一九七五年奪到兩座奧斯卡最佳外片獎。《影武者》再錦上添花，日本影界真該為埋沒如此人才的短淺勢利羞愧。黑澤明卻如是說：「如果我們看看四周環境，什麼都是悲觀的……我對工作及人生的態度，就是多製造一些希望。」

亂 (RAN, 1985)

監製：古川勝巳
導演：黑澤明
製片：原正人、
　　　西爾伯曼 (Serge Silberman)

編劇：黑澤明、小國英雄、井手雅人
導演組：本多豬四郎
攝影：齋藤孝雄、上田正治
客座攝影：中井朝一
剪輯：黑澤明
美術：村木與四郎、村木忍
音樂：武滿徹
狂言指導：野村萬作
能劇指導：本田光洋
武術指導：久世龍、久世浩
演員：仲代達矢（一文字秀虎）
　　　寺尾聰（一文字太郎孝虎）
　　　根津甚八（一文字次郎正虎）
　　　隆大介（一文字三郎直虎）
　　　原田美枝子（楓夫人）
　　　宮崎美子（末夫人）
　　　野村武司（鶴丸）
　　　池畑慎之介（狂阿彌）

片長：162分
出品：報導者製片，古里尼奇製片合作出品

亂
人性的荒蕪與悲涼

黑澤明導演的《亂》問世之後，東西方影評有相當不同的評價。西方輿論大讚黑澤明的視野、技法及世界觀，日本許多影評人卻大肆鞭撻，批判導演已老，千篇一律云云。最嚴重的，有人甚至認為在拍完《影武者》後，黑澤明早該退休了。

黑澤明採取的態度也頗為強硬。他託病不參加任何首映、座談活動，用作品代表一切。事實上，日本影評界與黑澤明不合由來已久。部分人士崇尚的是小津安二郎那種樂天安命的理想世界，黑澤明及今村昌平這種挖瘡疤式的揭露日本民族性，註定要受到某些排斥。

說《亂》與《影武者》千篇一律是不公平的。從其展現的人生觀而言，黑澤明已經超越簡單的人性紛擾，進入更高的層次。誠如黑澤明自己所說，全片由一個高角俯視萬物生靈，悲憫其骨肉相殘、亂倫背叛及弱肉強食的法則。黑澤明改編莎士比亞的《李爾王》，故事雖同，然而莎氏的人物悲劇，在黑澤明手中降到一個生態學層次。人類無休止戰爭及無謂死亡，簡直是黑澤明對現實世界的諍言。正如電影中的角色所言：「連天都沒有辦法幫助人類。」

莎士比亞的《李爾王》降至生態層次。

天人對立的明喻

天人之對立，的確在黑澤明《亂》中是個主要視覺及意義結構。電影中不斷使用天上的雲層、連綿的山野、大自然空寂的蟬聲，對立於人的渺小、暴力之紛雜荒謬，以及撼人鼓聲的殺機。天、雲、自然界、風沙走石、雷聲烈陽，總體自成一個視像系統；而人，人的文化產物、人的奪權殺戮行為，總體是另一個對立系統。

電影開場，領主一文字秀虎帶著三個兒子狩獵，連綿的青山，矯捷的身手，令人心曠神怡。然而從野豬之殺伐開始（達爾文學說在此似黑澤明隱喻），秀虎正在思索退位。他將權力兵馬交給長子太郎，並訓誡三子應該團結，他用箭來引述戰國武將毛利元之「三矢之訓」（團結則強，分立則折斷，是日本家喻戶曉之訓）。然而，他不久驅離三郎，太郎又勾結次郎叛變，自此骨肉相殘，一文字一家分崩離析。

秀虎自己是個充滿殺戮暴力的人，一切頗似自食其果。他曾戮殺大媳婦阿楓全家，乃至她存心為家人報仇，勾引次郎，使兄弟鬩牆殺戮，次郎叛變，篡太郎之位，帶兵圍攻秀虎之城，將城付之一炬後，秀虎接近瘋狂地出走。三郎救援，也被殺手伏擊。秀虎逃到二媳的弟弟家，發現這個弟弟鶴丸雙眼是被自己當年挖掉，現在只餘一個姊姊給的佛像畫以賴餘生。秀虎被自己曾有的暴行驚恐，奔回雷雨中。他已幾近瘋狂。所有悲劇，都源於自己：他周邊的殺戮、背叛和暴力，

全和自己種下的惡根有關。

世間的戰爭破壞一切平衡，末了的影像更像隱喻般總結整個悲劇：一個盲人（傷殘的人類），站在破敗的城堡廢墟上，面對著廣袤灰濁的天空，他渺小而無助地面對永恆的自然，連手中唯一可依賴祈福的佛像畫也掉到山谷中。《亂》的全片，就是這個從青山綠野墜落到灰敗頹蕪的過程，這是人類整體的悲劇，不只是莎翁個性的原型悲劇了。

黑澤明結構之完整，不但可以用天人對照的意象總括，並且其善用城堡及門影射人的權勢地位及心靈關係（如秀虎被二兒子次郎關在城外的事實），用自然界象徵角色的心境（如秀虎在生氣時的烈陽及蟬聲，以及瘋癲後住在廢墟中），都嚴謹自覺到無懈可擊。黑澤明少年時（大正十二年，一九二三年）曾經歷關東大地震，他當時十三歲，看著隅田川中漂流的屍體，對大自然的駭人力量有深刻體驗。也因此，他的電影老以烈陽、雷雨、巨風、大雪，作為環境或心境之隱喻。

然而，《亂》傳達的訊息令人悲哀。黑澤明早期那種以武士俠義精神爲人間作救贖的熱情已消失了（如《七武士》、《椿三十郎》），俄式文學那種人道主義自我提升著蕩然無存（如《德蘇・烏札拉》、《生之慾》）。黑澤明到了老年有了一種亂世之悲，我們似乎看到他對人性的失望及悲涼，救贖已不可能，人如草芥微弱的生命（如太郎、三郎都是在威武昂揚的馬上一槍斃命的），仍在彼此相鬥殺伐，黑澤明於是跳到雲端，對世間的荒蕪人性嘆息。在片中，他藉著秀虎身旁的弄臣狂阿彌來表達，狂阿彌平日唱歌跳舞取悅大家，末了，他守在幾近瘋狂的秀虎旁邊，

他終於向老天爺抗議：「老天是惡作劇和殘暴的。是無聊嗎？才把我們像螞蟻般殺死，讓人類哭泣那麼有趣嗎？」

神勇俠義武士不再

也因為如此，黑澤明過去那種對武士神勇威猛之誇耀也收斂了。過去的軍陣快馬，轆轆雷動之中總能引起觀眾那種對英雄氣勢的崇拜。如今在《亂》片中，武士嚴陣以待，前仆後繼地奔向死亡。一排排火槍輕易地奪取了戰士的生命，劍術謀略面對現代槍砲的微薄及不堪一擊，是黑澤明重新估量的武士意義。這些也是我們在《影武者》中已預見的訊息。

與《影武者》相同的另一椿是黑澤明有效的電影語言。不聽對白，電影影像本身已自成張力，節奏、構圖色彩，斐然有觀。這部由法國文化部與高蒙電影公司背後出錢，耗費24億日幣，擁有一千四百套和服，三萬群眾演員，一萬五千匹戰馬的豪華製作，拍完後共長達46小時（剪輯比例約23：1）代表了黑澤明的心血。其創作之完整，視野之龐大，絕對超乎世界水準。日本人譏諷黑澤明的「電影天皇」驕態，卻忽略去深究一個藝術靈魂後面要傳達的訊息。或許，真的如Donald Richie所說，黑澤明晚年心情有如李爾王自比為一文字秀虎，眾叛親離，自己最愛的三船敏郎也彷彿三郎被驅逐。蒼茫四顧，特別孤單。我覺得這個說法也不盡然，因為野上照代、本多豬四郎都陪侍在天皇旁一輩子，無怨無悔。

夢
(AKIRA KUROSAWA'S DREAM, 1990)

製片：黑澤久雄、井上芳男
製片主任：野上照代
劇本：黑澤明
攝影：齋藤孝雄、上田正治

美術：村木與四郎、櫻木晶
剪輯：黑澤明
副導：本多豬四郎
配樂：池邊晉一郎
服裝：和田惠美子
演員：寺尾聰（我）（#3-8）
　　　中野聰彥（我，5歲）（#1）
　　　倍賞美津子（母親）（#1）
　　　伊崎充則（我，少年）（#2）
　　　建美里（桃樹精靈）（#2）
　　　鈴木美惠（姊姊）（#2）
　　　原田美枝子（雪女）（#3）
　　　頭師佳孝（野口一等兵）（#4）
　　　山下哲生（少尉）（#4）
　　　馬丁‧史可塞西（梵谷）（#5）
　　　井川比佐志（發電廠男人）（#6）
　　　根岸季衣（抱小孩的女人）（#6）
　　　碇矢長介（鬼）（#7）
　　　笠智眾（老人）（#8）

片長：119分
出品公司：華納兄弟

夢

回憶、焦慮、教誨與期待天人合一

黑澤明晚年忽然把自己的八個夢拍成片段式電影。其實本來有十一段，包括〈人飛在空中〉、〈僧侶抗議寺廟課稅〉、〈新聞人談世界和平〉。實在篇幅不夠，沒有囊括這三段。

這也是他自《踏虎尾的人》之後四十五年第一次自己寫劇本，劇本只寫了二個月。一般來說，夢是很私密、很混亂的，與其說黑澤明捕捉了夢的樣貌，不如說他把日有所思、夜有所夢的念頭，組成似夢的片段組合在一起。它們很田園、很史詩，也很浪漫，但它們太乾淨邏輯化，不像真的夢，倒像一幀幀警世箴言。而且到底他已八十歲，想像的夢境除了童年回憶，他童年作的夢境，或他思考現世戰爭、掠奪、科技如何侵略大自然而造成後遺症，還加上自己期待一個如世外桃花源的樂土。感覺是黑澤明人老了以後，回憶從前，從對人生的好奇，到現實的艱苦，對藝術的追求，對戰爭的厭惡，對生態污染的倉皇，忽忽一生如涓涓流水漂流不止，人也與環境和解，遵循自然的規律，也想以一種近乎歡愉的心境，迎接必來的死亡、迎接可期的極樂世界。

小孩不聽母親的警告，偷看到森林中的狐狸娶妻。

《夢》的八段內容

一、太陽雨

幼年的我在舊的古宅，天上忽然下起太陽雨。嚴厲的母親說，狐狸會在此種天氣下娶妻，但凡人不許偷看。我這個好奇的孩子仍舊跑到森林深處，偷看了狐狸娶妻，但是狐狸發現了。我觸犯了自然禁忌，母親氣得把我關在門外，要我去向狐狸道歉：「到彩虹的盡頭便可以看到狐狸！」於是我循道前往彩虹的盡頭……

二、桃園

三月三日女兒節【註】，我端了六份糕點給姊姊的朋友。她說共只有五位。我說，明明六位啊，原來有位在門外，我看到她追出去，她跑到桃園去，在那裡所有桃樹精化作人俑，對我控訴人類砍伐桃樹慶祝女兒節。我哭了，說當時我就不捨。那些神仙人俑感動了，乃盛開著有如桃花為我起舞。然後，絢爛不再，一切都是虛幻，只有滿園的折枝和一株幼苗。

三、暴風雪

註：女兒節，又稱女童節，或「桃花節」，此時大家折桃花將之與人俑一齊送給有女兒的家做禮物。

桃樹精靈化作的人俑為男孩起舞。

馬丁·史可塞西飾演割了耳朵的梵谷。

我在大風雪中和朋友都尋不回營地，體力不支，幾乎撐不住昏死之時，一個似女巫般的雪女將金絲巾蓋在我身上，她說：「雪是暖的，冰是熱的。」然後她在風雪中飄然遠去，在風雪過後的陽光下，我們發現營地就在一旁。

四、隧道

退伍的少尉回鄉經過一個隧道。出隧道後，隧道中傳來聲音，一隻惡犬狰獰地向他狂吠，然後隨著腳步聲，竟然從隧道中走出已殉職的屬下，一等兵野口的冤魂。野口不相信自己戰死沙場，少尉說你在昏迷中作夢，醒來告訴我你的夢後就死在我懷裡。野口說，但我父母等著我呀，接著全數陣亡的第三小隊都從隧道出來了，少尉對自己的苟活很慚愧，他向兄弟們道歉，他們轉身回到隧道。

五、烏鴉

我去看梵谷的畫展，不知不覺走進各種梵谷的名畫中，看到已割耳朵的梵谷狂熱地畫，喃喃自語地說：「時間不夠用。」他往麥田中走去，倏然群鴉飛出，和梵谷最後一幅《麥田群鴉》一模一樣。

六、紅色富士山

核能發電廠爆炸，富士山也被污染成紅色，流出紅色的熔岩。這是世界末日的景象，老百姓驚惶無處可逃。穿西裝男子拚命想趕走空中飛舞的鈽239、鍶90，和銫137等劇毒煙霧，他徒勞地保護一個抱著小孩的母親，也道歉地說，他是核廠負責人，因操作不慎引起爆炸，他敘說自己慚愧對所有人，隨即轉身投入海中。

七、鬼哭

世界末日全毀之後，大地長出奇怪的植物（如過大的蒲公英）和變形的動物飛禽（如獨眼鳥），人也突變成為有角的食人鬼，大家互相啃噬，而且經常因疼痛與飢餓而嘶喊哭號。我碰到一個食人鬼，他泣說著核子大戰的禍害，而且餓得想吃我，我落荒而逃。

八、水車村

我終於到了一個溪水涓流、遍地花朵的村落，裡面有不少水車，徐徐地輪轉。孩子們摘花放在橋邊石頭上。一位已經一○三歲的老先生和我說話，他說科學帶來便利，卻也毀了很多。這時，村中揚起樂聲，村民歡天喜地為一人送葬，死者正是老人初戀的情人。老先生轉身加入送葬行列，一樣手舞足蹈。我看著涓涓流水，也摘下一朵花放在石頭上。

水車村中的老人與村民歡天喜地的演奏著，為逝者送葬。

用夢表達晚年的心境

黑澤明晚年拍片，《夢》可算是他一種心境，一種向世間提早說出的遺言。這裡面有他兒時的回憶（比如《太陽雨》的老宅就是照他童年的家複製的，門上的名牌都寫著「黑澤」）、對畫作的迷戀與憧憬，但更多是對人類愚行（戰爭、科學導致的核災，對大自然的破壞、干擾與不敬）的恐懼與厭惡，還有對死亡的沉思（年輕時是懼怕、悔恨，晚年期待的是歡樂與天人合一）。雖是片段組成，但有一以貫之的主題與邏輯。他不耐煩用戲劇模式說故事，反而多半是用他神乎其技的視覺營造，牽出如詩一般的影像和意象。包括能劇演繹，迷霧森林中狐狸娶妻的儀式化群舞，以及桃樹精靈一層層揮灑的壯闊能劇歌舞（包括天子、太后、女官、

雛童樂隊、侍從，聽差一層層站在桃園山坡上），還有興高采烈的村民送葬，在在詩化壯美得令人屏息。

然而大師宛如梵谷一樣急著揮筆創作，總覺得時間不夠了。他教誨著有關現代文明對自然的傷害，人類互相爭戰的荒謬，必須承受的痛苦與報應。聽起來有點喋喋不休，但是他是對的。二○一一年，日本福島海嘯造成核能外洩，任何東西都被核污染，居民外移，永遠失去了家園，核輻射四周安全範圍外製造的核食物，至今也有致病之虞。黑澤明如此早就發出準確的神預言，結果幾乎一一應驗。他的焦慮、恐懼不是沒有來由，早在一九五五年《生者的紀錄》中，他已描繪一個經常在原爆核災恐懼中的男子，如何主張移民到無污染的巴西，並因他的神經質而導致全家分崩離析。同樣地，在之後的《八月狂想曲》他也再重現這個主題。

另一方面，從《德蘇·烏札拉》之後，他的電影顯現著一種人類面對大自然的謙遜與敬畏態度。人侵擾大自然，總會得到報應。而在浩瀚的宇宙間，人是何等渺小無意義。他晚年撇開了都會與現世，追求一種道家天人合一的思想。他說世外桃源就是天人合一的大自然，在那裡死亡不是悲劇而是歌舞喜劇。他的直白與教誨是一種老年的哲思，美則美矣，又非常高貴，但也有點焦慮恐懼，嘮叨囉唆。

那是我第一次去坎城電影節，帶著崇敬與期待，早上八點半與全世界尖端電影人一齊等待大師自《亂》後的大作。電影開場，掌聲如雷，在美麗的二段後，大家昏昏欲睡，之後鼾聲此起彼

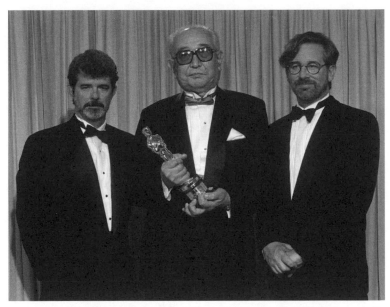

1990年，獲得奧斯卡終身成就獎的黑澤明與喬治・盧卡斯（左）、史蒂芬・史匹伯（右）

落，觀眾也不時互相訕笑，結束後觀眾顯然分成兩派。有人噓聲不斷，有人鼓掌，樓下罵樓上那些出噓聲的是對大師不敬，沒有對藝術基本的尊重，樓上罵回來，大意是我噓我的，有表達自由。初看到如此陣仗，我有點驚嚇，有點看熱鬧，更有點為大師難過。

黑澤明老了，但電影史像他這種分量的大師，屈指數不出五個。哲人逐漸遠去，大師一定也有孤獨、寂寞、與世界脫節的疏離感。這部電影照例在日本找不到投資者，史蒂芬・史匹伯在他的託付下拿到華納公司投資1200萬美元，全世界票房卻慘不忍睹。沒有人再與他平起平坐，巨人望著腳下的後輩，永遠懷念當年可以這裡探探溝口組、那裡去小津組幫幫忙的年輕日子。但那樣的日

子和那樣的世界隨歷史消逝了！留下的只有夢。

回憶、焦慮和 maybe，他謙遜地面對浩瀚宇宙，想像極樂世界和期待。

西方批評家如Jeff Andrews這麼說他：「晚年自溺於論文式的人道主義，整體用了強大有力、詩化的影像來包裝，有時過於嚴肅的空洞哲思。」

之後的《八月狂想曲》，主角放在老奶奶和孫兒輩身上，仍舊控訴著戰爭（原子彈）、控訴著人類對自然的打擾，還有兒時的回憶。

到了《一代鮮師》，藉著一條師生共有的回憶歌〈還沒有呢！〉（Madadayo），更純淨得只有回憶、舊時代，和自己「時候未到呢」的等待。

會見本尊
黑澤明如是說

四月，櫻花遍開的季節，侯孝賢導演受邀參加日本高崎市電影節。趁侯導途經東京之便，日本雜誌特別安排他與電影大師黑澤明對談。

整件事由黑澤明的長年製片野上照代一手安排。野上是侯導演的多年知音，每回侯導演赴日，她都悉心盡地主之誼，其細心及效率使人羨慕黑澤明數十年來能有此左右手。

本來的會面日期卻因為黑澤明受傷取消了。前一天是他的生日，家人為他烤肉慶祝。不料春風綿綿，露濕地滑，黑澤明在送客時滑了一跤，嘴唇跌腫了，照相不方便。

會談於是改到高崎電影節後，地點仍是黑澤明在世田谷自己的家。參加的人除野上照代和翻譯小坂史子外，還有雜誌的兩位編輯赤星先生和浪岡先生，數位打光陳設的攝影師，此外，台灣的旁聽生就是朱天文和我了。黑澤明的家是一幢白色小小的西式住宅，門前有個車庫，客廳門外舖著伊朗導演阿巴斯·基亞羅斯塔米（Abbas Kiarostami）贈送「讓好朋友都能踩踩」的地毯。

黑澤明一逕笑咪咪地迎著客人。

我們都沒料到黑澤明先生如此高大魁梧，我見過他三回，都是在坎城影展，每次遠遠地瞻

仰，覺得他威武而嚴屬。此次卻感到他是個溫和而富童心的長者，雖已屆高齡，談興不減，高談闊論又不時詢探侯孝賢喝不喝酒。野上說他最喜歡邀人通宵達旦地喝酒聊天。

黑澤夫人數年前去世後他就一直獨居，兒女也不時回來陪伴。他的客廳布置簡樸，除了小茶几上供著妻子的照片外，僅有一位歐巴桑照顧他，看樣子是各式古屋的梁柱和壁雕。另外，屋子的一角，一座奧斯卡獎寂寞而無光地站在小桌子上。

與其說這是名滿天下號稱「天皇」的大導演家，毋寧說它像是一個樸素的藝術家居室。主人十分好客，一下午中我們吃了好幾次點心，日本茶、冰紅茶、熱咖啡源源不斷。

重要的是，主客均沒有談什麼電影大道理，反而是分享彼此拍片的經驗，以及對時代的喟嘆感念。這一談，談了近六小時。

臨別時，黑澤殷殷送到樓下，叮囑大家去看東寶片廠區內的「綠色櫻花」，只有那一株櫻花，黑澤明說，是東寶最有價值的東西！

以下為黑澤明與侯孝賢對談的紀錄──

黑澤：我看過四部你的電影（《在那河畔青草青》、《冬冬的假期》、《悲情城市》、《戲夢人生》），很喜歡，不過，因為看的都是錄影帶，很希望能去戲院看。這裡面我最欣賞《戲夢人生》，一共看了四遍，覺得很自然，是我沒辦法拍的。

侯：沒來東京前，一直在看你的自傳《蝦蟆的油》，覺得好過癮。

黑澤：那是以前在《讀賣新聞》上連載的，每週一次，內容有一點為適合報紙的誇張，而且因趕時效，有些東西來不及登。常常事後才想起，某個事很有意思，遺憾漏了它。大部分的人現在都過世了。

侯：有沒有想過將自己的故事拍成電影？

黑澤：自傳裡的東西，雖不是胡說八道，但有些美麗，有點不像自己的故事。

侯：我八年前就把自己的故事拍掉了。我們這一代拍電影都是從自己的童年、經驗拍起。

黑澤：我們就不一樣了，我們是攝影棚裡長大的，不能隨心所欲。像拍完《姿三四郎》後，片廠就勉強我拍《姿三四郎》續集，《用心棒》後也被迫拍了續集《椿三十郎》，連《七武士》也要我拍續集。

侯：電影公司永遠是這樣，要「保險」的東西。黑澤導演的自傳裡說過這件事。

黑澤：公司有期待反而難拍，因為同一個角度、同一個題材拍續集，自己覺得沒意思，很弱，傷腦筋。

侯：不過《椿三十郎》中那個被捉的母親和馬臉外型的角色倒很新鮮。

黑澤：原來小說中的武士是個很弱的武士，不過電影公司堅持要改成強的武士，而原小說本來最精采的是那對夫婦，倒被我保留下來了。我以前認為英國人是最具幽默感的民族，不過英國人看了《椿三十郎》也哈哈大笑，說原來日本人也有幽默感。

侯：
說到這裡，我倒以爲你好像不大受公司限制。像《悲情城市》最後一個鏡頭，大家一直吃飯，這在我們幾乎是不可能。我們是片廠長大的導演，創作上不自覺地受片廠規律、制度影響，拍人一定要拍得清楚，不可以只拍手或腳。這一點溝口健二倒跟你有一點像，因爲他也不太移動攝影機。不過連他也受片廠影響，不可能在那裡一直等演員端飯。

黑澤：
我也希望有你這樣的自由，你的影片會令人想到景框（frame）以外的世界。但是連攝影師也配合不了，他們丟不掉片廠的習慣。我認爲這是你最厲害的地方。因爲你擁有完全的自由，景框外的世界也一樣眞實。

侯：
我一直就拍實景，沒有搭過外景。

黑澤：
我也不喜歡搭景，因爲陽光不夠自然，像《天國與地獄》這影片中，有一場自火車廂所向外丟錢的戲【註】。我過去的影片很重構圖，但是火車廂所中實在太窄了，根本無法考慮構圖，後來反而感覺效果新鮮而眞實。有時候廠景內有燈光卻很假，日本拍電影習慣是，如果內景是四疊半（榻榻米）的小房間，搭景一定便搭成八疊半。這是片廠的習慣，可是我會堅持搭成四疊半以求眞實。

侯：
我若搭景，一定在外面，因爲內景光難打，而且台灣片廠技術又不健全。不過，我往往在限制的空間中，找到我喜歡的角度，整個過程是由我的對象（包括景和演員）給

我想法。也就是說，我的創作往往是由客觀環境給我的，我感覺這和黑澤導演那時是完全不同的。

黑澤：你的電影最有意思的，是那些非職業演員，他們常常擋住主角，如果是專業演員就會很留意，不會擋住主角。你的電影因為非職業演員沒有這個自覺，很有趣，沒什麼男主角、女主角之分了。

另外，小津安二郎也跟我說「我羨慕你，我拍實景像佈景，我怎麼辦不到你那樣」。

其實我就是讓演員有自由，像《七武士》後面，有時用三架，有時七、八架攝影機同時拍，演員也不知道是哪台在拍，表現很自然。像《天國與地獄》在火車那場戲出動九架攝影機，前後距離很長，現場只看到導演來來回回在跑步。

我另外一個使演員自然的方式是用遠鏡頭壓縮特寫，像史蒂芬·史匹柏就問過我，在《夢》中海浪很逼真，是怎麼拍的？其實那是用800mm鏡頭，將背景拉近。演員的表情也顯得誇張詭異。

這種遠鏡法有時會出現有趣的事。有一次拍三船敏郎決鬥的戲，他動作很快，十秒鐘殺了十個人，平均每一秒鐘一個。看底片時只看到三條線，太快了，都不像人。我們還狐疑說，人怎麼不見了，沒有拍到嗎？

註：該段戲是綁架案的苦主與勒索者約好，自行進入火車廂向車外拋出裝滿贖金的皮箱。

侯：　拍這種殺陣因為動作快，底片短，拍時很緊張，演員、導演都緊張，有心理效果，觀眾看時也很緊張。但是現在電視都拍得太長，場面鬆，看起來就不緊張了。

這是心理效果，像我們有一次出車禍，一個人飛起來，撞到我們車窗玻璃，馬上又彈飛出去。其實發生只在一剎那，但因為我們注意力太集中了，一幕幕很清楚，感覺過程很長。

黑澤：黑澤導演是每個細節都不放過。像我是很喜歡拍武俠片，現在電影動作是很清楚，但殺陣的氣氛不夠了，只剩下一些死招。

侯：　三船敏郎是個很厲害的演員。

黑澤：其實拍劍道片殺陣中那種對峙的氣氛很重要。

侯：　劍道片現在是變了。以前比劍是雙方站得很遠，旁觀的群眾也看不明，雙方一交手就結束，一人會說：「我輸了！」現在殺得很厲害，卻沒有對峙的味道。我記得小時看大友柳太郎主演的《梟之城》之類的劍道片看太多了，有的印象很深。有場戲女主角拿著一把傘走到前面，她功夫很好，後面有人拔劍砍她，她把傘拔開，裡面是一把劍，哐的一聲擋住，好過癮！

黑澤：《用心棒》也是，三船敏郎最後連殺三人，唰地收劍便走，最過癮！

侯：　在《用心棒》以前，殺人場面是不配音的，但是我在此片中首次用豬骨頭折斷、扳斷做多種聲效實驗。《七武士》我也做了很多聲音實驗，有時我發現用演員聲音反而不

像，我們就試試在聲帶上塗黑做效果聲。我們常實驗各種方法，引得隔壁一組人常過來看「你們在幹什麼」。

我實驗過很多東西，比如拍戰爭中橫屍遍野的景象，我就研究戰爭的照片，然後用人形（木製模特兒）塗彩來代替死屍。這道理是：人死了就是「物」，人與物的差別才是最恐怖的。我這樣用過以後，大家都學我。像《浮雲》的男主角就問我，為什麼會拍恐怖的狀況，這說得一點不錯，因為我是個膽小的人。

侯：我年輕的時候就會打架。打架是非理性的，不像劍道有精神，我的電影打架是流氓亂打，不能套招，沒有什麼章法可言。

黑澤：一陣跑一陣。打架是這樣，除非幾個人打一個人，否則兩個人對打都是打

野上：但是就另外有一種味道。

黑澤：（指侯）他是打架專家！

侯：（指黑澤）可是他會劍道啊！

黑澤：我原來到補習班學，別人看我不錯，說你可以學劍道喔！可是我去了專家那裡練劍道。三天就嚇回來了！

侯：我讓我兒子學劍道，現代人太弱了。台灣榮總有些醫生請劍道人教課，我就讓我兒子去學。我一直想拍武俠片，但技術上有困難。

黑澤：動作片很多技術上的問題。比如騎馬速度很快，要怎麼表現？如果一路追著馬一起跑

侯：一起拍，速度感無法表現。約翰・福特導演就曾教過我這個小祕密，他說，你得用橫搖（pan）的方式，速度感就增加，還有，你得準備灰塵。不過，有時馬會怕，會跨過灰塵，所以需要排演。我以前拍戲，灰塵花很多錢，原本是用來調漆用的粉末，因爲它很輕，很容易飄起來。但是用太多太貴了，我們就用木頭燒出的灰燼。現場就看我這導演自己也扛灰扛來扛去，這麼辛苦，最氣的就是馬看到灰會跳過去，拍不到沙塵飛揚的鏡頭（笑）。

黑澤：我倒是都用細網篩土，篩出很細的細沙，這樣花的錢更少。

侯：有的鏡頭技術也用不上。像《用心棒》三船敏郎利用風掃黃葉時練刀的場面，就不能用風扇，必須等突然的風起來。

黑澤：那場戲很精采。那扇門的縫應該是特別留的，不然風從各方面進來，偶爾會有漩渦，好花時間的。

侯：是。我們常有各種作風下雨的組，但有時也用等的，《八月狂想曲》等下雨就等了三天。

黑澤：我也不造雨，用等的，因爲下雨空氣中的水氣感覺無法做到。

侯：下雨初其實最最難拍，大雨滴不時「噠」——「噠」落下，然後才有傾盆大雨。《七武士》裡就有這種鏡頭。（神祕地笑）知道我怎麼做的嗎？

（大夥有興趣地點著頭）

黑澤：我用醫院用的特大號針筒，請十個人站在高處像打針似地噴下。

侯：那得搭架子嗎？

黑澤：豈止搭架子，《七武士》雨中大戰一場戲，動用了八台消防車。那時是二月，最冷的時候，滿地泥濘。演員還好，一拍完可以馬上包毛巾烘乾取暖，工作人員就不行了。像我一直站在泥中，水都往我身上噴，一邊拍，一邊人就往泥中陷下去，每拍完一個鏡頭，工作人員要趕快衝上來，把我從泥中拔出來。在泥中也就罷了，最危險的是馬。因為我站在戰爭場面中指揮，馬從四面八方來，躲都躲不掉。我的腳趾甲也因此受損，因為在冰寒的泥中站數小時，拔出來時腳趾甲旁邊的肉都死了，拍完後好幾年我的指甲都是紫黑的。

侯：那場戲共拍了幾天？

黑澤：一個禮拜。拍《七武士》時最怕耽誤。一拖可能會碰到下雪。當時東宝本來想停拍了，但是一看毛片很好看，又讓我繼續拍。不過看毛片那時又下雪了，所以沒拍成決鬥的戲。等融雪花了兩個禮拜，還動用了消防車。不過拍完決鬥戲又下雪了。那麼冷的天氣，工作人員最慘。可能因為大家太緊張了，竟然沒有一個人感冒。

侯：那部戲，拍電影的都知道難拍！

黑澤：但東宝公司的人好像不知道，他們說，以後不需要這樣拍吧？拍個輕鬆的？我很生氣，這是努力的結果，他們竟用這種態度對待。後來我與東宝大吵了一架。

侯：應付這方面是很耗精神的。

黑澤：好辛苦！

侯：你自傳裡也說到，這些資金進來以後都忘了原來拍片的精神。我以前拍戲也是這樣，像和中影拍《戀戀風塵》，拍的期間碰到三次颱風，耽誤了工作。那林登飛竟然說一個颱風算三天，要扣我九天的錢。所以我以後寧願自己找錢拍戲。

黑澤：我也是這樣。像我拍《城寨三惡人》，有一場戲應拍十天，但因為下雪，共拍了一百天，從夏天拍到了冬天才殺青。不過公司不能了解這情況，下山沒有雨，有些鏡頭在山中才能拍。到這個階段，我才決心建立自己的電影公司。我的好友成瀨已喜男說的對。其實最希望早點完成影片的是導演啊！

侯：公司不會了解的，他們是又要馬兒好，又要馬兒不吃草。

（至此談了很久，大夥休息一下，喝茶上廁所，十分鐘後再繼續。）

黑澤：我看《戲夢人生》感觸很多。我父親是軍人，和中國人交朋友，那朋友送給父親一張山水畫，上面提的便是「月落烏啼霜滿天」那首寒山寺詩。《戲夢人生》一開始私塾裡唸的就是這首詩。那幅畫掛在我家進門的玄關處，好多年，後來因為戰爭被燒燬了。

（旁邊黑澤明的長期製片野上照代提醒說黑澤明與阿公李天祿同歲。）

侯：李天祿是我拍《戀戀風塵》時才第一次用他。

黑澤：他的樣子很像我拍《七武士》中住在水車旁的老人。

侯：《戲夢人生》全是實景的，大部分是在福建出的外景。

黑澤：我也喜歡拍實景。《紅鬍子》最後一場戲本來是搭景的，後來改成實景拍，主要是下雪時白茫茫會反光，但搭景顯不出來，即使用白布鋪在地上反光也不像。下雪是很漂亮的。現在尚沒有人研究如何好好運用彩色，好像黑白片光的反差大，線條清楚，很多燈光師拍彩色片就深怕別人看不見，拚命打光。

侯：我下部影片《幌馬車之歌》中間有些部分就想用黑白拍。

黑澤：所以有時工作人員需要長期默契。我的工作人員很多都跟我三十年了，彼此很了解，他們常看我表情就知道我要什麼。像我的錄音師，在現場只是點點頭，你以為他不知道你的意思，但是事後一看，他錄得很好，尤其《七武士》那些下面的聲效。攝影師也很好。

侯：我的工作人員卻常常換，因此在這方面我常常需要花力氣。不過好萊塢那種制度化的體制，我也沒辦法適應。

黑澤：好萊塢是製片制，我跟他們合拍過，那根本就不可能。而且好萊塢電影音樂使用太

多。多半也由製片決定。

能突破這個狀況，最不聽話就是約翰·福特。有一次製片達若·薩努克（Darryl Zanuck）在他旁邊囉囉嗦嗦，他衝著薩努克說：「你還是回家寫你的倫汀汀狗故事吧！」【註】有一回薩努克又來現場責怪福特趕不上進度，福特當下撕掉幾頁劇本，說：「現在正好在進度上了吧！」

侯：福特非常照顧我，他是個最慷慨大方的導演，我最喜歡他。

可是現在年輕的導演喜歡講意義、道理，不像老一代導演如成瀨、溝口健二、小津安二郎等那麼重感情。

侯：年輕導演的確說到底拍得好。在《蝦蟆的油》中有說起這段，年輕導演指著老導演成瀨等人說：「你們怎麼還不死呀！」成瀨委屈地說：「我們就是還沒死，怎麼辦呢？」

黑澤：我們拍電影是想說什麼就拍什麼。現在年輕導演卻喜歡講意義，搞得觀眾不想聽，越離越遠。我最討厭記者來問我電影的意義，不如拿個牌子把意義寫在上面算了！拍電影是那麼辛苦的事，如果簡單說得出，何必幹那麼麻煩的工作？

侯：台灣也差不多，媒體太多，很多導演一心拍電影為別人，無法從自己出發。至於我的背景和成長方式，使我能很單純地看到人和世界的關係。我慶幸的是，不必像很多人是從一堆電影中學到的東西來拍電影。

黑澤：很多年輕人跟我抱怨，說想拍電影但沒有錢。但你到底想拍什麼？從來完成不了任何東西，不努力，卻老說沒錢。

侯：他們在等，等錢從天上掉下來。有了以後，又馬上想到成名、如何分利等事。

黑澤：英國有名評論學者問我，為什麼以前日本電影界會有那麼一個黃金時代？原因很簡單，以前片廠讓導演做他們想做的事，但片廠系統化之後，他們會指導導演做什麼事，電影就沒落了。

侯：電影片廠以賺錢為目的。我的感覺是現在連大的體系也沒有了，新的拍片形式又沒有成形，屬於青黃不接的階段。所以我現在與日本一些二大電影公司有計畫，希望重建一些拍片形式。

黑澤：說句難聽的話，電影界最好全盤毀滅，由獨立製片重新起來好一點。

侯：這很困難，院線都屬於他們的了。

黑澤：還沒有系統化以前，導演決定權較大，後來就變成經營部（發行部）主導一切，他們不了解真正的電影是什麼，又難溝通，實在令人頭痛。還有日本人看電影因為民族性關係，太安靜了。我在澳洲看他們重映《七武士》，觀眾高興得不得了。美國人也是，會拍手歡呼，這在導演眼中看來覺得拍片有意義，反

註：倫汀汀Rin Tin Tin，三〇年代最有名的狗明星，是薩努克為華納創造的名劇集，共拍了三十多部。

侯：而在日本看電影挺沒意義的。日本人是看悲劇會哭，喜劇從來不笑。因為都太緊張了，怕出錯不敢笑。

日本觀眾這種狀況讓導演都很難判斷。我的方式是，一邊拍電影，一邊看毛片，我剪接好，當天就剪接，放給工作人員看。理由有三：一是我常常有不只一架的攝影機，我剪接好，攝影師可以看，溝通共同統一的風格。二是我的後製作往往有限制，先剪好毛片，後製時可以慢慢修。三是拍不好的東西，當時可以決定明天補拍。史蒂芬‧史匹柏跟我說，不是每個人都能這樣工作的。

侯：我就沒辦法。我有時只拍到預計的二分之一鏡頭。像《戲夢人生》一剪只剩九十八個鏡頭。整個拍戲三個月我都沒看過毛片，不管我做不到的事。結果剪接時反而能不受原先設定的影響，擺脫自己原先的方法和形式，在剪接時反而成為重要而全新的階段。

黑澤：是這樣，有些東西有時拍了卻覺得不好，但往往副導演一句話就使我全盤改變。我太以前常開玩笑，說聽我回來的腳步聲就知道今天拍得好不好。

侯：我是用Steenbeck剪接機，聽說你都是用直立型的Moviola剪接？

黑澤：是，我太習慣這種剪接機的節奏感，沒辦法用別的機器。像某些空鏡頭，熟練到一拉開兩手直伸的長度就是一個鏡頭的長度，因為我高，一拉開就是六呎多。我的恩師山本嘉次郎導演說，導演最先就應學好剪接和寫劇本。我們這一輩最會剪接的就是

侯：　這樣節省了很多打燈光的時間。

黑澤：學者Audie Bock【註】有一次看成瀬的電影，以為是一個鏡頭，其實是二十五個不同的鏡頭，但是接得太好，看不出來。成瀨很理性，我們辦不到他那樣，他到現場，也不脫外套，抽著菸，別人問他什麼都是ＯＫ，ＯＫ，回去便睡了。別人以為他沒拍，其實都拍好了。

侯：　那一輩導演中，你和哪些導演較為親近？

黑澤：山本嘉次郎，還有那沒有表情的成瀬。我是無法和溝口健二交往的。以前黃金時代的老導演都比較有親切感，像我當副導演時，常跑去其他組去看，導演也不吝互相教我們，說：「來來來，我教你這個鏡頭怎麼拍。」

侯：　我們不是，去其他組看，被趕出來，說是祕密。

黑澤：我認為這很重要，不然培養不出新導演，希望你們能創造出更好的時代，像我們以前這樣，大家常聚在一起聊天，那是種氣氛。我們幾個熟朋友也不忌諱，我叫市川崑為市川老弟，大家各組跑來跑去，有時候，這種場面我拍得比較好，我來拍吧！現在可

成瀬。他效率奇高，又可以跳拍，同一角度同一方面的鏡頭一次拍完，接起來毫無問題。

註：Audie Bock，以研究日本電影出名。

侯：不能說這種話了，這種空間不在了。

我現在反而跟海外導演還能交流，跟日本導演不行了。遺憾的是，溝口、小津都活得不夠久。以前導演在一塊那種氣氛沒有了。

台灣和中國的現代化晚，所以你說的這種電影系統還沒有建立起來，片商又不支持，以致台灣現在一年拍不到十部電影。想拍電影的人多，但是找不到這個空間和這種氣氛。

黑澤：電影是文化外交，有些國家重視電影。像我跟很多國外著名政治家吃飯，他們的太太往往都看過我的作品，很熟悉電影文化。日本人則不談也不重視。

所以我拍《亂》時找資金，放棄日本，先去英國，因為《亂》改編自莎士比亞的《李爾王》，結果不成。但法國高蒙公司馬上支持，具名貸款，日本銀行不可能支持，最後還是法國文化部拿錢出來拍的，（轉向野上）是我們一起去法國找錢的，對不對？

（野上點頭）

黑澤：日本電影公司投資不清，賺的錢又不回到製作群。他們契約亂搞，分帳不清，頭頭又永不換，作風保守，使拍電影辛苦極了，我看這些公司最好倒了算了。美國聽說也是這樣，史匹柏就是因為不領導演酬勞，才勉強拍成《辛德勒的名單》。

侯：真沒想到和台灣一模一樣。

黑澤：電影公司有時實在無知。我當年拍完《生之慾》送海外參展，東宝公司反對，說外國

人會看不懂葬禮的場面，這片子後來在柏林得了大獎。《羅生門》在威尼斯得獎的時候，很多影評人也說我拍片討好外國人。我雖然不知道像阿巴斯·基亞羅斯塔米在伊朗的處境，不過電影是超國界的，像約翰·韋恩（John Wayne）吧，他已經對一般人而言親切得有如親戚，這就是電影的力量。東宝那些老闆把電影都忘了，為什麼不拍一些讓人忘懷不了的電影？

焦：在您成長的年代，俄國文學如托爾斯泰、杜斯妥也夫斯基的作品都在日本十分風行，我們在您的作品常感到這種俄式人道主義的風骨，事實上您也的確拍過《白痴》和《深淵》，你能談談自己在這方面的影響嗎？

黑澤：我成長的時期受我哥哥影響很大，他推薦我看了不少文學作品和電影。這些都成了我的一部分，不只是人道主義而已。我也不是以人道主義為討好之用，有的人以為我一定有什麼祕訣能夠討好外國朋友，其實我沒什麼準備，只是好好交朋友罷了。

焦：我感覺你拍電影的初期是個啟蒙時代，說實在我們很羨慕，那時日本好像在電影、文學、藝術上都有一股意氣風發之氣，創作上非常蓬勃，也締造了這樣一個黃金時代。另外，我想說的不是這個問題，而是想說謝謝您，這麼多年來，您的電影給了我們非常多感動和歡愉，我們很感謝。

黑澤：（微笑點頭）那個時代是從電視出現就沒了。現在人不看文字，差了很多。我幾年前去俄國拍《德蘇·烏札拉》時，發現俄國人還是很習於有大本的俄國文學。我認為國

附錄：電影天皇的天才與仁慈

號稱日本電影天皇的黑澤明，至《一代鮮師》（Maadadayo）一片為止，共拍了三十一部電影，其知名度可能不下於日本天皇，絕對是最廣為世人熟知的日本人之一。

原本想做畫家的黑澤明，在電影中顯現了充分的視覺天分。他電影的構圖、燈影，都誇耀

黑澤：不是！它就是完成的電影，就是cinema！我感動的，它是從任何角度看都是電影。我自己拍電影有時會覺得不像電影，可是看你（侯）的電影感覺就是電影。新鮮而清新方法的電影。看到好電影真的很高興，我準備讓我的工作人員看，大家再來喝酒，好好談談這部電影。

赤星：您看《戲夢人生》有無同感，阿公李天祿是操縱木偶的人，人的命運也一直冥冥中有人操縱。

黑澤：我不是非常討厭電視，而是電視節目太長、太爛，很浪費時間。

另外，像GATT歐洲抵制美國暴力電影，怕影響法國小孩，我認為這是很對的，電影是文化，又不是蔬菜番茄，怎能毫不限制？

家應考慮鼓勵大學生看書。

著畫家的敏銳和張力，更難得的，是他對剪接亦獨具慧眼，無論是早期的《羅生門》、《七武士》、《用心棒》、《椿三十郎》，還是晚近的《影武者》、《夢》，以及最後一部《一代鮮師》，黑澤明作品標籤式的迫人節奏和氣勢，都是他獲世人景仰的原因之一。

黑澤明也和其他重要電影藝術家（如希區考克）一樣，特重電影技術，而且勇於創新。在日本，他是頭一個大膽用多架攝影機和遠鏡頭的（《七武士》）；也是第一個實驗寬銀幕者（《城寨三惡人》），進入七〇年代，黑澤明也不甘人後，率先啟用派納維馨銀幕和多軌杜比音響（《影武者》）。一九七一年，他拒絕多時的彩色終於進入他的電影世界，《電車狂》精緻而大膽的色彩觀念（如將整條街頭塗上油漆），幾乎是一幀幀精彩的油畫。黑澤明唯一不更換的是舊式剪接機 moviola──當全世界都進入 steenbeck 時代。只有他仍用手直式操作。根據西方影評人禮讚，他用舊式剪接機之精準及快速，超過世界其他導演。

在片廠時代磨練下，黑澤明有一身好功夫，他的長期班底，如攝影中井朝一、齋藤孝雄及宮川一夫，音樂早坂文雄，錄音矢野口文雄，編劇小國英雄、橋本忍、菊島隆三，美術村木與四郎，以及演員三船敏郎、志村喬、千秋實、加東大介、宮口精二、仲代達矢，還有製片野上照代共同組成了無可替代的藝術世界，直到今日，日本都沒有出現第二個能替代這個組合的班子。

不過，黑澤明卻痛恨片廠。他其實憎恨資本主義，常因創作尊嚴與片廠制度格格不入。他也曾與市川崑、木下惠介、小林正樹共組電影公司，卻因第一部《電車狂》票房受挫而自殺未遂。

事實上，我們在黑澤明作品中領會他對社會主義及人道精神的嚮往，從《我於青春無悔》

的女性獨立思想，《天國與地獄》的社會不平之鳴，到《七武士》中對農民之悲憫態度，《野良犬》的反戰精神，《紅鬍子》的濟世思想，當然，還有《生之慾》、《電車狂》的人道主義，黑澤明讓世人看到他在充分藝術天才中寬厚而仁憫的心。這些作品不僅在藝術上打動我們，更爲紛亂擾攘的二十世紀留下可貴的文化遺產，讓世人在種種晦澀灰暗的現實中。仍得以保留一絲絲對人性的信念及救贖！

原載《中時晚報》，一九九四年4月27日—29日

黑澤明作品年表

電影作品年表

時間	片名	時間	片名
1943	姿三四郎（Sanshiro Sugata）	1955	生者的紀錄（Record of a Living Being）
1944	最美（The Most Beautiful）	1957	蜘蛛巢城（Throne of Blood）
1945	續姿三四郎（Sanshiro Sugata, PartII）	1957	深淵（The Lower Depths）
1945	踏虎尾的男人（They Who Tread on the Tiger's Tail）	1958	城寨三惡人（The Hidden Fortress）
1946	我於青春無悔（No Regrets for Our Youth）	1960	惡人睡得好（The Bad Sleep Well）
1946	創造未來的人（Those Who Make Tomorrow）	1961	用心棒（Yojimbo）
1948	美麗的星期天（One Wonderful Sunday）	1962	椿十三郎（Sanjuro）
1948	酩酊天使（Drunken Angel）	1963	天國與地獄（High and Low）
1949	靜靜的決鬥（The Quiet Duel）	1965	紅鬍子（Red Beard）
1949	野良犬（Stray Dog）	1970	電車狂（Dodes'kaden）
1950	醜聞（Scandal）	1975	德蘇・烏札拉（Dersu Uzala）
1950	羅生門（Rashomon）	1980	影武者（Kagemusha）
1951	白痴（The Idiot）	1985	亂（Ran）
1952	生之慾（Ikiru）	1990	夢（Dreams）
1954	七武士（Seven Samurai）	1991	八月狂想曲（Rhapsody in August）
		1993	一代鮮師（Maadadayo）

黑澤明編劇作品年表

時間	片名
1941年	馬
1942年	青春的潮流、勝利之翼
1943年	姿三四郎
1944年	土表祭、最美
1945年	Appare Isshin Tasuke、踏虎尾的男人、續姿三四郎
1946年	我於青春無悔
1947年	四個愛情故事、銀嶺的盡頭、美好的星期天
1948年	肖像、酩酊天使
1949年	惡棍萬和鐵、地獄的貴婦人、靜靜的決鬥、野良犬
1950年	吉特巴之鐵、曉之逃亡、殺陣師段平、醜聞、羅生門
1951年	去往愛與恨的彼岸、獸之宿、白痴
1952年	戰國無賴、荒木又右衛門：決鬥鑰匙鋪十字路口、生之慾

時間	片名
1953年	吹吧！春風
1954年	七武士
1955年	Kieta chutai、檜柏的故事、姿三四郎、生者的紀錄
1957年	日俄戰爭勝利之祕史：敵中橫斷三百里、深淵、蜘蛛巢城
1958年	城寨三惡人
1959年	戰國群盜傳
1960年	惡人睡得好、豪勇七蛟龍
1961年	用心棒
1962年	殺陣師段平、椿三十郎
1963年	天堂與地獄
1964年	惡棍萬和鐵、暴行、荒野大鏢客
1965年	姿三四郎、紅鬍子
1970年	電車狂、虎·虎·虎
1973年	野良犬

時間	片名
1975年	德蘇·烏札拉
1980年	影武者
1985年	逃亡列車、亂
1990年	夢
1991年	八月狂想曲
1993年	一代鮮師
1996年	終極悍將
1999年	雨停了
2000年	放蕩的平太
2002年	大海的見證
2004年	七武士
2007年	生之慾、天國與地獄、椿三十郎
2008年	黃金公主：敵中突破
2016年	絕地七騎士（豪勇七蛟龍的翻拍版，改編自黑澤明導演電影《七武士》）

黑澤明剪輯作品

大部分黑澤明所導演電影皆為本人剪輯，以下是他所剪輯他人的作品：

時間	片名
1941年	馬
1947年	銀嶺的盡頭
1955年	檜柏的故事
1963年	五十萬人的遺產

黑澤明副導演作品

時間	片名	導演
1936年	榎健的千萬長者	山本嘉次郎
	榎健的千萬長者續集	山本嘉次郎
	東京狂想曲	伏水修
1937年	戰國群盜傳（Dai ichibu Toraokami）	瀧澤英輔
	戰國群盜傳後篇—曉之前進	瀧澤英輔
	美鷹	山本嘉次郎
	日本女性讀本	山本嘉次郎、木村庄十二、大谷俊夫
	良人的貞操前篇：春若來	山本嘉次郎
	良人的貞操後篇：秋再來	山本嘉次郎
	雪崩	成瀬巳喜男
1938年	榎健的驚奇人生	山本嘉次郎
	藤十郎之戀	山本嘉次郎
	作文教室	山本嘉次郎
1939年	榎健的精明時代	山本嘉次郎
	吞氣橫丁	山本嘉次郎
	忠臣藏後篇	山本嘉次郎

1940年	綠波的新婚旅行	山本嘉次郎
	榎健的散髮金太	山本嘉次郎
	孫悟空	山本嘉次郎
1941年	馬	山本嘉次郎

黒澤明著作

1979年　影武者

1984年　蝦蟇の油 自伝のようなもの （台譯《蝦蟆的油》）、乱絵とシナリオ、全集　黒澤明全7巻

1990年　夢

1991年　黒澤明語る

1992年　黒澤明作品画集

1993年　まあだだよ

1993年　黒澤明・宮崎駿対談 『何が映画か 「七人の侍」と「まあだだよ」をめぐって』

1999年　黒澤明「夢は天才である」、黒澤明全画集

2002年　海は見ていた 巨匠が遺した絵コンテ　シナリオ　創作ノート

2009年~2010年　大系 黒澤明 全4巻、別巻

2010年　黒澤明―絵画に見るクロサワの心、「七人の侍」創作ノート

國家圖書館出版品預行編目資料

黑澤明：電影天皇 / 焦雄屏著. -- 初
版. -- 臺北市：蓋亞文化, 2019.02
面； 公分. -- (大師符碼；1)
ISBN 978-986-319-394-4(平裝)

1.黑澤明 2.電影美學 3.影評

987.31 108001015

大師符碼 001

黑澤明 電影天皇

作　　者　焦雄屏
封面設計　莊謹銘
總 編 輯　沈育如
發 行 人　陳常智
出 版 社　蓋亞文化有限公司
　　　　　地址：台北市103承德路二段75巷35號1樓
　　　　　電話：02-2558-5438　　傳眞：02-2558-5439
　　　　　電子信箱：gaea@gaeabooks.com.tw
　　　　　投稿信箱：editor@gaeabooks.com.tw
　　　　　郵撥帳號 19769541　戶名：蓋亞文化有限公司
法律顧問　宇達經貿法律事務所
總 經 銷　聯合發行股份有限公司
　　　　　地址：新北市新店區寶橋路二三五巷六弄六號二樓
　　　　　電話：02-2917-8022　　傳眞：02-2915-6275
港澳地區　一代匯集
　　　　　地址：九龍旺角塘尾道64號龍駒企業大廈10樓B&D室
　　　　　電話：+852-2783-8102　　傳眞：+852-2396-0050
初版二刷　2023年01月
定　　價　新台幣 330 元
Published and printed in Taiwan

封面及第181、191、193、199、200、203、208、214、216、219、221頁圖 /
達志影像

GAEA

GAEA

GAEA

GAEA